高职高专艺术设计类专业
规划教材

构 成 设 计

第三版

马洪伟　主　编
张天一　副主编

Composition
Design

化学工业出版社

·北京·

内容提要

本书是艺术构成设计理论与实践训练相结合的应用型专业教材，具体包括平面设计构成、色彩构成、立体构成三个单元的内容。其中对视觉传达的基本构成要素与构成方法，形式美法则与构成应用，色彩基本原理和色彩表现方法，进行了重点讲述与任务训练。立体构成部分重点强化多维立体观念的建立和整体形态意识的训练，整合平面构成、色彩构成与立体构成的知识技能，完成立体包装设计、自我创意设计与行为构成的创作与实施，强化综合创造能力的培养与训练。

本书通过项目教学和任务驱动分解构成设计的知识要点和构成设计各项能力的训练任务，共分14个学习项目，56个训练任务，并在任务实践过程中强调通过大量的手绘构成训练，提高视觉审美辨识能力和实践动手能力，在此基础上，安排一些适合计算机辅助设计的构成任务，引导学习者完成将艺术构成设计理论转化为视觉传达的构成设计能力。

本书适合于高职高专、中职院校艺术与设计相关专业的师生学习使用，也适合从事艺术与设计相关工作的读者自学参考。

图书在版编目（CIP）数据

构成设计／马洪伟主编．—3版．—北京：化学工业出版社，2020.9（2023.5重印）
ISBN 978-7-122-36978-9

Ⅰ.①构… Ⅱ.①马… Ⅲ.①造型设计-教材 Ⅳ.①J06

中国版本图书馆CIP数据核字（2020）第084443号

责任编辑：李彦玲　　　　　　装帧设计：李子姮
责任校对：张雨彤

出版发行：化学工业出版社（北京市东城区青年湖南街13号　邮政编码100011）
印　　装：天津市银博印刷集团有限公司
787mm×1092mm　1/16　印张9¾　字数230千字　2023年5月北京第3版第4次印刷

购书咨询：010-64518888　　　售后服务：010-64518899
网　　址：http://www.cip.com.cn

凡购买本书，如有缺损质量问题，本社销售中心负责调换。

定　　价：49.80元　　　　　　　　　　　　　　　　　　　　版权所有　违者必究

从生命的成长到生态的保护，从科技的发展到经济的增长，从生存空间到生活用品，从视觉传达到实际应用，从艺术创作到艺术品推广，从物质的需求到文化的消费，从4G的普及到人工智能的发展，没有哪一项不需要设计。

设计是一个宏观的概念，是人们从事创造性活动的设想和计划，是有预见性的想象力、创造力和实际环境与条件的有机契合。设计就是依据事物的发展规律，对创造活动进行全面权衡，统筹设想，寻求最合理有效的实施方案。在人类的历史长河中，设计一直在发挥着促进人类文明发展的积极作用。

艺术设计相对设计来说就是一个范围更具体的概念，主要是指通过艺术的手段，按照美的规律与实践需要，统筹、设想与计划，是从事如VI设计、UI设计、虚拟现实设计、建筑设计、环境设计、服装设计、家居设计、广告设计等视觉传达创造活动之前的主观谋划过程。艺术设计是科学与艺术的有机结合，具备实用与审美的双重特性，是最活跃的生产力，在体现人性化的基础上，影响人类的生活方式，引导审美取向，提升生活的品质。

艺术构成设计是艺术创作与艺术设计的基础，是从事艺术创作与艺术设计应具备的基本功。无论你想成为艺术家还是设计师，对造型要素的视觉把控都是不可跨越的起点，本书主要研究视觉构成要素——点、线、面、体、色彩、空间的构成关系，包括平面构成、色彩构成、立体构成、行为构成等构成设计创造思维训练。艺术构成设计将视觉构成要素，按照一定秩序和审美法则进行分解、组合，创造出理想的形态和有意味的形式。艺术构成设计从20世纪20年代包豪斯开始，就始终是所有艺术设计专业必修的专业基础课，掌握艺术构成设计的基本理论知识和艺术构成设计的基本实践能力是学习艺术创作、学好艺术设计不可替代的关键

一步。

通过什么样的方法能够更有效地学好艺术构成设计，是艺术设计教育者和学习者都一直在不断探索的一个问题。本书第一版出版后一直受到众多院校的喜爱和使用，我们也不断精益求精，使其日臻完善。只要每一位想提升自己的审美观察力与视觉创造力的读者，能够认真按照本书中每个项目内的具体任务要求严格实践，通过这种科学的视觉训练，就一定会收获进步的喜悦。

本书以项目教学为载体设定，既科学又实用，在任务实践过程中强调通过大量的手绘构成实践训练，提高视觉审美辨识能力和实践动手能力，并将构成设计理论转化为视觉传达的构成创造能力。本书中的各项目的任务实践也非常适合通过计算机的相关图形软件绘制学习，建议每一位学习者完成手绘训练后，再把该任务用计算机图形软件再重新设计完成，这样既可以起到复习和巩固的作用，又可以把构成设计的理论与手绘技能转化为计算机设计能力。本次改版在每个训练任务的后面，增加了一个适合计算机辅助设计的数字化构成设计作品的创作训练，为艺术构成设计的实践应用进行前期的技术对接。此外，这次改版增加了我的学生毕业后在实际工作岗位的设计作品案例，其中有的同学在本书中既有构成作业案例，也有毕业参加工作后的设计作品应用案例，见证了构成设计课程的应用性价值。

本书出发点是教给读者一个学习艺术构成设计的方法，在学习的过程中不断地提升自己的视觉观察力和对造型要素把控的敏感度，在此基础上学会观察自我、认识自我，开启具有艺术观看能力的全新生存方式。在实践书中的具体任务时，要学会举一反三，触类旁通，学会根据书中的构成设计任务给自己设计新的任务，拓展构成设计的创造性应用能力。还有一点是应该反复强调的，就是任何方便的学习方法都无法替代自己的刻苦努力，大量严谨工整构成设计训练作品的完成是保证学好构成设计的关键。

本书由马洪伟主编，张天一副主编，张照雨、孙大久、江越、孟亚静参编。

在这里要感谢本书所有参考文献的中外作者，如果没有诸位前辈的构成设计与色彩研究成果的支撑，就不会有本书的存在；感谢著名艺术与设计教育专家任戬、王易罡、祝锡琨、张照雨等给本书提出的宝贵建议，并提供了珍贵的作品案例；感谢著名艺术家于振立先生为本书提供了大量的作品作为相关教学项目不可多得的实践案例；感谢青年艺术家任曰、王和为本书提供精彩的案例插图；感谢辽宁交通高等专科学校张爽、王玉、张菊、刘思华、于波、崔生广、张一豪、许迪、韩鹏、何平、金婷、黄思洋、李一星、王玉龙等老师为本书的完善提供的无私帮助；感谢为本次改版特别提供实践项目应用案例作品的毕业生王凯、舒剑锋、董欢、于洋，他们的构成设计行业应用作品案例保证了本书相关构成设计任务与行业应用对接的直观性，更有利于对学习内容的理解与实践应用。还要特别感谢辽宁省交通高等专科学校广告设计与制作专业、影视动画专业、数字媒体应用技术专业2004级至2019级的全体同学，是他们的构成设计作品为本书提供了构成设计理论的视觉传达案例，保证了本书的应用性、完整性和可读性；最后要感谢所有本书的读者，特别是本书构成设计任务的认真实践者，如果没有你们的参与，本书就失去了存在的价值。

由于能力有限，书中存在的不足之处，还望各位专家读者批评指正。

马洪伟

2020年5月

绪论

一、什么是构成设计 / 001

二、构成设计的应用方向 / 001

三、构成设计教育的发展脉络 / 001

四、构成设计的学习目的 / 002

五、构成设计的学习方法 / 002

第一单元 平面构成

项目一 基本元素构成 / 005
任务1 点的构成 / 005
任务2 线的构成 / 007
任务3 面的构成 / 012

项目二 形式美的基本法则构成 / 017
任务1 对比与调和 / 017
任务2 对称与均衡 / 018
任务3 节奏与韵律 / 020
任务4 比例与分割 / 022

项目三 采集与重构 / 025
任务1 自然形态的采集与重构 / 025
任务2 人工形态的采集与重构 / 028

项目四 基本形与骨格的构成 / 030
任务1 基本形的创作与应用 / 030
任务2 骨格的种类与应用 / 033

项目五 综合构成 / 038
任务1 肌理构成 / 038
任务2 图底互换构成 / 042
任务3 平面构成的综合创意应用 / 044

第二单元
色彩构成

项目一　色彩基础 / 048
任务1　调出108种不同的色彩 / 052
任务2　制作12色色相环 / 054
任务3　色彩推移 / 056

项目二　色彩的对比 / 061
任务1　色相对比 / 061
任务2　明度对比 / 064
任务3　纯度对比 / 069
任务4　冷暖对比 / 071

项目三　色彩的调和 / 075
任务1　色相调和 / 075
任务2　明度调和 / 077
任务3　纯度调和 / 078
任务4　折中调和 / 080
任务5　面积调和 / 081

项目四　色彩的感觉 / 085
任务1　色彩的温度感觉 / 086
任务2　色彩的远近感觉 / 088
任务3　色彩的轻重感觉 / 090
任务4　色彩的动静感觉 / 092
任务5　季节的色彩感觉 / 094
任务6　性别的色彩感觉 / 095
任务7　年龄的色彩感觉 / 097
任务8　环境的色彩感觉 / 098
任务9　味觉的色彩感觉 / 100
任务10　听觉的色彩感觉 / 101
任务11　文化的色彩感觉 / 103

第二单元 色彩构成

项目五　色彩的采集与重构 / 107
- 任务1　自然色彩的采集与重构 / 108
- 任务2　传统民族文化色彩的采集与重构 / 111
- 任务3　现代艺术色彩的采集与重构 / 113

项目六　色彩的配置表现 / 118
- 任务1　华丽色彩表现 / 119
- 任务2　朴素色彩表现 / 120
- 任务3　柔和色彩表现 / 121
- 任务4　狂野色彩表现 / 122
- 任务5　浪漫色彩表现 / 123
- 任务6　时尚色彩表现 / 124
- 任务7　高雅色彩表现 / 126
- 任务8　庄重色彩表现 / 127
- 任务9　色彩的主题创意表现 / 128

第三单元 立体构成

项目一　立体构成的观念 / 135
- 任务1　从平面到立体 / 136
- 任务2　神秘的盒子设计与制作 / 138
- 任务3　复杂多面体的设计与制作 / 139

项目二　立体构成的创造应用 / 140
- 任务1　为自己的学校创意设计与制作新大门模型 / 140
- 任务2　为自己喜欢的产品设计立体包装与视觉传达 / 142

项目三　构成设计拓展创作实践 / 143
- 任务1　自我头饰面具设计与制作 / 143
- 任务2　行为构成创作实践 / 144

参考文献

绪论

绪论

一、什么是构成设计

构成：构造、结构，形成、造成。
设计：设想、计划。
构成设计：为构建视觉上的审美秩序，而实施地计划性创造活动。

二、构成设计的应用方向

构成设计是现代艺术设计的基础，主要包括平面构成、色彩构成和立体构成。

构成设计是美术与艺术设计相关专业学生必须掌握的专业基本能力，也是艺术家与艺术设计从业人员应具备的基本视觉传达能力。

构成设计是把视觉要素按照某种目的要求、审美规律和法则进行设想、规划、构建而形成的理想视觉形态。

三、构成设计教育的发展脉络

构成设计教育源于20世纪初期成立的国际上第一所培养现代设计人才的学校——公立包豪斯学校（习称包豪斯）（图0-0-1），由著名设计师格罗比乌斯在德国创办。包豪斯聘请了当时一流的艺术家——费宁格、伊顿、康定斯基、纳吉、克利等担任主要课程的教学工作。"构成设计"就是其中的一门主要课程，在包豪斯培养优秀设计人才的过程中发挥了重要作用。包豪斯对当代艺术设计与艺术设计教育都产生了积极的影响（图0-0-2～图0-0-4）。

1. 包豪斯的设计思想

① 强调设计的目的是人而不是产品；
② 强调艺术与技术的统一；
③ 强调设计必须遵循自然与客观的法则。

图0-0-1
德绍时期的"包豪斯"校舍

图0-0-2
保罗·克利在包豪斯的教学与创作工作坊

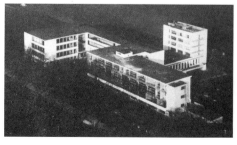

图0-0-3
保罗·克利的包豪斯教学结构草图

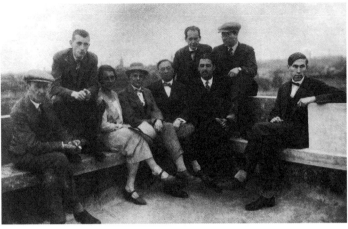

图0-0-4
在"包豪斯"任教的教授们（1927年）／摄影：卢西亚·莫霍利
由左至右：艾尔伯斯、布劳埃、斯托尔策、斯莱默、康定斯基、格罗庇乌斯、拜尔、莫霍利·纳吉、谢帕

　　这些设计思想使现代设计逐步从理想主义走向现实主义，用理性科学的思想代替艺术上的自我表现（图0-0-5）。

2. 包豪斯的艺术设计教育理念

　　① 技术和艺术应该和谐统一；
　　② 视觉敏感性达到理性的水平；
　　③ 对材料、结构、肌理、色彩有科学的、技术的理解；
　　④ 集体工作是设计的核心；
　　⑤ 艺术家、企业家、技术人员应该紧密合作；
　　⑥ 学生的作业和企业项目密切结合（图0-0-6）。

　　构成设计是包豪斯实现其艺术设计教育理念的重要专业基础课程，是科学的艺术设计基础能力培养的训练方法。通过艰苦的基础训练，培养学生对形式的良好感觉，取得了显著的功效，并培养了一大批第二次世界大战以后的著名设计大师。构成设计课程被国际艺术设计教育界广泛采纳，改革开放后，构成设计教学被引入我国艺术院校，为培养艺术设计人才发挥了不可替代的作用。

四、构成设计的学习目的

　　通过对构成设计造型要素与构成规律的研究，以及严格而循序渐进的构成设计训练，培养艺术设计的基本功，提高审美能力和视觉构成形态的创造能力，把构成设计的基本规律转化成自觉的视觉创造能力。为艺术创作与艺术设计的行业应用打下构成理论与实践设计能力的坚实基础。

五、构成设计的学习方法

　　① 理论研究：通读本书，了解构成设计的基本理论。
　　② 案例学习：通过对书中的构成设计案例插图的视觉学习，深化对构成设计理论的理解。
　　③ 构成设计实践训练：这是构成设计学习过程中至关重要的一个环节，是把构成设计理论转化

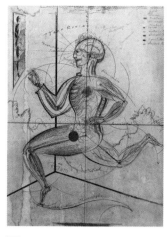

图0-0-5
"人"斯莱默的包豪斯课程——关于人类本质的练习

图0-0-6
包豪斯学生卡尔·彼得在包豪斯官方标识设计比赛中的获奖作品

成视觉传达创造能力的重要步骤。一定要严格按照书中的训练任务要求,认真完成构成设计实践。

④ 经验总结与构成设计训练作品的修改:通过解析自己的构成设计作品,学会客观公正评价自己的作品和学习努力的程度。同时要学会接受他人对你作品的批评,并要积极认真面对,通过自我的剖析和征求他人的意见,总结自己构成设计作品的成败,然后,根据总结进行修改,你会得到意想不到的进步。

⑤ 充分利用数字化设备与设计软件的便利,在完成手绘训练的前提下,对书中的训练任务进行多方案的设计修正,最后选定一个自己满意的方案,把训练任务设计制作成数字版,提升自己的计算机设计软件与构成设计原理相结合的实操技能,为后续的构成艺术设计实践应用打下坚实的理实一体化实践基础。

⑥ 拓展阅读:通过对中外艺术史、中外哲学史与视知觉心理学的拓展阅读,使自己能够从整体上把握艺术与设计的发展和社会政治、经济、文化之间的关系。同时养成良好的阅读习惯和整体观察、分析问题的方法,也是终身受益的财富。

⑦ 开始阅读:选择一本系统介绍包豪斯的书,开始构成设计的学习,通过深度阅读,完成一篇1000字以上自己对包豪斯理解认识的读后感。

第一单元
平面构成

平面构成是在二维空间内对抽象图形元素有目的的编排创造活动，通过对造型要素**点、线、面**进行理性地组合排列训练，培养学生对图形的抽象理解能力，了解创造图形的规律，学会运用形式美的基本法则，发掘创造潜能。平面构成是构成设计课程中的重要组成部分，也是学好后续单元的基础。

项目一　基本元素构成

平面构成是以视知觉为基础的,那么就要建立起一种人们能够普遍感知和理解的基本视觉元素。平面构成的基本元素就是点、线、面,所有的构成形态基本上都可以概括为点、线、面的构成,因此,研究点、线、面的构成规律,在构成训练中把握基本元素之间的关系是构成设计学习的重要基础。

点的构成

任务1　点的构成

教学目标

了解构成中点的概念和点的特征,学习点的构成方法。

导入知识

画龙点睛的"点"是赋予画面生命的行为,也是承载画面灵魂的形式。空白画面中的一个点会成为引导视觉的中心,通过改变点的大小、位置和数量就可以创造无数个不同感觉的视觉画面(图1-1-1、图1-1-2)。

1. 点的概念

点是最小的视觉元素单位。在平面构成中,点的概念只是一个相对的,它在对比中存在,通过比较显现。例如,同一个圆的形象,在小的框架里我们感觉是一面,而在巨大的框架里就变成一点。因此,点的概念是由相互比较的相对关系决定的。

几何学中的点,只是位置而无大小和形状。作为造型元素的点无论多细小,只要看得见,必然存在大小和形状。

2. 点的特征

① 形状不同,所产生的感觉不同;

② 大小不同,产生效果不同;

③ 排列的疏密不同,产生的效果不同;

④ 色彩的轻重不同,产生的效果不同。

点的特征如图1-1-3、图1-1-4所示。

图1-1-1
空白空间中的一个点会成为引导视觉的中心

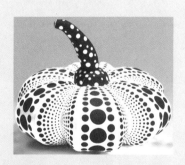
图1-1-2
南瓜/草间弥生

图1-1-4
点的构成/布里奇特·赖利

图1-1-3
点的形态与特征

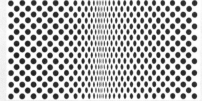

第一单元　平面构成

图1-1-5
点的疏密构成的立体感/神田昭夫

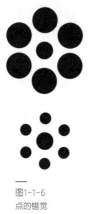

图1-1-6
点的错觉

图1-1-7
点的线化与点的面化/董欢

3. 点的形态

① 较小，相当简单，有单纯感。

② 能产生心理"波动"的感觉，"点的形态"在大小、色彩、异形对比存在时易产生"集中"，"吸引"视线功能。

③ 单独的点具备集中性格，只有进行多个组合，即点的排列，大小对比才会产生各种感觉——集中、跳跃、生动、节奏等。

4. 点的错觉

错觉就是视觉与客观事实不相一致的现象。由于点所处的位置、色彩、明度以及环境条件的变化而变化而产生大小、远近、空间等感觉，当中存在这许多错视的现象，运用得好就有事半功倍的效果（图1-1-5）。

① 明亮的点或者是暖色的点有处于前面的感觉，黑色的点或冷色的点有后退的感觉。

② 周围的点的大小不同，就使中间两个相同点产生大小不同的感觉（图1-1-6）。

5. 点的功能

① 能连贯组成虚线；

② 组成面（图1-1-7）；

③ 组成过渡明暗调子，产生"渐变"效果。

图1-1-8
不规则散点构成/陆丹丹

图1-1-9
点的面化/赵耐思

写在任务实践之前

数字化时代的到来，为艺术设计行业带来了极大的便利，方便快捷的设计软件不断更新，智能手机的发展使得一些设计工作随时随地就可以完成。这种前所未有的便利，反而容易让我们进入一个对艺术设计的认知误区，以为只要学会最先进的设计软件就会成为优秀的设计师，有些学校甚至把艺术设计相关课程直接开设成教授设计软件的课程，对学生的艺术设计学习道路产生误导，这是每一位从事艺术与设计教育的老师必须警醒的，借用包豪斯100年前设计思想中的一句话，"设计的目的是人，而不是产品"

反观今天艺术设计教育中的人机关系,"决定设计作品品质的是人(设计师)而不是软件",明确这点,对于如何完成本课的学习任务是至关重要的。我们必须静下心来,把自己的构思创意画成草图,熟悉完成学习任务所需的工具材料的性能,训练手绘涂画的基本功,把每次完成手绘任务的训练当作自我认知与成长的修行。一次又一次地提高自己描绘的精准程度,同时磨炼提升自己的视觉敏感度,在课程训练结束后,让自己的手力和眼力都能达到成为一位设计师必须具备的基本要求。这就是完成本课训练任务应具有的基本态度。

任务实践与要求

① 表现要求:首先要熟悉工具材料的性能,对均匀涂色、水粉控制、直线笔画线、圆规使用进行训练,能够基本把握工具材料的性能,根据自己的创作意图自如绘制所需图形。

② 工具材料:白云笔、叶筋(衣纹)、圆规、直线笔、三角板、中国画墨汁、笔洗、白板纸、纸胶带、画板。

③ 实践步骤:将白板纸裱于画板之上;构思任务并在草稿本上完成草图;在裱好的画纸上工整地完成正稿的绘制。

④ 画面尺寸:16cm×16cm。

⑤ 任务数量:熟悉材料与工具性能作业一幅;不规则散点构成作业一幅;点的线化构成一幅;点的面化构成一幅。

图例作品如图1-1-8、图1-1-9所示。

任务2 线的构成

教学目标

线条:视觉传达交流的最基本手段。通过了解构成中线的概念和线的特征,明确线条的视觉传达功能,学习线的构成方法。

线的构成

图1-1-10
原始洞窟壁画中线的运用

图1-1-11
书法作品/张旭（唐）

导入知识

线是艺术创作中最常用的视觉元素，从人类生命中的第一次涂绘，到长大后的日常手写，线条都是不可替代的主角。从原始洞窟壁画（图1-1-10）、原始岩画到现代绘画，可以清晰地发现线条具有传递观念和表达情感的功能。线在中国传统艺术中占有特殊的位置。汉字的书写工具——毛笔具有独特的书写功能与艺术传达魅力，能够实现线条的抑扬顿挫、干湿浓淡的无限变化，同时还能传达书写者的情绪、心境与思想（图1-1-11）。在现代艺术创作与现代设计中线条更具有不可替代的功能和作用（图1-1-12）。

图1-1-12
线的涂鸦/基斯·哈林（美国）

1. 线的概念

线是点移动的轨迹。在几何定义中，线只有位置、长度而不具有宽度和厚度；从平面构成的角度讲，线具有长度，也可以具有宽度和厚度。

2. 线的形态与特征

线的类型十分复杂。从线的总形状来看分为直线和曲线，直线又分为垂直线、水平线和斜线，曲线则分为规则的几何曲线和不规则的自由曲线。

从自身形态来看有：均匀线、不均匀线、粗线、细线、渐变线等（图1-1-13）。

图1-1-13
线的曲直与粗细变化应用自囚于振立手记内页

线在平面构成中有着重要的作用。不同的线有着不同的感情性格和特点（图1-1-14）。

① 几何曲线具有现代感和准确的节奏感。
② 自由曲线具有柔和自由感和变化的节奏感。
③ 细线的特性：纤细、锐利、微弱、有直线的紧张感。
④ 粗线的特性：厚重、锐利、粗犷、严密中有强烈的紧张感。

(a) (b) (c) (d)

图1-1-14 线的形态与特征

图1-1-15
线的错觉

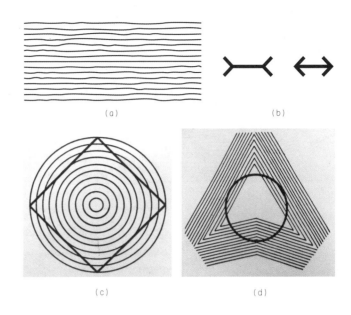

⑤ 长线的特性：具有持续的连续性、速度性的运动感。

⑥ 短线的特性：具有停顿性、刺激性、较迟缓的运动感。

⑦ 绘图直线的特性：干净、单纯、明快、整齐。

⑧ 铅笔线和毛笔线的特性：自如、随意、舒展。

⑨ 水平线的特性：安定、左右延续、平静、稳重、广阔、无限。

⑩ 垂直线的特性：下落、上升的强烈运动力，明确、直接、紧张、干脆的印象。

⑪ 斜线的特性：倾斜、不安定、动势、上升下降运动感，有朝气。斜线与水平线、垂直线相比，在不安定感中表现出生动的视觉效果。

3. 线的错觉

灵活地运用线的错觉，可以使画面获得意想不到的效果，但有时则要进行必要的调整，以避免错觉产生不良的效果（图1-1-15）。

① 平行线在不同附加物的影响下，显得不平行。

② 直线在不同附加物的影响下，呈弧线状。

③ 同等长度的两条直线，由于它们两端的形状不同，感觉长度不同。

4. 线的组合

① 规则的组合。在平面构成中，线为造型要素，若用粗细等同的直线平等设置组事，按照数学中固定的数列来进行构成，这一类的构成图形在造型上比较统一、有秩序，但变化较少显机械性，因而比较单调和缺少感情。

② 不规则的组合。若用粗细长短不同的各种线条依照作者构想意念自由地排列，这一类的构成图形，

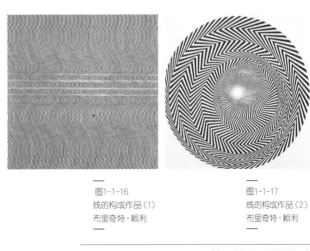

图1-1-16
线的构成作品（1）
布里奇特·赖利

图1-1-17
线的构成作品（2）
布里奇特·赖利

第一单元　平面构成

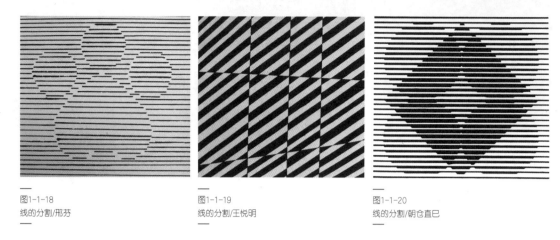

图1-1-18
线的分割/邢芬

图1-1-19
线的分割/王悦明

图1-1-20
线的分割/朝仓直巳

画面较活泼而富有感情,由于画时手法或者笔法不同会产生很多偶然的效果。

③ 规则和不规则相结合的组合。这种组合结合了规则与不规则的特点,可以发挥两种组合方式的优点(图1-1-16、图1-1-17)。

④ 线的分割。以线为造型要素,先组合成一张具有整体感的线的组合画面,再把整体的画面上用直线或是曲线作有规律的和无规律的自由分割。有规律的分割常要用数列关系来推算,无规律的自由分割可根据作者的意念来进行分割。线的分割可分成:平行线分割、直线分割、弧线分割、垂直与水平线分割、放射状分割(图1-1-18~图1-1-20)。

图1-1-22
流/原研哉

图1-1-23
庵/原研哉

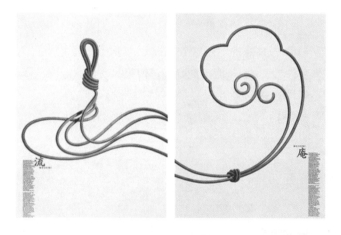

图1-1-21
想象/贺娜

图1-1-24
线的空间表现/张晓玲

图1-1-25
包豪斯学生线的构成作业

图1-1-26
线在平面设计中的应用——奥运会视觉传达设计
原研哉

图1-1-27
线在平面设计中的应用——标志设计
王明义

5. 线的视觉功能

线条通过观看传达意义，表达观念与情感，是视觉传达艺术中最常见的基本构成要素（图1-1-21～图1-1-27）。

6. 关于线的拓展训练

训练项目：自动书写

训练目的：通过用线的自动书写，发掘每个人自身的创造潜能，挣脱固有教育观念对创造性思维的束缚，为未来的艺术与设计创作打下坚实创造性思维基础。

训练方法：准备好纸笔，自我放松，想象自己是一朵白云，轻轻拿起笔，让手中的笔倾听心灵的指引，在非理性的自动状态下尽情游走。

任务实践与要求

① 表现要求：充分发挥不同笔的作用，体会线的表现力，把握线的特性，画面生动整洁。

② 工具材料：各种不同的笔、圆规、三角板、中国画墨汁、笔洗、白板纸、纸胶带、画板。

③ 实践步骤：将白板纸裱于画板之上；构思任务并在草稿本上完成草图；在裱好的画纸上工整地完成正稿的绘制。

④ 画面尺寸：16cm×16cm。

⑤ 任务数量：八幅，用不同的笔画线一幅；用同一种笔画不同的线，分析线的不同感觉（草稿本）一幅；线的面化构成一幅；线的分割一幅；用自由曲线表现酸、甜、苦、辣一幅；用适宜的线表现喜、怒、哀、乐（草稿本）一幅；用适宜的线表现平静、兴奋一幅；用线表现空间一幅。

图例作品如图1-1-28～图1-1-40所示。

图1-1-28
手/于振立

图1-1-29
线/谭袖珍

图1-1-30
用不同的笔画线/李晓彤

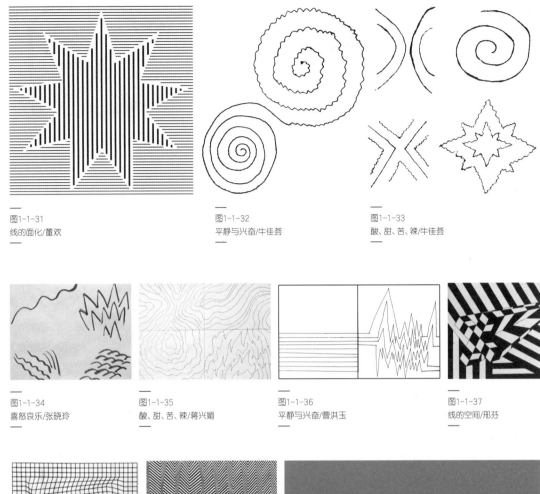

图1-1-31
线的面化/董欢

图1-1-32
平静与兴奋/牛佳荟

图1-1-33
酸、甜、苦、辣/牛佳荟

图1-1-34
喜怒哀乐/张晓玲

图1-1-35
酸、甜、苦、辣/蒋兴婿

图1-1-36
平静与兴奋/曹洪玉

图1-1-37
线的空间/邢芬

图1-1-38
用线表现空间/朝仓直已

图1-1-39
用线表现空间/布里奇特·赖利

图1-1-40
线在平面设计中的应用——我爱大连/张天一

任务3　面的构成

教学目标

面是构成设计中最基本的视觉造型要素之一，通过本任务了解构成中面的概念和面的特征，学习面的构成方法。通过面的构成训练，学习用形状获得秩序、和谐与变化的视觉形式，在二维平面创造空间幻觉，拓展图形的视觉张力，为艺术创作打下坚实的基础。

面的构成

导入知识

1. 面的概念

面是线移动的轨迹,是形体的外表,有宽度无厚度,具有重量和面积的性质。面是平面构成中最复杂、多变的构成元素。面构成的完整性与线移动的方向、方法、快慢、距离等条件相关联。面在视觉艺术中也可以叫作形状,它有一个确定的或暗示的边界,也可以是由于不同造型要素的差异从视觉空间中突出出来的一块区域(图1-1-41)。

图1-1-41
面的构成创作——月光下

图1-1-42
正面、负面应用——按照偶发规则排列的拼贴画/让·阿尔普

2. 面的形态与特征

这里的面主要是指几何形面,可以借用数学几何公式来定性的。它包括方形(长方形、正方形)、圆形(正圆形、椭圆形)、三角形(等边三角形、等腰三角形)和多边形、菱形等面。规则面有简洁、明了、安定和秩序的感觉。

并非所有的面都是直线移动的轨迹,还有许多面是曲线、弧线甚至折线聚合的,这类面就是自由形,这类面无规则可循,形态比较复杂,具有柔软、轻松、生动的感觉。

3. 面的错觉(正面、负面)

通常会产生面的错觉,即正面与负面(图1-1-42)

① 正面:通常情况下是指浅色纸上显示的深色形态,习惯用黑点,也称实面或正形,正形形态有凸起感(同负面比较而言)。

② 负面:通常情况下是指深色纸上显示的浅色形态,习惯用白点,也称虚面或负形,负形形态有凹陷感(同正面比较而言)。

4. 面与面的构成关系

面与面之间的组合会产生多种构成关系(图1-1-43),不同的构成关系会产生各异的视觉效果,成为艺术设计的有效表现方法。

① 分离。面与面之间互不接触,始终保持若干距离。

② 接触。面与面的边缘,在互相靠近的情况下,可以发生接触,但不交叠。

图1-1-43
面与面之间的组合关系

第一单元 平面构成

③ 联合。面与面互相交叠而无前后之分，可以联合成为一个多元化的形象。

④ 覆叠。面与面互相靠近时，由接触更近一步，就成为覆叠，覆叠就有了前后之分。

⑤ 透叠。面与面交叠时，交叠部分产生透明感觉，形象前后之分并不明显，就是透叠。

⑥ 减缺。面与面覆叠时，在前面的形象并不画出来，只出现后面的减缺形象。

图1-1-44
面在构成设计中的应用（1）/张天一

⑦ 差叠。面与面交叠时，交叠部分产生出一个新的形象，其他不交叠的部分则消失不见，就是差叠。

⑧ 重叠。面与面完全重叠，成为一个独立的形象。

现在比较流行的图形设计软件都具有完成面与面的不同构成关系的功能，为艺术设计提供了极大便利，但是学会面与面的组合构成方法，并能够把方法转化为设计能力才是更重要的（图1-1-44、图1-1-45）。

图1-1-45
面在构成设计中的应用（2）/张天一

5. 格式塔心理

形状是由线条封闭起来的一个区域，在本书中我们也称之为面。在我们观察视觉形状的过程中，人类的心理有一种追求秩序的共同本能，即便我们实际观看的形状缺乏完整的形

图1-1-46　格式塔心理

式因素，我们也会从心理上补足不存在的部分。德国格式塔心理学家马克斯·韦塞墨和他的同伴，在20世纪早期首次发现了人类的这一视觉心理奥妙。

格式塔（Gestalt），德语原意为形式。格式塔心理又称为完形（closure）心理。人类在感知单个局部以适应人的视知觉前，在心理上倾向于将观看的局部视觉元素、不完整的形状、联想为一个完整体。人类心理还有一种倾向，喜欢从视觉上相邻的元素来创造形状。当一位视觉艺术创作者在作品中提供少量的信息或视觉线索，观众就会自我完形，以整合理解的模式完成对作品的最终认知（图1-1-46）。

任务实践与要求

① 表现要求：正确运用面与面之间的构成关系表达任务主题，整合点线面的构成特点设计综合构成作品。

② 工具材料：白云笔、叶筋（衣纹）、圆规、直线笔、三角板、中国画墨汁、笔洗、白板纸、纸胶带、画板。

③ 实践步骤：将白板纸裱于画板之上；构思任务并在草稿本上完成草图；在裱好的画纸上工整地完成正稿的绘制。

④ 画面尺寸：16cm×16cm。

⑤ 任务数量：九幅，用四个黑色正方表现的不同组合构成表现顺序、递增、醒目、充满、紧张、嬉戏六个词的平面图形。为每种含义设计六种小稿，然后选择一种效果最好的画成正稿。

⑥ 在完成以上手绘训练任务的前提下，用计算机完成一幅点、线、面的综合构成的数字作品。

图例作品如图1-1-47～图1-1-61所示。

图1-1-47
草间弥生作品

图1-1-48
顺序/李哲

图1-1-49
递增/李郭颂

图1-1-50
醒目/卜紫月

图1-1-51
充满/邢芬

图1-1-52
充满/姜世洋

图1-1-53
紧张/邢芬

图1-1-54
嬉戏/崔然

图1-1-55
嬉戏/邢芬

图1-1-56
点、线、面的综合构成（1）

图1-1-57
点、线、面的综合构成（2）

第一单元　平面构成

图1-1-58
点、线、面的综合构成（3）

图1-1-59
点、线、面的综合构成
瓦萨雷利

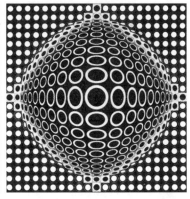

图1-1-60
点、线、面的综合构成设计应用/张天一

图1-1-61
点、线、面的综合构成设计应用/无印良品

复习与测试

1. 如果不考虑色彩关系，平面构成的基本视觉要素有哪些？
2. 什么是平面构成的点？点在平面设计中具有哪些特征与功能？
3. 什么是平面构成中的线？线有哪些视觉形态与特征？
4. 线在平面构成设计中具有哪些视觉功能？
5. 什么是平面构成的面？在平面设计中，面和面之间有哪些构成关系？
6. 什么是格式塔心理？

项目二　形式美的基本法则构成

形式美的法则是人类在创造美的形式、美的过程中对美的形式规律的经验总结和抽象概括。主要包括：对比与调和、对称与均衡、节奏与韵律、比例与分割。形式美的基本法则，是视觉构成中的重要课题，是实践任何构成设计都不可回避的审美规律。在后续的学习单元与构成设计项目中，形式美的基本法则都会潜移默化地发挥审美功用。

形式美的基本法则构成

任务1　对比与调和

教学目标

掌握对比与调和形式美法则的特点，通过对比与调和的任务训练，掌握对比与调和的规律与表现方法。

导入知识

对比就是制造差异，调和就是寻求统一。

在艺术设计中，对比与调和应用极广，如在大小、方向、虚实、高低、宽窄、长短、凹凸、曲直、多少、厚薄、动静以及奇数与偶数的对比。

对比指各组成部分之间的区别，是指在质或量方面区别和差异的各种形式要素的相对比较。在图案中常采用各种对比方法。一般是指形、线、色的对比；质量感的对比；刚柔静动的对比。在对比中相辅相成，互相依托，使图案活泼生动，而又不失完整。

调和指各部分之间的内在关联，就是适合，即构成美的对象在部分之间不是分离和排斥，而是统一、和谐，被赋予了秩序的状态。一般来讲对比强调差异，而调和强调统一，适当减弱形、线、色等图案要素间的差距，如同类色配合与邻近色配合具有和谐宁静的效果，给人以协调感。

对比与调和是相对而言的，没有调和就没有对比，它们是一对不可分割的矛盾统一体，也是取得图案设计统一变化的重要手段。

对比与调和也可以理解为变化与统一的关系，是美的形式美的总法则。

任务实践与要求

① 表现要求：正确运用形式美的对比与调和法则表现构成主题。

② 工具材料：白云笔、叶筋（衣纹）、圆规、直线笔、三角板、中国画墨汁、笔洗、白板纸、纸胶带、画板。

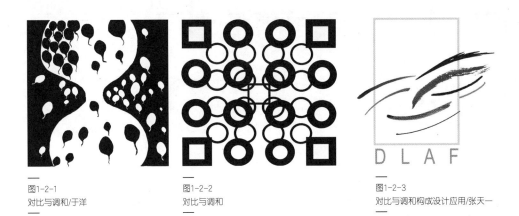

图1-2-1
对比与调和/于洋

图1-2-2
对比与调和

图1-2-3
对比与调和构成设计应用/张天一

③ 实践步骤：将白板纸裱于画板之上；构思任务并在草稿本上完成草图；在裱好的画纸上工整地完成正稿的绘制。

④ 任务数量：对比与调和构成作品两幅。

⑤ 画面尺寸：16cm×16cm。

⑥ 在完成以上手绘训练任务的前提下，用计算机完成一幅对比与调和构成的数字作品。

图例作品如图1-2-1～图1-2-3所示。

任务2　对称与均衡

教学目标

对称是一种古老的审美方法，从古陶图案、青铜器纹样到民间剪纸都可以看到大量的对称图式，让当代人感受到古老的对称图形带给我们的视觉魅力。本课的任务就是要掌握对称与均衡形式美法则的特点，通过任务训练掌握对称与均衡的规律与表现方法。

导入知识

对称一般指画面中左右图形都一样。在艺术设计中对称是广义的，有左右对称、上下对称、点对称、发射对称、旋转对称、平行移动、扩大或缩小（图1-2-4）。

所谓均衡，是指在特定空间范围内，形式诸要素之间保持视觉上力的平衡关系。静态的均衡就是对称，或以中心对称辐射对称。对称的构成能表达秩序、安静和稳定、庄重与威严等心理感觉，并能给人以美感。尽管对称的形式就是均衡的，但是我们并不满足于这一形式，而常用轻巧灵活的对称形式来保持平衡，这就是动态的均衡。

均衡是指平面构成中之同量、异形、异色、无中轴线的支配下构成的一种形式。与对称相比较，均衡是不以中轴来配置的另一种形式格局。视觉设计美学上的均衡是由形状、色彩、位置与面积决定的。用聚散、虚实、呼应、远近等形式造成视觉上的均衡。相对来说，对称在心理上偏于严

图1-2-4
青铜器中的
对称图形

谨和理性,均衡则在心理上偏于灵活和感情,具有动势感。

均衡的画面不一定对称,但对称的画面一定均衡。

任务实践与要求

① 表现要求:正确运用形式美的对称与均衡法则表现构成主题。

② 工具材料:白云笔、叶筋(衣纹)、圆规、直线笔、三角板、中国画墨汁、笔洗、白板纸、纸胶带、画板。

③ 实践步骤:将白板纸裱于画板之上;构思任务并在草稿本上完成草图;在裱好的画纸上工整地完成正稿的绘制。

图1-2-5
对称

图1-2-6
对称/牛佳荟

图1-2-7
均衡构成/牛佳荟

图1-2-8
对称与均衡/于洋

图1-2-9
对称与均衡(1)

图1-2-10
对称与均衡(2)

第一单元　平面构成

图1-2-11
对称构成设计应用
张天一

图1-2-12
均衡构成设计应用
张天一

④ 画面尺寸：16cm×16cm。

⑤ 任务数量：在草稿本上完成左右对称、上下对称、点对称、发射对称、旋转对称、平行移动、扩大或缩小各一幅，选择一幅自己最满意的画成正稿。在草稿本上利用形状、色彩、位置与面积和聚散、虚实、呼应、远近等形式完成均衡构成四幅，选择一幅自己最满意的画成正稿。

⑥ 在完成以上手绘训练任务的前提下，用计算机完成一幅对称与均衡构成的数字作品。

图例作品如图1-2-5～图1-2-12所示。

任务3　节奏与韵律

教学目标

通过视觉基本要素重复与变化的构成设计，学习节奏与韵律形式美法则的特点，提高视觉审美观察力与判断力。通过任务训练掌握节奏与韵律的规律与表现方法。

导入知识

节奏：音乐中节拍轻重缓急的变化与重复。

韵律：诗歌中的声韵和节奏，是一种有规律性、和谐性的心理感受。

节奏是韵律形式的纯化，韵律是节奏形式的深化，节奏富于理性，而韵律则富于感性。构成要素做长短、强弱的周期性变化来产生节奏，最单纯的节奏是重复。节奏带有机械的美。韵律不是简单的重复，它是有一定变化的互相交替，是情调在节奏中的融合，能在整体中产生不寻常的美感。

图1-2-13
节奏与韵律

韵律是构成要素连续反复所造成的抑扬调子，具有感情的因素。韵律能给人情趣，满足人的精神享受，它在造型中的重要作用是能使形式产生情趣，具有抒情意味。韵律能增强设计作品的感情因素和感染力，引起共鸣，产生美感，开阔艺术的表现力（图1-2-13）。

韵律按其形式特点分类，一般有下列几种形式。

① 连续型韵律：以一种或几种要素连续、重复地排列而形成，多种要素以基本相同的间隔有规律地重复出现。

② 交错型韵律：各组成要素交替在画面上出现，表现出一种有规律的变化，增强了画面的情趣感。交错型韵律可以通过图形、方向、位置、色彩等的变化而产生。

③ 渐变型韵律：有规律地渐变形成的韵律，可以由构成要素的大小、形状、方向、色彩有规律地演变而得到，如逐渐加长或缩短，变宽或变窄，色彩上变冷变暖等。

④ 起伏型韵律：渐变韵律依一定规律时而增加，时而减少，形成破浪式的起伏，产生一种生动的运动感。

⑤ 旋转型韵律：构成要素按照一定的轴心或轨迹做有秩序地或渐变地旋转起伏，造成强有力的动态和特殊的情趣。

⑥ 自由型韵律：构成要素不按一定规律做一种松散地自由式的构成，有很强的流动感，灵活生动、妙趣横生，极富人情味和趣味性。

任务实践与要求

① 表现要求：正确运用形式美的对称与均衡法则表现构成主题。

② 工具材料：白云笔、叶筋（衣纹）、圆规、直线笔、三角板、中国画墨汁、笔洗、白板纸、纸胶带、画板。

③ 实践步骤：将白板纸裱于画板之上；构思任务并在草稿本上完成草图；在裱好的画纸上工整地完成正稿的绘制。

④ 画面尺寸：16cm×16cm。

⑤ 任务数量：在草稿本上完成点的节奏与韵律构成、线的节奏与韵律构成、面（形状）的节奏与韵律构成、点线面综合的节奏与韵律构成各一幅，选择一幅自己最满意的画成正稿。

⑥ 在完成以上手绘训练任务的前提下，用计算机完成一幅节奏与韵律构成的数字作品。

图例作品如图1-2-14～图1-2-22所示。

图1-2-14
节奏与韵律

图1-2-15
节奏与韵律在广告设计中的应用（1）
于洋

图1-2-16
节奏与韵律在广告设计中的应用（2）
于洋

图1-2-17
节奏与韵律/曹洪玉

图1-2-18
节奏与韵律

图1-2-19
节奏与韵律/董明明

图1-2-20
节奏与韵律/康美荣

图1-2-21
节奏与韵律

图1-2-22
节奏与韵律/国东旭

任务4　比例与分割

教学目标

掌握比例与分割形式美法则的特点，通过任务训练掌握比例与分割的规律与表现方法。

导入知识

比例是指一件事情整体与局部及局部与局部的关系，一切造型艺术都存在比例是否和谐的问题。和谐的比例可以引起人们的美感，使总的组合有明显理想的艺术表现力。美好的构成都有适度的比例与尺度，即构成的各部分之间，部分与整体之间的关系要符合比例。

比例美是人们的视觉感受，它是数学中的比数关系。其中，最典型的是著名的"黄金比"。所谓黄金比，即大小（长度）的比例等于大小二者之和与大者之间的比例，列为公式是 A:B=(A+B):A=1.618:1，实际上大约是5:3，现代一般书籍、杂志、报纸大多采用这种比例。

这一比例也被广泛应用于建筑、绘画和各种实用艺术领域。用黄金比构成的形态中,部分与部分、部分与全部之间保持着一种紧密的关系。

此外,人们常用的比例还有等差数列比1、2、3、4、5,1、3、5、7、9;等比数列比1、2、4、8、16,1、3、9、27、81。作为形式美的表现,这些比例数概念具有很好的表现力和明确的性格特征。当然随着社会的发展,时代的前进,人们的审美观念和习惯也在改变,因此永恒的比例美是不存在的。

分割是指按一定比例对画面进行切分,切分的每一部分之间就会产生比例关系,这将决定着画面的均衡、调和等重要视觉审美因素,是构成设计中的基本表现方法之一。

① 等间隔分割:虽然在视觉上显得较为安定,具有坚实稳定的印象;但同时也会有平凡呆板之感,缺乏趣味性(图1-2-23、图1-2-24)。

② 黄金分割:黄金比例a:b=1:1.618被应用于建筑、雕刻以及绘画上,并且一直沿用到现在(图1-2-25)。

③ 数学级数的分割:具有等间隔分割所不具备的变化与韵律美(图1-2-26、图1-2-27)。

④ 自由分割:这是从必然王国到自由王国的终极,在掌握了前三类分割的情况下,以"美"为唯一原则,对画面进行分割,这一类分割没有什么具体的规律可循,但却处处饱含着作者对美的理解。自由分割是完全凭个人感觉来进行分割的形式,可创作出富有个性的构成画面,但也容易造成混乱而无秩序感(图1-2-28)。

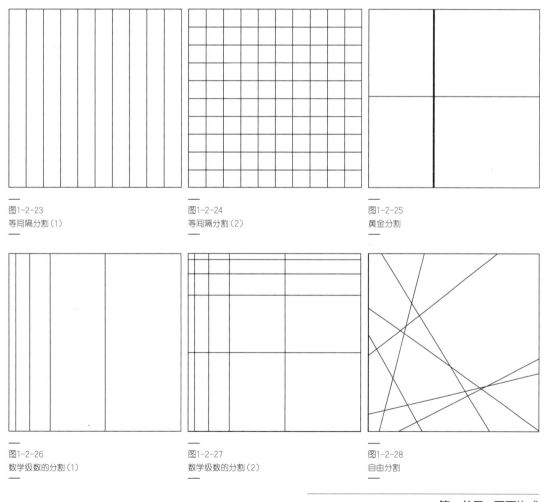

图1-2-23
等间隔分割(1)

图1-2-24
等间隔分割(2)

图1-2-25
黄金分割

图1-2-26
数学级数的分割(1)

图1-2-27
数学级数的分割(2)

图1-2-28
自由分割

第一单元　平面构成

任务实践与要求

① 表现要求：正确运用形式美的比例与分割法则表现构成主题。

② 工具材料：白云笔、叶筋（衣纹）、圆规、直线笔、三角板、中国画墨汁、笔洗、白板纸、纸胶带、画板。

③ 实践步骤：将白板纸裱于画板之上；构思任务并在草稿本上完成草图；在裱好的画纸上工整地完成正稿的绘制。

④ 画面尺寸：16cm×16cm。

⑤ 任务数量：在草稿本上完成黄金比例与分割、等间分割、等比数列比例与分割、自由比例与分割构成各一幅，选择一幅自己最满意的画成正稿。

⑥ 在完成以上手绘训练任务的前提下，用计算机完成一幅比例与分割构成的数字作品。

图例作品如图1-2-29～图1-2-34所示。

图1-2-29
数学级数的分割/卜亚蒙

图1-2-30
数学级数的分割/邢芬

图1-2-31
黄金比例与分割/李郭颂

图1-2-32
等间分割/赵耐思

图1-2-33
自由分割/李哲

图1-2-34
比例与分割

复习与测试

1. 形式美的基本法则主要有哪些？
2. 什么是对比？什么是调和？对比与调和在平面构成设计中是什么关系？
3. 什么是对称？什么是均衡？对称与均衡在平面构成设计中是什么关系？
4. 什么是节奏？什么是韵律？节奏与韵律在平面构成设计中是什么关系？
5. 什么是黄金分割？举例说明黄金比例分割如何在视觉设计中的应用。

项目三　采集与重构

采集与重构

形态的采集与重构的构成方法，是在对自然形态和人工形态进行观察、学习的前提下，进行分解、组合、再创造的构成手法，也就是将自然界的形态和由人工组织过的形态进行分析、采集、概括、重构的过程。一方面：是分析其形态组成的形态和构成形式，保持原来的主要形态关系与形态块面积比例关系。保持主形态明暗构成的基调和原形态主体意象的精神特征，采集与概括的视觉元素构成要和原有形态气氛与整体风格吻合。另一方面：打散原来形态形象的组织结构，在重新组织形态形象时，注入自己的表现意念，构成新的形象、新的形态形式。

任务1　自然形态的采集与重构

教学目的

了解自然形态的概念，通过自然形态的采集与重构训练和创作实践，培养对自然形态的敏锐的观察能力和感悟能力，掌握对自然形态的形式分析和提炼方法，为从自然形态的了解观察到设计意识的过渡打下坚实的基础。

导入知识

① 形态的概念：形态是指人们在日常生活中直接或间接感知到的物象所存在的外形体积、内部结构、色彩、材质以及肌理等形状与状态要素。在大千世界、宇宙万物中，所有的物象都是以形态的方式存在。在同类事物中，这些形状与状态要素有着基本的统一与相似，如自然中的贝壳、海螺都有其各自类似的外表形态、内部结构以及色彩、质感。肌理形成的独特造型特征，它们由线条、色彩、肌理等元素构成了和谐漂亮的形态。

物象的形态大致可分为自然形态和人工形态两大类别。

② 形态的采集与重构：是指将一切可以借鉴的素材的形态要素分析、归纳、概括后分解、打散成若干个部分，改变原来的组织形式，运用形式美的法则按照设计意念对所得到的信息进行重新组合，从而产生具有新的意义的形态。

③ 自然形态的概念：自然形态就是物象在自然状态下所形成的一切可视或可触的现实形态，它包括了从宇宙天体到山川河流，从千姿百态的陆地植物到变幻莫测的海洋生物，从微观的生命形态到人类的所有的自然物质世界。

图1-3-1
自然形态的采集与重构
张天一

图1-3-2
自然形态的采集与应用
张天一

④ 自然形态的采集与重构：人们在对自然形式的探索中，把大自然作为基本的观察对象，从而获取相关信息，将从丰富多彩的形式中得到的这些信息，从表象之中抽象、概括、归纳出来，找到一些形式美的原理，并利用这些理性的形式去从事新的设计，这样的行为我们就称为自然形态的采集与重构（图1-3-1）。

自然界中的自然形态是我们取之不尽、用之不竭的创作源泉，有着无数充满形式感的形态。有的形态一目了然，就显露在事物的表面，而有的形态则隐蔽在事物的内部，或体现在视觉形态、色彩、结构、肌理上。这些形态由于其结构、形式等的变化，产生了很强的秩序性、规律性、韵律感，具有优美的比例美，给人以美的视觉感受，如蜘蛛织出的网、大海中海螺的结构以及向日葵花等自然界中的事物。我们将从自然界获取的最原始、最生动、最大量的信息进行必要的加工处理，运用形式美的法则重新进行组合、设计，从而创造出新的形象。

⑤ 自然形态采集与重构的方法：一切形态都来自大自然，形态采集的源泉是自然界。但在构成设计中，我们不能将生动的自然形象直接搬上画面，我们必须将自然的形态经过提炼、概括、归纳，进行重新组合再构成（图1-3-2）。对于自然形态采集与重构，可以运用以下几种构成方法进行考虑：

a.将自然形态作简化处理，概括为点、线、面或简练的抽象符号，从不同的维向去概括一个事物。

b.以轮廓和剪影的方法去提炼形态、运用变形的手段产生夸张的特别形象或以放大或缩小的方法求变化。

c.以切割和打碎的方法求得新的视角、运用肌理产生视觉差异或以嫁接、拼凑的方法改变视觉印象。

d.在分析中提炼、概括、归纳美的构造成分，将其具有特征的元素保留、提取、分解，并在重新组合中赋予其新的意义。

e.从同一类的事物中去发现相异或相同的事物特征，在差异中寻求公共的形式感。

任务实践与要求

① 表现要求：在力求有新意的基础上应尽量保留原有自然形态的代表性特征。画面干净整洁。颜色为黑、白、灰。

② 工具材料：白云笔、叶筋（衣纹）、圆规、直线笔、三角板、中国画墨汁、水粉白色、调色盒、笔洗、白板纸、纸胶带、画板。

③ 实践步骤：将白板纸裱于画板之上；选择自然界中的一个或几个自然形态原形，可通过数码摄影打印、画报插图、实地写生等方式获得原形；对自然原形进行提炼、概括、归纳，将得到的信息运用形式美的法则进行重新的组合，进行新的设计创作的绘制；先在草稿本上完成草图；在裱好的画纸上工整地完成正稿的绘制。

④ 画面尺寸：30cm×30cm。

⑤ 作品数量：两幅，采集提炼一幅，采集重构一幅。

图例作品如图1-3-3～图1-3-9所示。

图1-3-3
自然原型
牛佳荟

图1-3-4
自然原型视觉要素采集
牛佳荟

图1-3-5
采集与重构
牛佳荟

图1-3-6
自然原型视觉要素采集与重构
牛佳荟

图1-3-7
自然原型/张晓玲

图1-3-8
剪影采集/张晓玲

图1-3-9
视觉重构/张晓玲

第一单元 平面构成

任务2　人工形态的采集与重构

教学目的

了解人工形态的概念,通过人工形态的采集与重构训练和创作实践,培养对人工形态的敏锐的观察能力和感悟能力,掌握对人工形态的形式分析和提炼方法,为由人工形态的了解观察到设计意识的过渡打下坚实的基础。

导入知识

① 人工形态的概念:人工形态是指在人类发展的过程中,有意识地人为创造的现实形态。它是设计师对自然形态的色彩、形状、肌理、质感等要素,通过有意识的创造,将设计意图、功能性、艺术性、价值观等方面的因素综合考虑,再加工、再创造符合于需求的新的形态。如建筑、服装、工业产品等都是设计师创造的人工形态。

图1-3-10
人工形态——于振立大黑山艺术工作室一角

② 人工形态的采集与重构:在构成设计中,我们也可以将人类在社会生产、生活中所创造的现实形态作为观察对象,从不同的角度观察、解剖事物,抓住事物有代表性的本质特征,将所观

图1-3-11
人工形态的采集与重构/张天一

察的事物完整形象提炼出抽象的成分,或按照一定的单位分割成数个部分,然后根据构成的原则组合成新的形象,再构成的形象使人感觉到原有事物的特征,并产生新的构成形式美感和审美情趣,这样的过程我们就称为人工形态的采集与重构(图1-3-10~图1-3-11)。

③ 人工形态采集与重构的方法:人工形态采集与重构的方法可以参照自然形态采集与重构的方法进行。另外还应注意以下两点:a.所选择的人工形态一般应具有与其他事物相区别的明显的特征,在形态的变化过程中需要在一定程度上体现出原有事物的某些特征;b.在对原有的人工形态进行分解时,既可以规律性的骨格形式进行分割,也可以按照不规则的、无规律的形式进行分割。

任务实践与要求

① 表现要求:在力求有新意的基础上应尽量保留所选择的人工形态的代表性特征。画面干净整洁。颜色为黑、白、灰。

② 工具材料：白云笔、叶筋（衣纹）、圆规、直线笔、三角板、中国画墨汁、水粉白色、调色盒、笔洗、白板纸、纸胶带、画板。

③ 实践步骤：将白板纸裱于画板之上；选择一个或几个人工形态原形，可通过数码摄影打印、画报插图、实地写生等方式获得原形；对人工形态原形进行提炼、概括、归纳，将得到的信息运用形式美的法则进行重新的组合，进行新的设计创作的绘制；先在草稿本上完成草图；在裱好的画纸上工整地完成正稿的绘制。

④ 画面尺寸：30cm×30cm。

⑤ 任务数量：采集提炼一幅，采集重构一幅。

图例作品如图1-3-12～图1-3-17所示。

图1-3-12
人工原型
卜亚蒙

图1-3-13
原型视觉构成要素概括采集
卜亚蒙

图1-3-14
视觉重构/卜亚蒙

图1-3-15
人工形态视觉元素采集——立交桥/邢芬

图1-3-16
人工形态视觉元素采集与重构——立交桥/邢芬

图1-3-17
形态的采集与重构/张天一

复习与测试

1. 什么是自然形态和人工形态？
2. 什么是自然形态和人工形态的采集与重构？
3. 自然形态和人工形态的采集与重构的方法有哪些？

项目四　基本形与骨格的构成

基本形是构成复合形的基本单位，形是具体形象的外部特征（图1-4-1）。骨格是构成设计中纳入基本形的形式骨架，在骨格中组织基本形是构成形态创造的重要关系元素和基本构成方法。

基本形与骨格

任务1　基本形的创作与应用

案例：汇源熙康竖版VI设计

教学目标

了解掌握基本形的概念，通过基本形创作、编排的实践练习，掌握基本形的各种组合方式和排列的基本技巧，通过基本形设计应用方法的案例的分析，培养应用基本形完成基础构成设计的技术技能，丰富构成设计想象力和视觉表现能力。

导入知识

1. 形的概念

形是指能引起人的思想或感情活动的物体的外部特征，它是可见的。形包括了视觉元素的各个部分，如形状、大小、色彩等。所有概念元素如点、线、面，在见于画面之前，也都有各自的形象。设计中使用形象作为激发人们思想感情、传递信息的一种视觉语言，它是一切视觉艺术不可或缺的组成部分。在构成设计中，对形象的研究是必不可少的。

图1-4-1
基本形的群化构成在标志设计中的应用/董欢

2. 形的分类

形通常可以分为几何形、有机形和偶然形三种类型。

几何形是指运用工具所描绘的规则形。几何形制作方便，也容易再复制，视觉上具有单纯、理性、明确的快感，容易被人们识别、理解和记忆。以几何形构成的图形简洁明快，具有数理秩序与机械的冷感性格。在现代工业社会中，几何形由于便于机械化生产和简洁的时代美感，被大量地运用在建筑、绘画以及工业产品的设计中。

有机形是指自然界中有机体中所存在的一种形态，具有圆滑、弹性的特征，给人以有生命的、曲线的韵律美感。如有生命的动物、植物以及生物细胞等。在现代的设计中，自然有机体的外表形态和内部结构都成为有机形的创作来源。

偶然形是指由特殊技法无意识的偶然形成的形。如破碎的玻璃偶然形成的形状，泼墨和喷洒偶然形成的形状，水和油墨偶然形成的形状，撕纸和烧熏偶然形成的形状等都属于偶然形的范畴。它是不能随着人们的意愿而产生的图形，比较自然且具有个性，具有朴素、自然的美感。

3. 基本形的概念

在构成中，一组重复的或彼此有关联的复合形象，我们称之为基本形。它是最基本的形象，是构成图形最小的、最基本的设计元素单位。从最简单的形态要素到比较复杂的图形都可以成为基本形，但一般我们所选择的基本形通常是比较单纯简练的，这样才能使构成形象产生整体而有秩序的统一感。基本形有一定的形状、大小、方向、色彩和肌理的差异性，同样的基本形凭借不同的组合方式，可以形成各种视觉效果的形象，构成中就可以利用基本形的这些特征求变化（图1-4-2）。

4. 基本形的组合方式

两个或更多的基本形在相遇时，通过基本形的变化可以产生不同的关系，这些关系在构成的基本视觉要素面的构成中已经讲过，主要有分离（并列）、相接、覆叠、透叠、联合、减缺、差叠、重合等形式。

一个独立的基本形，经过分割、减缺和分割后打散重组等方法也可以创造出无限丰富的图形样态和图形组合（图1-4-3）。

5. 基本形的排列方法

基本形的排列方法通常有以下几种。

(1) 基本形重复排列

在设计中将一个或多个基本形反复连续地排列，形成新的形象。将一个基本形按照一定的规律群化排列，是标志设计的一种常用方法。

(2) 基本形近似排列

在以一个基本形作为原始依据的基础上，对其进行大小、色彩、方向、角度、肌理或相加、相减的图形近似变化。

(3) 基本形渐变排列

将基本形的形状、大小、位置、方向、色彩在排列中做逐渐变化，如由一个形象逐渐变化为另一个形象，或色彩由明到暗渐次变化等（图1-4-4）。

(4) 基本形变异排列

在构成中将小部分基本形的形状、大小、位置、方向、色彩等要素，在排列中做异化处理，以打破画面的单调、规律性，造成动感和趣味性。

(5) 基本形正负交替排列

在构成设计中，我们将表现出来的形象一般称为"图"，形象周围的空间称为"底"，这样的形象我们称之为正形；若将形象作为"底"，而周围的空间作为"图"，则称之为负形。在基本形

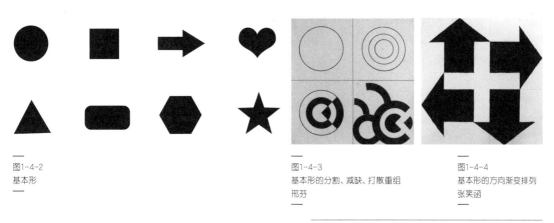

图1-4-2
基本形

图1-4-3
基本形的分割、减缺、打散重组
邢芬

图1-4-4
基本形的方向渐变排列
张笑函

的排列中可以将正负形交替反转设计，从而形成意想不到的视觉效果（图1-4-5）。

（6）基本形局部群化排列

将基本形在普通排列的基础上局部变化，把零散的形根据画面的需要进行分组归纳，使一部分基本形相对集中，变换它们的位置或方向，使局部产生变异，形成集团化的形象组合，使画面结构层次趋于整体化、秩序化，以此吸引人们视觉的注意（图1-4-6）。

图1-4-5
基本形的正负交替重复排列
国东旭

图1-4-6
基本形的群化排列在标识设计中的应用
董欢

（7）基本形错位排列

将基本形在排列中根据需要按照一定的比例错位，如采用1/2基本形或1/3基本形等均可。对于错位较小的排列，还可以进行左右的错位，以增加图面的美观性。

（8）基本形空格排列

为了避免基本形重复排列所造成的形象密集，可以在基本形的排列中空出一部分位置，从而提高画面的空间疏密关系对比，使画面产生明朗感、节奏感。

（9）基本形自由排列

在基本形排列时采用无规律排列，完全按照画面的平衡需要来排列。在自由排列中，基本形可以分离排列，也可以交叠排列。

任务实践与要求

① 表现要求：先选择一基本形，将选定的基本形作为设计要素，运用基本形的排列、组合方式或凭借个人感受的自由构图方式，做不同形式的画面构图。同时还可运用与创意有关的简短文字作为要素参与编排。将选定的基本形通过联想、减缺、变形、分割、重组等多种表现手段进行创意性的改变，以产生具有新的意蕴的新形象。画面干净整洁。颜色为黑、白、灰。

② 工具材料：白云笔、叶筋（衣纹）、圆规、直线笔、三角板、中国画墨汁、水粉白色、调色盒、笔洗、白板纸、纸胶带、画板。

③ 实践步骤：将白板纸裱于画板之上。设计选择基本形，按作业进行设计创作的绘制；先在草稿本上完成草图；在裱好的画纸上工整地完成正稿的绘制。

④ 作业尺寸：16cm×16cm。

⑤ 作业数量：设计一个基本形并完成该基本形的群化构成设计作品一幅；对正方形、正三角形和圆形进行个性化分割，然后分别运用减缺和打散重组的方法完成对原形的再造设计共六幅；完成基本形的不同排列组合方式的构成设计三幅。

⑥ 在完成以上手绘训练任务的前提下，用计算机完成一幅以基本型为原型的标志创意设计，为自己的设计工作室设计标志、先给自己的工作室取名，根据自己对工作室未来发展的设想，选取、设计基本形，充分运用基本形的各种构成设计方法和计算机的辅助设计，完成个人工作室标志的数字作品设计与制作。

图例作品如图1-4-7～图1-4-10所示。

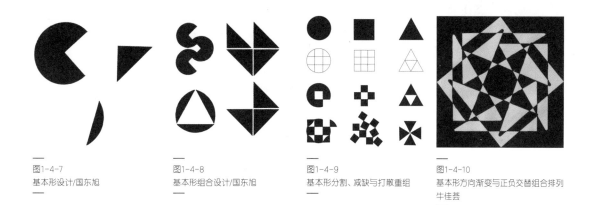

图1-4-7
基本形设计/国东旭

图1-4-8
基本形组合设计/国东旭

图1-4-9
基本形分割、减缺与打散重组

图1-4-10
基本形方向渐变与正负交替组合排列
牛佳荟

任务2　骨格的种类与应用

教学目标

骨格是支撑画面的框架结构,是平面设计整体布局的内在关系。通过本课的学习,了解掌握骨格的概念,通过骨格变化的实践练习,掌握骨格变化的基本技巧,以培养学生丰富的想象力和创造能力。

导入知识

1. 骨格的概念

在平面设计中,将基本形依照一定的规律纳入、编排、组合构成的管辖形象的方式称为骨格。骨格的形式对构成形态起决定作用,是平面构成的主要关系元素。

骨格是由骨格框架、骨格单位、骨格点和骨格线组合而成的。骨格框架就是构成画面的边框;骨格线是指骨格框架内的各种线段,如直线、弧线、折线等;骨格线在框架内的各种交叉点或相接点就是骨格点。骨格线与骨格点的共同作用将构成的画面分割成多个小的骨格单位,也就是说,构成设计的画面是由许多骨格单位所组成的。

基本形和骨格的关系极为重要,骨格管辖基本形的编排与组合,基本形则丰富和充实形象的设计。骨格与基本形相互依存,构成设计的总体效果。

2. 骨格的作用

骨格在构成设计中的作用主要表现为两个方面:一是将形象在空间或框架里做各种不同的编排,使基本形与基本形之间保持一定的顺序和必要的联系,使之成为有规律、秩序的构成;二是骨格线将框架空间划分为大小和形状相同或不相同的骨格单位,这些骨格单位决定了基本形在构图中相互的关系。因此,骨格在整个构成中既起到了管辖编排形象的作用,同时也会因其不同的变化而使整体构图发生变化。

3. 骨格的分类

骨格分为规律性骨格、非规律性骨格、作用性骨格、非作用性骨格、可见骨格、不可见骨格等。

(1) 规律性骨格

规律性骨格以规律的数律关系构成精确、严谨的骨格线，基本形按照骨格排列，能产生强烈的秩序感（图1-4-11），常用的主要有重复、近似、渐变、发射等骨格。

（2）非规律性骨格

非规律性骨格一般没有严谨的骨格线，构成方式比较自由，可以随意灵活安排基本形，如韵律、节奏、密集、对比等骨格构成方式（图1-4-12）。

（3）作用性骨格

作用性骨格也称为显见骨格，它使基本形彼此分成各自单位的界线，给基本形以准确的空间位置，基本形在骨格单位内可自由改变位置、方向、正负，甚至越出骨格线。如果超越骨格线，基本形越出的部分被骨格线切割掉，使基本形产生变化。构成画面的规律性骨格线不一定都表现出来，只要整体构成效果良好，可在整体构图中做灵活取舍，使基本形彼此联合，产生丰富的变化（图1-4-13）。

（4）非作用性骨格

非作用性骨格是概念性的，它给基本形以准确的位置，有助于基本形的排列组织，但不会影响它们的形状，也不会将空间分割为相对独立的骨格单位。其基本形的正负、大小、方向都可以进行变化（图1-4-14）。

（5）可见骨格

可见骨格是指骨格线和基本形明确的同时表现在构图画面之中，骨格线对画面有着明确的空间划分，形成明确的空间单位。

（6）不可见骨格

图1-4-11
规律性骨格基本形重复构成

图1-4-12
非规律性骨格基本形自由构成

图1-4-13
作用性骨格

图1-4-14
非作用性骨格

图1-4-15
重复骨格基本形近似构成
王悦明

图1-4-16
重复骨格基本型近似构成在艺术创作中的应用——集邮系列/任戬

图1-4-17
信息工程系标志——规律性重复骨格基本型重复构成在标志设计中的应用/马尚

不可见骨格是指在画面中见不到的，只在概念中存在的骨格线。它虽然在构图中不一定画出来，但却是基本形编排的结构依据。

4. 骨格的变化方法

骨格有助于排列基本形，使之成为有规律、有秩序的构成，骨格的不同变化会使整体构图发生变化。设计中常用的骨格变化方法有以下几种。

（1）重复骨格（图1-4-15～图1-4-17）

a. 骨格线的间隔间距变化。一般的骨格线设计往往是等间距排列的，这样基本形与骨格线之间间距相同，基本形周围的空间也相同。如果将骨格线的水平或垂直方向间距按照一定比例进行递增或递减变化，就可以形成各种新的骨格排列，这样基本形周围的空间就有了区别，视觉上也就产生了变化。我们将一个方向变化的形式称为单向变化骨格，将两个方向变化的形式称为双向变化骨格。

b. 骨格线的行列移动。将骨格线的第一个行列保留不变，从第二个行列开始将行列进行有规律或无规律的移动，使原来的骨格线产生弯折，令原来完全互相连接的骨格单位形成梯级运动。行列的移动有利于基本形排列的视觉效果。

c. 骨格线的方向变化。将骨格线的水平或垂直线方向变为倾斜方向，倾斜角度可以自由选择，其骨格线依旧互相平衡，并具有很强的动感。骨格线的方向变化也可分为单向变化和双向变化两种。

d. 骨格线的线质变化。将骨格线的水平或垂直方向的线条变化为弧线、曲线、折线等，从而形成新的线质的骨格编排形式。骨格线的线质变化也可分为单向变化和双向变化两种情况。

e. 骨格单位的联合。将两个或更多的骨格单位连接在一起，合并形成较大的、新的骨格单位。这样，一部分基本形聚集在一起，就形成了群化。

f. 骨格单位的细分。每一个骨格单位可以由大到小细化成两个或更多的小的骨格单位，将一部分骨格保持原有的大小，将其中一部分骨格细分，把大小不一的骨格单位进行编排，从而产生多种变化。

（2）渐变骨格

a. 骨格线的单元间隔间距变化。将骨格线的水平或垂直方向的线条等距离重复，另一方向线条按照一定规律逐渐增宽或变窄。

b. 骨格线的双元间隔间距变化。将骨格线的水平和垂直方向的线条同时渐变，骨格线倾斜方向也可。

c. 骨格线的等级变化。将水平或垂直方向的骨格单位做整排或整列的移动，产生梯状变化。

d. 骨格线的折线变化。将骨格线的水平或垂直方向的线条做平行弯曲或曲折，形成折线变化。

e. 骨格线的分条变化。将骨格线的水平或垂直方向的线条渐变后，把另一个方向的线条在分好的条内独立分组渐变。

f. 骨格线的联合变化。将构图的内部的临近的骨格单位互相合并，形成较大的或复杂的骨格单位，而且新的骨格单位仍保留渐变效果，以此增加构图的丰富性。

（3）发射骨格

a. 基本发射骨格线。基本发射骨格线有三种形式，即离心式、同心式、向心式。离心式的发射方式是由骨格线的中心向外发射，同心式的骨格线分很多层次环绕着发射中心点，向心式发射的骨格线则由外向内进行布置，使画面中心产生明显的向心力。

b. 发射中心空出。将骨格线的中心部分空出，或将其设计成一定形态，骨格线的排列也按照中心形态依次展开，使画面显得生动活泼。

c. 发射中心迁移或错位。将发射中心沿着有规律的轨迹移动或将发射中心进行分割错位，从而得到变化的骨格线，产生各种动态的视觉效果。

d. 发射中心隐蔽。将发射中心设置于画面的外面，在画面中不呈现出来，这样会产生构图上的变形，减弱发射中心的强烈视觉效果。

e. 多个发射中心。在画面中设置多个中心，每个中心的发射设计采用不同的构成形式。骨格线既可以局限在每个发射中心所限定的区域内，也可以使各个部分的骨格线产生交错。

f. 骨格线弯折。在每一个骨格单位中，可以按照周围空间的形态来设计安排骨格线的形态，使骨格线产生丰富的形象变化，从而形成生动的画面效果。

（4）变异骨格

变异骨格是指在规律性的骨格中，将部分骨格单位在形态、大小、方向和位置等方面产生变化，从而形成变异骨格。变异骨格的设计形式多样，主要突出骨格自身的变化。

5. 骨格与基本形的构成关系

基本形的编排与组合都要受到骨格形式的管辖，骨格与基本形的不同方式组合构成了视觉传达的基本形态。除了骨格本身的不同形式和变化方式外，基本形的组合也有自身的规律与变化方法，如基本形重复构成、基本形渐变构成、基本形近似构成、基本形特异构成等。基本形的重复构成把一个基本形纳入骨格中，按照骨格的形式重复构成，重复构成具有规律性，视觉上稳定，缺少变化。基本形的渐变构成，把一个基本形纳入骨格中，按照骨格的形式逐渐变化完成构成，渐变构成也是一种图形创意方法，视觉上既有规律又有变化。基本形的近似构成，把视觉要素相近的基本形纳入骨格组合在一起，构成一个生动的视觉画面。基本

图1-4-18
特异构成

形的特异构成，把一个基本形纳入骨格中，按照骨格的形式重复构成基本形，然后选择一个与原基本形不一样的特异基本形替换其中的一个基本形，让特异的基本形在视觉上特别突出，特异构成是平面视觉传达设计中一种实用的突出主体的设计方法（图1-4-18）。

任务实践与要求

① 表现要求：运用骨格的不同的变化方法，进行骨格的设计，从而形成不同形式的骨格画面构图。将基本形和骨格运用变化的手法结合起来进行创意性的改变，作规律性骨格、非规律性骨格、作用性骨格、非作用性骨格的练习。画面干净整洁。颜色为黑、白、灰。

② 工具材料：白云笔、叶筋（衣纹）、圆规、直线笔、三角板、中国画墨汁、水粉白色、调色盒、笔洗、白板纸、纸胶带、画板。

③ 实践步骤：将白板纸裱于画板之上。设计骨格，选择基本形，按作业进行设计创作的绘制。先在草稿本上完成草图，在裱好的画纸上工整地完成正稿的绘制。

④ 画面尺寸：16cm×16cm。

⑤ 作品数量：规律性重复骨格构成一幅，非规律性骨格近似基本形构成一幅，规律性作用

骨格基本形渐变构成一幅，规律性非作用骨格基本形特异构成一幅，自由创意基本形和骨格构成一幅；向心式发射骨格构成一幅，离心式发射骨格构成一幅，同心式发射骨格构成一幅；运用发射骨格，结合目前为止所学的构成原理，为自己所在的专业设计一个标志。

⑥ 在完成以上手绘训练任务的前提下，用计算机把自己设计的专业标志制作成数字作品。

图例作品如图1-4-19～图1-4-31所示。

图1-4-19
有作用重复骨格

图1-4-20
重复构成/卜紫月

图1-4-21
非作用骨格基本形近似重复构成/刘鑫

图1-4-22
有作用骨格近似骨格构成/李郭颂

图1-4-23
重复变异骨格/于洋

图1-4-24
向心式发射骨格/李郭颂

图1-4-25
离心式发射骨格构成/李晓彤

图1-4-26
同心式发射骨格/李郭颂

图1-4-27
离心式发射骨格构成/邢芬

图1-4-28
为某软件开发公司设计背景墙
王悦明

图1-4-29
广告专业标志设计/牛佳荟

图1-4-30
向心式发射骨格构成

图1-4-31
发射骨格基本形重复构成在标志设计中的应用
马尚

复习与测试

1. 什么是构成的基本形？
2. 基本形的组合方式有哪些？
3. 基本形的排列方法有哪些？
4. 什么是构成的骨格？
5. 骨格的分类有哪些？
6. 常用的骨格的变化方法有哪些？

第一单元　平面构成

项目五　综合构成

综合构成

综合构成项目包括肌理构成、图底互换构成和平面构成的综合创意应用三个具体的学习任务。肌理构成和图底互换构成既是构成设计的方法，也是视觉艺术创作的重要手段；平面构成的综合创意应用是要整合以前所学的构成知识与技能，在新任务的实践过程中结合形式美的基本法则灵活运用各种构成方法，完成构成设计。

任务1　肌理构成

教学目标

了解掌握肌理的概念与分类，掌握视觉肌理与触觉肌理的创作方法，并就能够将学到的这些创作方法应用到构成设计中。

导入知识

1.肌理的概念

肌理是物体表面的纹理特征，也意指物体的质感，它是具有表现力的造型要素。不同的质有不同的物理性，因而也就有不同的肌理形态，如平滑与粗糙、柔软与坚硬等（图1-5-1）。

图1-5-1
肌理是具有视觉表现力的造型要素

肌理的创造主要来源于自然与人工。自然肌理是大自然的产物，人们从自然物象中可以感知无穷无尽的天然肌理美，如坚固的山岩、粗糙的树皮、纹理精美的叶脉等。它是体现自然物象属性的一个方面，同时也是人们认识了解事物本质的直接媒介（图1-5-2）。人工肌理是人类在认识自然的基础上创造出来的，是美的形式的集中体现，是人们对自然肌理的一种理性的整理。因此，由人工所创造的肌理往往有着更加强烈的视觉冲击力（图1-5-3）。

在现代设计中，如建筑设计、园林设计、室内设计、景观设计以及工业设计、服装设计、广告设计等，人们都更注重画面肌理的整体组织，用各种方式营造不同的气氛，构成画面质地的表情特征，从而给人们带来精神上、情绪上的丰富而细腻的变化。

2.肌理的分类

在构成设计中，肌理常见的分类方法有以下两种。

（1）以感觉的方式分类

可分为平面性的视觉肌理和有起伏变化的触觉肌理两类。视觉肌理主要靠人的眼睛去感

图1-5-2
肌理是人们认识了解事物本质的直接媒介

图1-5-3
人工肌理往往具有更强烈的视觉冲击力

知,满足视觉上的效果;而触觉肌理不但要产生视觉上的效果,还要能够用手触摸、有浅浮雕式的凹凸感受,平面设计中粗糙的纸纹或凹凸印刷的花饰就属于触觉肌理(图1-5-4、图1-5-5)。

（2）以形态面貌的可视性分类

可分为显肌理和隐肌理两类。显肌理又称为可视肌理,它是人的肉眼可直接观察、感受到的肌理,如木纹的肌理、石材的肌理、布纹的肌理等;隐肌理也称为非可视肌理,它是由于构成形态的物质结构细微,有时人的肉眼很难将纹理清晰地辨别出来,如纸张、玻璃、金属等材质的肌理都属于隐肌理。

3. 视觉肌理的制作

①拓印法:在凹凸不平的物体表面着色,将纸覆盖其上,然后均匀地挤压,纹样印在纸上便构成肌理的效果(图1-5-6)。

②绘写法:用笔进行自由绘写或规律绘写,直接产生肌理效果(图1-5-7)。

③压印法:将颜料涂在玻璃板上或光滑的纸面上,然后用另外一块玻璃板或纸张压上去,并做适当的拉动,就可形成丰富的肌理效果(图1-5-8)。

④流淌法:将颜料在画面中通过自流、干预流动和吹流等方法,结合流动速度、流量大小以及颜料的浓度的控制,产生特别的肌理画面。

⑤喷绘法:将颜料运用工具喷洒在画面上,通过喷洒颗粒的疏密变化、颜色的变化,使画面产生艺术的视觉效果。

图1-5-4
视觉与触觉肌理——生日手记
于振立(1991)

图1-5-5
触觉肌理/任曰+蜜蜂

图1-5-6
拓印肌理

图1-5-7
绘写肌理/谭秀珍

图1-5-8
压印肌理

图1-5-9
拼贴法肌理

图1-5-10
堆积肌理

图1-5-11
塑造肌理/于振立

图1-5-12
编织与堆积肌理

⑥溅滴法：使颜料从较高的位置滴落下来，落到画面上溅开，从而产生一定的画面力度感。

⑦拼贴法：将各种平面材料分割，拼贴组合在一个画面上，使各种材料自身的肌理交叠在一起，形成新的画面肌理效果（图1-5-9）。

⑧熏灸法：使用火焰等热源画面纸张进行熏灸，使纸的表面产生一种自然纹理。

⑨散盐法：将食盐撒在潮湿的画面上，干了之后就会得到意外的美的视觉肌理效果。

⑩擦刮法：在已有颜色的画面上，用工具在上面进行擦刮，就可得到意外的形状边缘和肌理效果。

⑪涂蜡法：将蜡液化后滴或画在画面上，然后再在画面上涂刷颜料，这样就可得到类似蜡染的画面肌理效果。

4. 触觉肌理的制作

①折叠法：将薄质的面材材料经过折曲的方式做出各种变化，使平面的材料产生凸凹不平的有规律的触感。

②雕刻法：利用木材、石材以及玻璃、泡沫塑料、亚克力等材料，在其上运用人工或机器雕刻或压出一定的纹样。

③堆积法：将大量的小的颗粒物或线状物堆积在一起，构成一定的面积，并形成一定的势态，从而产生视觉上和触觉上的感受（图1-5-10）。

④镶嵌法：将不同的材料利用面积、数量、色彩、造型的对比进行组合，从而形成视觉上的差异。

⑤ 塑造法：运用可塑的材料，如石膏、水泥等，在物质的表面塑造出一定的肌理触感（图1-5-11）。

⑥ 编织法：使用线状材料，如绒线、编制线、尼龙线等，编制成一定的形态，构成图案式的肌理效果（图1-5-12）。

⑦ 粘贴法：将不同面积的材料有组织、有目的地黏合在一起，利用材料的叠加产生新的形态或新的材料结构。

任务实践与要求

① 表现要求：从视觉整体考虑，并结合绘画、材料制作、色彩构成等内容、手段，使肌理与形态能够完美结合；做视觉肌理和触觉肌理的构成练习；画面干净整洁，艺术美观；颜色不限。

② 工具材料：收集肌理创作的材料，提倡使用废旧材料，在选材上注意充分考虑材料本身的特征。

③ 作业尺寸：16cm×16cm。

④ 作业数量五幅，视觉肌理构成三幅，触觉肌理构成二幅。

图例作品如图1-5-13～图1-5-18所示。

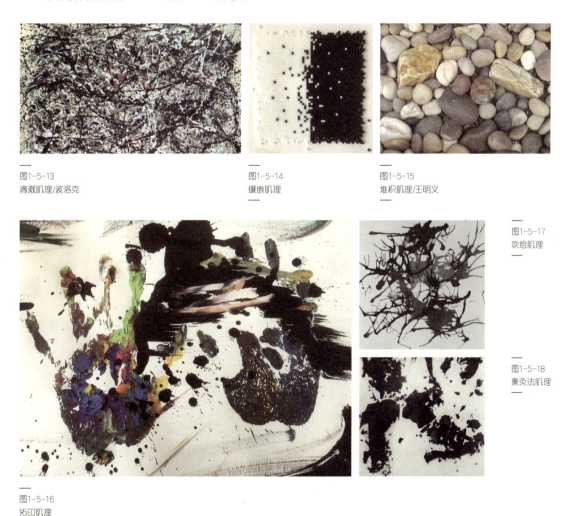

图1-5-13
滴溅肌理/波洛克

图1-5-14
镶嵌肌理

图1-5-15
堆积肌理/王明义

图1-5-16
拓印肌理

图1-5-17
吹绘肌理

图1-5-18
熏炙法肌理

第一单元　平面构成

任务2　图底互换构成

教学目标

了解掌握"图"与"底"的关系，明确成为"图"的条件，并能够将图与底的互换在设计中巧妙地运用。

导入知识

1. 图与底的概念

我们通常称形象为"图"，其周围的空间我们成为"底"。一般来说，"图"与"底"是共存的。在构成设计中，如果将边框围成的限定空间称之为画面，那么在对比的条件下所表现出来的形象，我们称之为"图"，形象与边框之间的画面空间则称为"底"（图1-5-19）。

2. 图与底的关系

图与底是一种在对比、衬托中产生出来的相互依存的视觉关系，自然界的蓝天白云、红花绿叶等都反映出了一种对比与衬托的关系。在平面构成设计中，图与底的关系是密不可分的，有时甚至是反转的互补关系。我们在判断一个形象究竟是图还是底，往往需要借助其所处的周围的环境的影响。以"鲁宾之杯"为例，若将杯作为图形，侧面人像就为基底；若侧面人像为图形，则杯子就消失，变成基底。杯子和侧面人像并非同时看到，而是相互交替出现，由我们视点的选择而确定变化（图1-5-20）。自然界中不存在绝对的图与底，由于我们大脑的选择和组织的原因，在某种场合下它可以是图的，在另一种场合下也许就成了做背景的底。"图"与"底"两者的关系是辩证的，两者间常常可以进行互换。"图"与"底"是相互联系的，因此我们在设计的时候一定要统筹兼顾，充分利用"图"与"底"的变化关系，从而获得完美的视觉效果。

3. 图与底的特征

图的特征：有明确的形象感，有相对集中的安定性，给人以较为强烈的视觉印象，在画面中较为突出，具有前进和引人注目的特性。

底的特征：没有明确的形象感，没有明确的形象轮廓特征，具有后退、分散的视觉感，空间位置不明确，给人的视觉印象较为模糊（图1-5-21）。

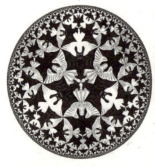

图1-5-19
图底互换构成/埃舍尔

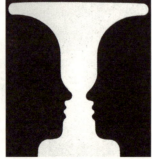

图1-5-20
经典的图底互换图形——鲁宾之杯

图1-5-21
图与底/赫子齐

4. 成为图的条件

我们之所以感知到物体，是由于物体与背景分离、背景被忽略的缘故。画面中能成为图的条件是：

① 色彩明度较高、对比度强的形象容易成为图。

② 凸凹变化中凸起的形比凹入的形更具有图感。

③ 在相同条件下，面积大小的比较中，面积较小的形有图感。

④ 在空间中被封闭的形有图感，而封闭包围这个形的形则容易被看作底。

⑤ 在动形态与静形态的比较中，动形态容易成为图。

⑥ 在抽象与具象的形态比较中，具象形态容易成为图。

⑦ 根据人们的视觉经验，常常引发联想的形容易成为图。

⑧ 统一规整的形比零散的形相比较，统一规整的形容易成为图。

5. 图与底的反转现象

图形与底都具有表现力，两者之间相互制约形成了正形与负形或实形与虚形的关系。图的背景大小、位置关系的变化，直接影响画面不同的视觉效果，形成了画面中的图与底的反转现象（图1-5-22～图1-5-23）。这种现象是一种非常独特有趣的构成方式，富有极强的哲理性，例如鲁宾之杯以及我们较为熟悉的太极黑白双鱼图形等，都是一种图与底的反转现象。对于这种现象我们在进行设计创作时，应开动脑筋思考，灵活巧妙地在设计中加以运用。

图1-5-22
图与底的互换构成（1）/埃舍尔

图1-5-23
图与底的互换构成（2）/埃舍尔

任务实践与要求

① 表现要求：选取一个具象或抽象的形象，利用其作为图与底，进行图形反转的设计。通过只画负像来表现正像。画面干净整洁。

② 工具材料：白云笔、叶筋（衣纹）、圆规、直线笔、三角板、中国画墨汁、调色盒、笔洗、白板纸、纸胶带、画板。

③ 实践步骤：将白板纸裱于画板之上。进行图底互换的创意设计。先在草稿本上完成草图，然后选择优秀的方案在裱好的画纸上工整地完成正稿的绘制。

④ 作业尺寸：16cm×16cm。

⑤ 作业数量：四幅，图底互换构成一幅，通过绘制图形的负像来表现正像三幅。

⑥ 在完成以上手绘训练任务的前提下，用计算机完成一幅图底互换主题创意数字作品，自选主题，充分发挥设计软件的优势，把图与底的关系变成创意与设计的语言，作品完成后上传自己熟悉的网络在线平台。

图例作品如图1-5-24～图1-5-30所示。

图1-5-24
图底互换/埃舍尔

图1-5-25
图底互换/王悦明

图1-5-26
用负像表现想象中形象/于洋

图1-5-27
用负像表现想象中形象/李晓彤

图1-5-28
蒸汽/李郭颂

图1-5-29
用负像表现正像（1）

图1-5-30
用负像表现正像（2）

任务3　平面构成的综合创意应用

教学目标

整合之前所学的各种平面构成的方法，通过主题性的平面构成设计实践培养平面构成的设计应用能力(图1-5-31)。

导入知识

学习平面构成的根本目的是为了能够在设计实践中应用。各种平面构成的方法，如重复构成、渐变构成、近似构成、发射构成、特异构成、肌理构成、图底互换构成等都是有效的构成设计方法，重要的是能够通过设计实践把这些方法转化为自身的设计能力。

平面构成的综合创意应用：平面构成是设计的基础，在平面构成中对于各种构成方法的训练是非常有必要的。通过这些构成方法的严格训练，掌握基本的构图能力和创造能力是平面构成的基础。实际上，一个设计的完成往往是多种构成方法同时运用的结果，只有熟练掌握了平面构成的手法，才能在设计中加以创造性地综合运用，也只有这样才能创作出令人回味的艺术作品（图1-5-32～图1-5-34）。

图1-5-31
平面构成综合创意
设计实践应用（1）
张天一

图1-5-32
平面构成综合创意
设计实践应用（2）

图1-5-33
平面构成综合创意
设计实践应用（3）
王凯

图1-5-34
平面构成综合创意
设计实践应用（4）
王凯

任务实践与要求

① 表现要求：通过各种途径搜集广告设计、包装设计、VI设计、服装设计、室内设计、建筑设计实例，并运用构成的方法进行分析、学习。整合平面构成的各种设计方法，进行主题创意设计的实践应用。画面干净整洁。

② 工具材料：白云笔、叶筋（衣纹）、圆规、直线笔、三角板、中国画墨汁、水粉色、调色盒、笔洗、白板纸、纸胶带、画板。

③ 实践步骤：将白板纸裱于画板之上。根据主题进行创意设计构思。先在草稿本上完成草图，然后选择优秀的方案在裱好的画纸上工整地完成正稿的绘制。

第一单元　平面构成

④ 画面尺寸：30cm×30cm、30cm×40cm 或42cm×58cm。

⑤ 作业数量：平面构成综合应用主题创意设计作品六幅。

⑥ 在完成以上手绘训练任务的前提下，用计算机完成一幅平面构成综合应用主题创意数字作品，自选主题，充分发挥设计软件的优势，整合课程前期所学的构成设计知识技能，完成一件相对完整的平面设计作品，作品完成后上传自己熟悉的网络在线平台。

图例作品如图1-5-35～图1-5-41所示。

图1-5-35
平面构成综合创作/张晓玲

图1-5-36
平面构成综合创作/都亚男

图1-5-37
平面构成综合创作/斯图尔特·戴维斯

图1-5-38
平面构成综合创作
段静

图1-5-39
平面构成综合创意
设计实践应用/王凯

图1-5-40
平面构成综合创意
设计实践应用/王凯

图1-5-41
平面构成综合创意设计
实践应用/舒剑锋

复习与测试

1. 什么是肌理？肌理的作用是什么？
2. 视觉肌理和触觉肌理的制作方法有哪些？
3. 什么是图与底的反转现象？
4. 成为图的条件有哪些？
5. 综合构成在设计中有哪些运用？

案例：手机界面设计

第二单元
色彩构成

项目一　色彩基础

色彩基础

1. 认识色彩

　　人类生活在色彩丰富的自然与人工世界之中。不论你对色彩的认识是理性的还是感性的，都会被映入眼帘的色彩所唤醒，产生兴趣、喜悦、警觉等感受，进而感动人们的心灵。人的视觉器官在观察物体最初的20秒内，色彩感觉占80%，形体感觉占20%；2分钟后，色彩感觉占60%，形体感觉占40%；5分钟后，色彩感觉和形体感觉各占一半，并且这种状态将持续下去。色彩以其特有的视觉功能，无时无刻不在影响人类的生活（图2-1-1）。

　　跨越时空与文化历史，人类对色彩的认知还是会找到许多共同之处。通过对色彩常识的学习，可以让我们更好地把握色彩规律，运用色彩改善生活环境，提升人类的生活品质。尽管人类的色彩应用已有上万年的历史，但独立意义上的科学的色彩学研究却直到17世纪60年代才算真正开始，公元1666年英国著名物理学家牛顿，通过三棱镜折射光的实验，发现了红、橙、黄、绿、青、蓝、紫七色光谱。从此，人类才开始从科学的角度认识色彩，明确了光与色的母子关系。得出白光是由不同颜色光线混合而成的结论，颜色的本质才逐渐得到正确的解释（图2-1-2）。

　　色彩学研究的著作在19世纪中后期相继问世。20世纪之后，色彩学在与之相关的科学如物理学、心理学发展的基础上向着实用的方向取得了实质性的发展。各种科学实用的色彩表现体系得以建立并逐步完善。印象主义绘画就诞生于19世纪后期，这和当时色彩学的研究发现密不可分，从此，艺术家们开始更加关注画面的色彩表现，他们从画室走向户外，开始描绘阳光下的景色，他们的绘画从古典主义色调统一的画面，一下变成了充满阳光与空气质感的色彩乐园，为后印象主义的产生奠定了基础，影响了现代艺术的发展进程（图2-1-3）。

　　色彩是有灵性的生命，不同的人会有不同的领悟，感动心灵的色彩组合是超越常规的色彩创造，只可意会不可言传。

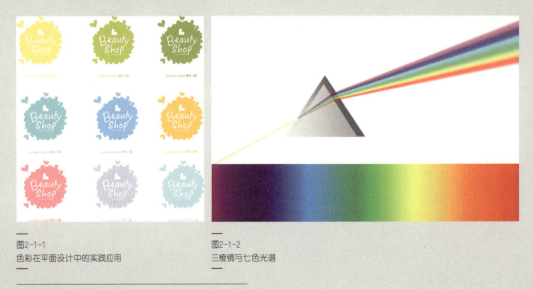

图2-1-1
色彩在平面设计中的实践应用

图2-1-2
三棱镜与七色光谱

图2-1-3
印象主义绘画——日出印象/莫奈（1873年）

图2-1-4
没有光就没有色彩/摄影：马尚

2. 色彩的产生

我们为什么能看到色彩？因为有光的存在所以我们才能看见五彩斑斓的世界。

在漆黑的深夜，没有光的房间，我们看不到任何东西，也无法感知任何色彩。当黎明的第一缕阳光从东方升起，沉睡的人们从梦中醒来，我们生存的世界由模糊逐渐变得清晰，周围的色彩也由昏暗单调逐渐变得明亮丰富。

色彩是因为光的存在才能被我们看见，没有光的地方就没有色彩。

色彩是由于不同的物体吸收和反射光的能力不同而形成的。

物体表面能吸收光波的某些波长能量并反射其它波长。当白光（太阳光）照射到一个物体时，这个物体就会按照它的分子构造吸收某些波长也就是色彩，而将其它波长（色彩）反射出来。这种被反射出来的色彩，就是我们日常所认为的该物体的本色，也叫固有色。例如，我们看到一只红色的气球，是因为该气球从光波中吸收大部分的橙、黄、绿、蓝和紫波长能量，而反射出红光，红色被我们认定为该气球的固有色。如果我们用绿色光照射这只气球，它就变成了一只黑色的气球，因为绿色里不包含可供它反射的红色，这说明改变照射光线的色彩，被照射物体的固有色就会随之改变。照射光线的色彩含量越多固有色改变越大，如大型歌舞晚会的舞台灯光。照射的灯光越白，没有被吸收的波长反射越纯，固有色就越纯。光的强弱对物体的色彩也有一定的影响，强光与弱光都会影响物体固有色的呈现，在中等光线下物体的固有色表现最清晰。我们看到黑色是因为该物体从光波中吸收了所有红、橙、黄、绿、蓝、紫所有色光的能量，而呈现出的物体表面颜色。我们看到白色是因为该物体反射了红、橙、黄、绿、蓝、紫所有色光，而呈现出的物体表面颜色（图2-1-4）。

3. 光的特性

光是电磁波的一部分，像水波一样振动前进，它具有波长和振幅两个特性，如图2-1-5所示。

波长：光波起伏的水平长度。不同的波长在人眼中形成不同的色相。

振幅：光波的波峰与波谷的垂直高度。不同的振幅在人眼中形成不同的色彩明度。

电磁波中的可见光线只是很窄的一部分，波长大于700nm的是红外线、雷达、电流等，波长

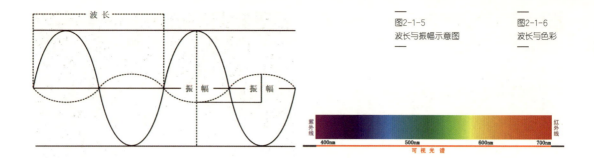

图2-1-5 波长与振幅示意图

图2-1-6 波长与色彩

小于400nm，则有紫外线、X线等。人眼在正常的条件下能看见的光线，是波长在400～780nm之间的电磁波。眼睛所见到的色彩是由于波长不同而显现的各种色彩，如波长在780～610nm，眼睛感觉到的是红色；波长在610～590nm，能感受为橙色；波长在590～570nm为黄色，波长在570～500nm为绿色；波长在500～450nm为蓝色；波长在450～380nm为紫色。如图2-1-6所示。

4. 色彩的视觉原理

（1）视觉器官的功能

人通过眼睛看色彩，眼睛的结构为球状体，视觉原理类似照相机的成像原理，光线通过晶状体进入眼球投射到视网膜，由视网膜的感光细胞感光，再由视神经传至脑中枢。

晶状体就相当于照相机的镜头，瞳孔相当于镜头的光圈，视网膜相当于传统相机的胶片和数码相机的感光元件CCD或CMOS。通过对照相机成像原理的了解可以帮助我们更直观地认识眼睛的视物功能。

（2）视觉的生理特性

① 视觉的适应。当眼睛突然变换观看不同的色光、明暗的环境时会有一段适应的时间，就是视觉的适应。视觉的适应有明适应、暗适应和色适应。当我们在漆黑的夜晚突然打开明亮的灯光，眼前突然一亮的瞬间会什么也看不见，稍过片刻，眼睛就会适应，可以清晰地观看了，这个过程就是明适应。相反在深夜我们从明亮的房间走出，步入没有灯光的室外，开始也是什么都看不见，也是要经过一段适应的时间，才能逐渐辨别出周围的环境。这个从明到暗的视觉适应过程就是暗适应。暗适应的时间大约为5～10分钟，明适应的时间大约为0.2秒。同样，当我们从开着带有不同色彩倾向的灯光的书房进入卧室，开始会不习惯两个房间的色光差异，通过一段适应的时间，就会适应习惯，这种适应就是色适应。

② 视觉的恒常性

a. 大小的恒常性。当我们去郊游走在林间的小路上，小路的劲头可以看见起伏的远山，在视网膜的成像中近处的树木要大于远处的山，但是我们不会认为远处的山小于近处的树，这就是视觉的大小恒常。

b. 明度的恒常性。当我们把一个灰色的包放在强烈的阳光下，把一个白色的包放在极暗的阴影里，虽然阳光里的灰包反射的阳光要比阴影里的白包多很多，比白包亮很多，阴影的白包实际明度已经成了灰包，但我们还是认为原来的白包比灰包亮，眼睛的这种恒常视觉现象就是明度的恒常性。

c. 色相的恒常性。我们首先要知道物体在正常环境下的色相，然后在环境改变、光线改变

后,眼睛还会认定该物体是在正常光线下的颜色,如果我们不知道该物体在正常光线下的色相,而且照射物体的光源里没有可反射物体原有色相的色光,那么,色相的恒常性就不能继续维持。如一个黄色的书包,在阳光下、阴影里眼睛都会认定书包是黄色,如果我们在紫光实验室里第一次看见成为黑灰色的这个书包,眼睛就不会再认为它是黄色。

(3) 视觉阈限

视觉阈限指两种刺激必须有一定的量的差别。达不到阈限就是视为相同,只有超过阈限才能区分出不同。眼睛无法分辨出差别过小、面积过小、速度过快、距离过远的物体。任何现象再没有达到视觉阈限之前都视为相同、消失而无法分辨。眼睛的这种生理功能为色彩在现实中的设计应用提供了理论依据。

5. 色彩的混合

不同的色彩通过混合会形成新的色彩。色彩的混合有三种方式,有色光混合也称为加色混合;色料混合又称为减色混合;还有一种混合方式叫视觉混合,也称为空间混合。空间混合也是色料混合,但不是色料间直接调和,而是通过色点、色线或色块的并置,通过一定的观看距离在视觉中产生的混合。

原色:无论是加色混合还是减色混合,都有三种基本色彩它们之间通过不同的混合方式可以调出其它任何色彩,而其它色彩却无法调出这三种色彩,这三种基本色彩就是三原色。色光三原色和色彩三原色是不同的。

间色:由两个原色等量混合形成的色彩,称为间色。

复色:原色与间色混合、间色与间色混合再形成的色彩称为复色。

色光三原色:红、绿、蓝。

经过多位科学家的发现和验证,国际照明委员会正式确认红光、绿光、蓝光为色光三原色,如图2-1-7所示。

色彩(颜料)三原色:蓝(青色)、红(品红)、黄,如图2-1-8所示。

三原色红、黄、蓝中的任何一个颜色都不能由其它色彩调配出来,而其它色彩都可以由红、黄、蓝这三种原色按不同的比例调配出来。

色彩的调配方法有加色法与减色法两种。

(1) 加色调配法

加色调配法就是色光混合,混合的结果是色彩的纯度不变,而明度增加,将色光的三原色红光绿光蓝光中的每两种色光混合透射到白色平面屏幕

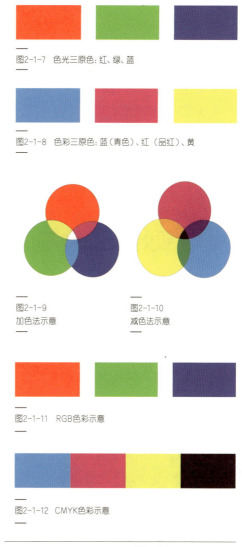

图2-1-7 色光三原色:红、绿、蓝

图2-1-8 色彩三原色:蓝(青色)、红(品红)、黄

图2-1-9 加色法示意

图2-1-10 减色法示意

图2-1-11 RGB色彩示意

图2-1-12 CMYK色彩示意

上，红光和绿光叠射出黄色，红光和蓝光叠射出品红色，蓝光和绿光叠射出青色，黄色、品红、青色是色光三间色。红光、绿光、蓝光三种色光完全混合，叠射出的是白色。如图2-1-9所示。

（2）减色调配法

减色调配即颜色混合，混合的结果是纯度降低，颜色混合得越多，色彩的纯度就越低，色料三原色：蓝（青色）、红（品红）、黄中两个原色相互混合，调配出色料三间色：橙色、绿色、紫色，色料的三原色完全混合调配出黑色。如图2-1-10所示。我们在完成学习任务中将使用的水粉颜料就是减色调配法调色。

6. 色彩模式、有色彩与无色彩

（1）RGB色彩模式与CMYK色彩模式

在数字艺术图形设计软件中，会有色彩模式的设定，其中包括RGB色彩模式与CMYK色彩模式。

RGB是红（red）绿（green）蓝（blue）三个英文单词的缩写，也就是色光三原色红、绿、蓝的代称（图2-1-11）。该模式主要用于在电视监视器、计算机显示器和投影仪上的显示。

CMYK是青（cyan）品红（magenta）黄（yellow）黑（black）四个英文单词的缩写，也就是色料三原色红、黄、蓝再加上黑色的代称（图2-1-12）。该模式是印刷模式，主要用于印前设计和彩色打印输出的设计。

（2）无彩色与有彩色

黑、白、灰就是无彩色，红、橙、黄、绿、青、蓝、紫就是有彩色。无彩色系列给人的印象是表情深沉、抽象、缺乏生命力的色彩效果。有彩色还包括红、橙、黄、绿、青、蓝、紫之间的混合色，有彩色相对无彩色给人以生动的、易变的、具象的色彩心理感受。无彩色系与有彩色系在我们的生活中构成统一的色彩整体。

任务1　调出108种不同的色彩

教学目的

认识色彩；掌握调色工具的使用方法；了解色彩颜料的性能及调配方法；初步了解个人的色彩偏好。

导入知识

调色是熟悉色彩颜料性能，理解和掌握色彩常识的直接有效方法，不同的色彩颜料有不同的调色工具和调色方法，常见的色彩颜料有：水粉色（广告色、宣传色）、水彩色、油画色、丙烯色，油画色需用调色油进行调色，水粉色、水彩色、丙烯色都是用水调色，本课程的色彩原料选用水粉色，以下介绍的是水粉颜料的性能和调色方法。

1. 水粉颜料的特性

水粉颜料是一种覆盖能力较强，用水调色，比较容易学习和掌握的色彩学习颜料。水粉颜

料在湿的时候，饱和度很高，而干后饱和度大幅度降低。水粉明度的提高是通过稀释、加白色或调入浅颜色来实现的。水粉颜料干后颜色普遍变浅。水粉颜料中的大部分颜色比较稳定，覆盖力强，如土黄、土红、赭石、橘黄、中黄、淡黄、橄榄绿、粉绿、群青、钴蓝、湖蓝等。不稳定的水粉颜料有深红、玫瑰红、青莲、紫罗兰等，这些水粉颜料容易出现返色，在这些颜色上再画别的颜色不易覆盖。也有极少的水粉色透明，覆盖力较差，透明的水粉颜色有柠檬黄、玫瑰红、青莲等，要通过水粉颜料的调配实践学习色彩学常识就必须充分掌握每个水粉颜料的个性，通过不断地调色实践，掌握基本的调色能力。

2. 水粉颜料的调色方法

（1）水粉颜料调色用水

在调色实践中，水分的控制直接影响色彩的表现效果。水主要起稀释、媒介的作用，通常用水以能流畅地用笔、盖住底色为宜。

（2）水粉颜料调色用笔

水粉笔、毛笔、油画笔等各种类型的笔都可以用来调和水粉颜料，在本课程中我们选用羊毫和狼毫相间的白云笔作为色彩平涂工具，用白云笔涂绘的画面笔迹隐蔽，画面平整。在细节刻画上，选用中国工笔画的衣纹笔或叶筋笔。

（3）水粉颜料调色衔接

水粉颜色干得较快、干湿变化明显，掌握好衔接技巧，对于色彩关系的表现非常重要。水粉颜色的衔接主要有湿接、干接两种方法。湿接就是在颜料未干时衔接另一个颜色，颜色之间能够相互渗透，过渡自然。干接是在颜料干后衔接另一个颜色，色彩界限分明，干净利落。在本教材中的大量学习任务采用的是干接法。

任务实践与要求

① 表现要求：调配色彩尽量用色彩三原色之间和白色、黑色的不同比例组合调出；108种色彩不能重复；调色水分控制得当，画面干净整洁；色彩布局整体；将调绘完成的水粉作品四周裁齐，裱在白板纸上；白板纸上边留出两厘米，其余三边各留出一厘米的宽度；在白板纸上边一厘米以上的位置填写工作单文字内容，包括姓名、班级、学号、日期、任务：用水粉颜料调出108种不同的色彩。

② 工具材料：画板、水粉纸、纸胶带、洗笔筒、水、毛巾、铅笔、小刀、橡皮、直尺、三角板、水粉颜色、调色盒、白云笔、叶筋笔（衣纹笔）、直线笔。

③ 任务实践步骤：将水粉纸平整地裱在画板上，先将水粉纸背面用湿毛巾均匀搽湿，然后将纸正面朝上平铺在画板上，最后用纸胶带把画纸四边全部贴到画板上，平放晾干；用铅笔、直尺和三角尺在裱好的四开纸上工整画出9×12=108个格子；用108种不同的色彩工整细致地完成作业的绘制。

④ 画面尺寸：42cm×58cm。

⑤ 作品数量：一幅。

图例作品如图2-1-13所示。

图2-1-13
调出108种不同的色彩/张晓玲

任务2　制作12色色相环

学习目标

通过对色彩表现体系的学习,进一步从理性上认识色彩;通过色相环的绘制,提高色彩的识别与调色准确性,促进对色彩的体系的理解;色相环绘制完成后,将作为以后学习任务完成的色彩应用工具。

导入知识

1. 色彩的三要素

色彩的三要素,就是色彩的基本属性。色彩的明度、纯度以及色相,称之为色彩的三要素。

（1）色彩的色相

色彩的相貌,就是色彩呈现出的不同样子,可以用不同色名来理解。色相是由波长决定的,不同的色相有着不同的波长。在光谱色中,从波长到波短的顺序为红、橙、

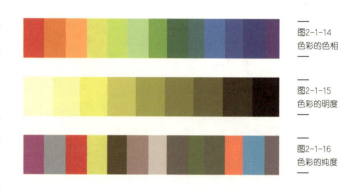

图2-1-14 色彩的色相
图2-1-15 色彩的明度
图2-1-16 色彩的纯度

黄、绿、蓝、紫。人的视觉对不同波长的知觉度是有差异的,380～420nm、530～580nm、640～720nm波长阶段的色彩,视知觉度迟钝,其余可视光波内的色彩视知觉度敏锐,红色和绿色的视知觉度最高,因此,一些重要的信号,警示多用红绿色。正常的视觉可以分辨出100个左右的色相(图2-1-14)。

（2）色彩的明度

色彩的明亮程度,就是色彩的深浅。色彩的明度是由光波波长的振幅大小差异决定的,振幅宽明度就高,相反,振幅窄明度就低。从理论上讲,在无色彩系统里,白色的明度最高,黑色的明度最低。黑色颜料和白色颜料按分量比例递减,就可以制作出无色彩系统的明度等差序列。将有色系的某一色彩按分量比例等差加入从黑到白色,就可以制作出该色彩的明度等差序列。

在有彩色系列里不同的色彩明度本身也是不同的,以歌德对六色光谱红、橙、黄、绿、蓝、紫的明度比率划分为例,歌德把明度等级确定为九级,六色光谱中不同色相的明度比率为:红6、橙8、黄9、绿6、蓝4、紫3(图2-1-15)。

（3）色彩的纯度

色彩的纯净程度,就是色彩含灰的程度,可以理解为色彩的饱和与鲜艳程度。色彩的纯度是由光波单一与混杂程度决定的,光波单一纯度高,多色光波混合纯度降低,三原色混合各个色彩的分量越对等,纯度越低。

无彩色系统纯度最低,黑白灰的纯度为零。三原色纯度最高。同一色彩加黑、加白在改变该色彩明度的同时,纯度也相应地改变,因此,同一色相的纯度与明度相关,加的黑或加的白越多,纯度就越低(图2-1-16)。

2. 伊顿色相环

伊顿是每一个学习色彩常识的人都应该记住的名字，伊顿出生于瑞士，他曾是改变世界艺术设计教育理念与进程的包豪斯学校的色彩基础课教授，他的著作《色彩艺术》至今仍影响着国际色彩艺术教育。

伊顿的色相环由十二色构成，首先是三原色——红、黄、蓝，然后是三原色混合成三间色——橙、绿、紫，接下来是红、黄、蓝、橙、绿、紫再混合出红橙、黄橙、黄绿、蓝绿、蓝紫、红紫六色，与三原色和三间色共同构成红、红橙、橙、黄橙、黄、黄绿、绿、蓝绿、蓝、蓝紫、紫、红紫十二色相环。伊顿的十二色相环特别适合初学色彩者适用，因为他的十二色相环实际上是构建了一个色彩之间的相互逻辑关系，原色：红、黄、蓝成等边三角形，间色：橙、绿、紫也是等边三角形，三原色与三间色共同构成等六边形，复色（由原色和间色调配而成）红橙、黄橙、黄绿、蓝绿、蓝紫、红紫也构成等六边形，原色、间色、复色相互之间关系明确，180度为互补色，90度以内为类似色，大于90度小于180度为对比色。包括色彩冷暖区域也非常明晰（图2-1-17）。

色相环是把色相中色彩纯度最高的色彩按环状排列而成。色相环的建立对于色彩的研究有着重要的意义，为建立各色相之间的逻辑关系，打下了有力的基础。不同的表色体系有不同的色相环。但基本上都是以色彩的三原色为基础，来建立各自色彩体系的色相环。

任务实践与要求

① 表现要求：12色色相环的制作不以以上讲过的三大表色体系的色相环为依据，12色色相环制作从实用的角度出发，以伊顿的12色相环为依据，色相环色彩选择与调配准确，先选择正确的色彩颜料三原色，然后调出三间色，再通过原色和间色的调和，调出六复色，最后完成12色色相环的制作（可以根据自己的需要制作24色色相环）；调色水分控制得当；画面干净整洁。

② 工具材料：画板、水粉纸、纸胶带、洗笔筒、水、毛巾、铅笔、小刀、橡皮、圆规、三角板、水粉颜色、调色盒、白云笔、叶筋笔（衣纹笔）、直线笔。

③ 任务实践步骤：将水粉纸裱在画板上；用铅笔、圆规和三角尺在裱好的18cm×18cm的水粉纸上工整画出12色相环铅笔稿；确定三原色的位置，完成色相环上三原色的描绘；确定三间色的位置，用三原色准确调出三间色，完成色相环上三间色的绘制；用三原色和相邻的间色调配，完成12色相环剩余色彩的绘制；将绘制完成的12色色相环，裁剪成16cm×16cm见方进行装裱。

④ 画面尺寸：18cm×18cm，色相环直径16cm。

⑤ 作业数量：12色或24色色相环绘制一幅。

图例作品如图2-1-18所示。

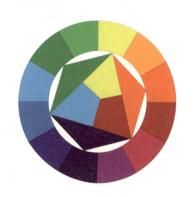

图2-1-17
伊顿色相环

图2-1-18
24色色相环

任务3　色彩推移

学习目标

进一步从理性与感性相结合的色彩实践中认识色彩基本属性，提高对色彩三要素的手绘调配能力；通过色相的推移绘制，了解和掌握色相渐变的推移方法，为以后色相的对比与调和任务的完成打下基础；通过色彩明度的推移绘制，了解和掌握色彩明度的渐变推移方法，为以后色彩的明度的对比与调和任务的完成打下基础。通过色彩的纯度的推移绘制，了解和掌握色彩纯度的渐变推移方法，为以后色彩的纯度的对比与调和作务的完成打下基础。

导入知识

色彩的基本属性也就是色彩的三要素色相、明度、纯度。理论上非常简单，容易理解，但是，要想把色彩的三要素运用到调色实践中，在色彩设计中轻松自如地驾驭色彩的基本属性，还需要大量的调色实践，完成一定数量的有针对性的调色任务。色彩的推移训练就是行之有效的学习方法。

色彩的推移是指对色彩的三要素的某一要素进行渐变的表现，通过对该属性的渐变推移绘制，深化对该属性的理解认识，转化成色彩表现能力。

色彩的推移就是对色相、明度、纯度进行渐变设计，并通过手工绘制强化对色彩三要素的认识与把握，更好地理解色彩的性质，积累配色能力。

色彩知识拓展：什么是色调？

色调是将色彩三要素中的明度与纯度两个属性的变化结合起来，形成表现色彩色调程度的标准。日本PCCS表色体系中加入了色调的概念，给色彩设计带来极大的便利。色调以色立体为基础，根据不同的明度与纯度组合，在色立体的相应位置可分为浅、明、灰、柔、鲜、暗、深等若干色调组合。在同一色相之中，色彩的明、暗、强、弱、浓、淡、深、浅的调子是不一样的。颜色最饱和、纯度最高的色调叫纯色调。在纯色调中加入不同比例的白色，会出现亮色调、浅色调和淡色调。加入不同比例的黑会出现深色调、暗色调和暗黑色调。

色调是进行色彩设计和完成各种配色实践中最为重要的概念之一，与色相相比更容易行成整体的色彩氛围，表达色彩的情感。

在认识把握色彩三要素的基础上，理解并能够应用色调的概念，就等于掌握了色彩设计与配色的钥匙。

例如选用由相同色调或邻近色调的色彩组合设计，就会给人整体感高雅的印象。

在商业色彩设计中，色调移换也是非常实用的色彩设计方法。色调移换就是不改变原有配色的色相关系，只在色调范围内变换调整。在保留原有配色关系的基础上，可以通过改变色调为浅、明、灰、柔、鲜、暗、深等形成多种配色方案，这样就可以使某一品牌的商业色彩设计适应不同季节、不同地域、不同民族、不同的消费对象的需求（图2-1-19）。

图2-1-19
色调在平面设计中的应用
王凯

子任务3-1　色相的推移

　　色相的推移就是对色相进行渐变的推移表现绘制。色相是色彩体系的基础，由色彩的物理性所决定。由于光的波长不同，特定波长的色光就会显示特定的色彩感觉，在三棱镜的折射下，色彩的这种特性会以一种有序排列的方式体现出来，人们根据其中的规律性，便制定出色彩体系。色相是我们认识各种色彩的基础。

　　色相渐变推移的依据就是色相环。虽然不同表色体系有不同的色相环，但是在色相环上相邻的色彩都是按一定等级关系渐变组合的。在完成色相推移任务时，要把握好色相推移渐变的等级关系。在一幅推移画面内不同色相之间的推移级差尽量一致（图2-1-20）。

　　色相渐变的调色方法就是逐渐调入邻近色。

任务实践与要求

　　① 表现要求：起稿要考虑色相推移的特点，不宜出现面积太小、太多的色点。色相的推移要以色相环的色彩过渡为依据，调配出渐变的色彩过渡。调色水分控制得当。画面干净整洁。

　　② 工具材料：画板、水粉纸、纸胶带、洗笔筒、水、毛巾、铅笔、小刀、橡皮、圆规、三角板、水粉颜色、调色盒、白云笔、叶筋笔（衣纹笔）、直线笔。

　　③ 实践步骤：将水粉纸裱在画板上；构思设计色相推移的纹样，用铅笔、圆规和三角尺在裱好的水粉纸上工整画出色相推移铅笔稿；用白云笔、叶筋笔、水粉颜料等工具材料完成色相推移的描绘；将绘制完成的色相推移作品，裁剪成16cm×16cm见方进行装裱。

　　④ 作业尺寸：16cm×16cm。

　　⑤ 作业数量：一幅。

　　⑥ 在完成以上手绘训练任务的前提下，用计算机完成一幅色相推移构成的数字作品。

　　图例作品如图2-1-21～图2-1-23所示。

图2-1-20
色相的推移在平面设计中的实践应用
王凯

图2-1-21
色彩的色相推移
段静

图2-1-22
色相推移/陈东

图2-1-23
色相推移/曹洪玉

图2-1-24
明度推移
赵妍雪

图2-1-25
明度的推移在平面设计中的实践应用/于洋

子任务3-2　明度的推移

　　明度的推移就是对色彩的明度进行渐变的推移表现绘制。光的振幅不同而产生色彩的明度差异。具体来说色彩的明度不同有以下几方面的原因：一是由于光源的强弱或投射角度不同造成；二是由于同一种色相中含白色和黑色的量不一样；三是物理色的色相在明度上本来就存在差异。明度的产生可能是由于光线的强弱不同，也可能是物体的空间结构造成的对于光线的承受角度不一样，或者本身就混合了不同量的黑色与白色，此外物体固有色的明度差也是原因之一（图2-1-24）。

明度的推移方法

　　以明度的高低而言，白色明度最高，黑色明度最低。从色相上说，不同的颜色存在着不同的明度，其中黄色明度最高，而紫色明度最低。不同的表色体系对色彩的明暗程度等阶有不同的表示方法。目前运用的明度等阶表主要有三种：11等度（孟塞尔色彩体系）、8等度（奥斯特德色彩体系）、9等度（日本色研体系）。以孟塞尔色彩体系为例，白色的明度为10，黑色的明度为0，各种明度的等阶差为1。

　　色彩的明度在色彩学上被称为色彩关系的骨架，是支撑色彩关系的基础要素。处理好色彩的明度关系是色彩设计的重要基础。

　　改变色彩明度的方法，参照色彩表色体系的明度等阶关系，把无色彩的白色与无色彩的黑色用不等量调和，就能产生不同的灰色。把不等量的灰色按一定的规则安排，就是色彩的明度等阶表。把色彩的各种色相与白色、黑色不等量地调和，就能产生不同颜色的明度等阶（图2-1-25）。

任务实践与要求

　　① 表现要求：起稿要考虑明度推移的特点，不宜出现面积太小、太多的色点。以所选色彩加黑加白为主要调色方法，完成明度渐变推移。调色水分控制得当。画面干净整洁。

图2-1-26
色彩的明度推移/段静

图2-1-27
明度推移

图2-1-28
明度推移/陈红杰

② 工具材料：画板、水粉纸、纸胶带、洗笔筒、水、毛巾、铅笔、小刀、橡皮、圆规、三角板、水粉颜色、调色盒、白云笔、叶筋笔（衣纹笔）、直线笔。

③ 实践步骤：将水粉纸裱在画板上；构思设计色彩明度推移的纹样，用铅笔、圆规和三角尺在裱好的水粉纸上工整画出色彩明度推移铅笔稿；用白云笔、叶筋笔、水粉颜料等工具材料完成色彩明度推移的描绘；将绘制完成的色彩明度推移作品，裁剪成16cm×16cm见方进行装裱。

④ 作业尺寸：16cm×16cm。

⑤ 作业数量：一幅。

⑥ 在完成以上手绘训练任务的前提下，用计算机完成一幅明度推移构成的数字作品。

图例作品如图2-1-26～图2-1-28所示。

子任务3-3　纯度的推移

纯度的推移就是对色彩的纯度进行渐变的推移表现绘制。色彩的纯净程度，也可以理解为色彩中含有黑色与白色的程度，也就是说色彩中调入的黑色与白色越多，色彩的纯度就越低。

光线的强弱也是影响色彩纯度的重要因素，任何色彩在光线下，要保证色彩的完全纯净是不可能的。光线越强，物体对于光线的折射也强，就要降低色彩的纯度；光线弱了，明度降下来了，也会降低色彩的纯度。在光色中，各单色光是最纯净的，颜料是无法达到单色光的纯净度的；在颜料中，色相环上的色彩是最纯净的，而任何一种间色会减弱其纯净度。纯净的色彩看起来很刺激，视觉效果上冲击力就大，但也会难以与其它色彩相配合，画面往往就会难以控制。所以，在设计中有时需要降低颜色的纯度，使画面中的所有色彩都统一起来，协调起来。色彩的纯度可以营造色彩气氛，表现色彩的调子传递色彩风格，是色彩设计基本构成要素。

在色彩中加入黑色、加入白色、加入灰色可以降低色彩的纯度，在色彩中调入间色、复色其它色彩也可以降低色彩的纯度（图2-1-29）。

图2-1-29
纯度的推移对比在平面设计中的实践应用
于洋

任务实践与要求

① 表现要求：起稿要考虑色彩的纯度推移的特点，不宜出现面积太小、太多的色点。画面要通过不同色相的色彩纯度推移，完成从高纯度向低纯度，或从低纯度向高纯度的渐变推移。通过在选定的色彩中调入黑、白、灰及混合其它色相的色彩来改变色彩的纯度。调色水分控制得当。画面干净整洁。

② 工具材料：画板、水粉纸、纸胶带、洗笔筒、水、毛巾、铅笔、小刀、橡皮、圆规、三角板、水粉颜色、调色盒、白云笔、叶筋笔（衣纹笔）、直线笔。

③ 实践步骤：将水粉纸裱在画板上；构思设计纯度推移的纹样，用铅笔、圆规和三角尺在裱好的水粉纸上工整画出纯度推移铅笔稿；用白云笔、叶筋笔、水粉颜料等工具材料完成纯度推移的描绘；将绘制完成的纯度推移作品，裁剪成16cm×16cm见方进行装裱。

④ 作业尺寸：16cm×16cm。

⑤ 作业数量：一幅。

⑥ 在完成以上手绘训练任务的前提下，用计算机完成一幅纯度推移构成的数字作品。

图例作品如图2-1-30、图2-1-31所示。

图2-1-30
色彩的纯度推移/段静

图2-1-31
色彩的推移训练/丁美姣

复习与测试

1. 七色光谱是由哪位科学家在哪一年用什么方法发现的？
2. 什么是色彩的三要素？
3. 什么是色光的三原色？
4. 什么是色料的三原色？
5. 什么是RGB色彩模式？在日常生活中，我们看到的哪些色彩是RGB色彩模式？
6. 什么是CMYK色彩模式？CMYK色彩模式主要应用在什么地方？
7. 改变色相的因素与方法有哪些？
8. 改变色彩明度的因素与方法有哪些？
9. 改变色彩纯度的因素与方法有哪些？

项目二　色彩的对比

对比就是比较两者之间的不同,如大小、长短、黑白、冷暖,人类的视觉是通过对比做出判断的,当我们把网球和乒乓球放在一起比较时,网球是大球,如果把网球和足球放在一起比较网球就成了小球,色彩同样可以通过对比来加强或减弱视觉冲击效果。掌握色彩对比的规律,对于色彩设计、色彩搭配、色彩创意应用是至关重要的(图2-2-1)。

什么是色彩的对比? 将两个或两个以上的不同色彩放在一起时,由于不同的色彩的比较而产生的差异的视觉效果,就是色彩的对比。

色彩对比的种类有:色相对比、明度对比、纯度对比、冷暖对比、补色对比、同时对比、继时对比、面积对比。在我们观察色彩组合效果时,以上八种色彩对比都会在不同的程度上发挥独特的作用,它们都是色彩设计的基本手段。是色彩学应用能力的重点。通过本项目的学习了解色彩对比的种类、色彩对比的规律,通过色彩对比的基本训练与创作实践,掌握色彩对比的基本规律与创作应用方法。

图2-2-1
色彩对比应用
布鲁斯瑙曼
(1967)

任务1　色相对比

学习目标

了解色相对比的规律,通过色相对比的基本训练与创作实践,掌握色相对比的基本规律与创作应用方法。

导入知识

1. 什么是色相的对比

色相的对比是以色相的差异为主的色彩对比。色相的差异大小由色相环上色彩的距离决定,色相的差异大小和色相环上色彩的距离远近成正比(图2-2-2、图2-2-3)。

2. 色相对比的种类(以红色为例)

(1)同类色对比

① 什么是同类色对比? 色相环上30度左右以内的色彩对比就是同类色对比(图2-2-4)。

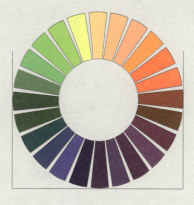

图2-2-2
色相环

图2-2-3
色相环距离不同色彩的对比组合

图2-2-4 同类色对比(1)

图2-2-5 同类色对比(2)

图2-2-6 同类色对比在平面设计中的实践应用/王凯

图2-2-7 邻近色对比(1)

图2-2-8 邻近色对比(2)

图2-2-9 邻近色对比在平面设计中的实践应用/王凯

图2-2-10 对比色对比

② 同类色对比的特点：色彩性质上统一，色彩差异微弱，视觉和谐统一，但色彩对比极小，色相单调（图2-2-5、图2-2-6）。

（2）邻近色对比

① 什么是邻近色对比？色相环大于30度小于90度以内的色彩对比就是邻近色对比，也可以叫作中度色差对比（图2-2-7）。

② 邻近色对比的特点：色彩性质上相近，较同类色比色彩有稍大的差异，大的视觉感受上比较和谐，但比同类色对比有生气（图2-2-8、图2-2-9）。

（3）对比色对比

① 什么是对比色对比？色相环大于90度小于170度以内的色彩对比就是对比色对比（图2-2-10）。

② 对比色对比的特点：色彩性质上不同，色彩差异较大，视觉感受上对比强烈，充满活力，但是应用不当会出现不和谐因素（图2-2-11、图2-2-12）。

（4）互补色对比

① 什么是互补色对比？如果两种颜料等量调和后产生黑灰色，我们就把这两种颜色称为互补色，色相环上180度相对应的色彩就是互补色，互补色之间的对比就是互补色对比（图2-2-13）。互补色对比如果在比例上安排得当，两种互补色的强度都会保持不变，会产生静止固定的视觉效果（图2-2-14）。

② 互补色对比种类与特性。黄与紫：既是互补色对比，又是强烈的明度对比（图2-2-15）。红与绿：既是互补色对比，又明度相同（图2-2-16）。蓝与橙：既是互补色对比，又是极强的冷暖对比（图2-2-17）。

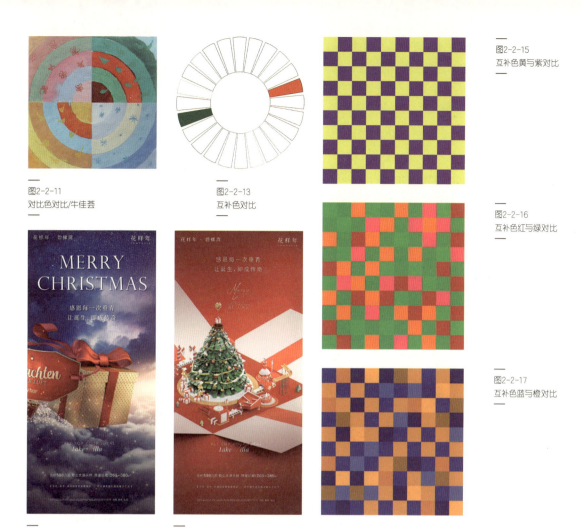

图2-2-11
对比色对比/牛佳荟

图2-2-13
互补色对比

图2-2-15
互补色黄与紫对比

图2-2-16
互补色红与绿对比

图2-2-12
对比色对比在商业设计中的实践应用/于洋

图2-2-14
互补色对比在商业设计中的实践应用/于洋

图2-2-17
互补色蓝与橙对比

色彩知识拓展：视觉残象

当我们长时间注视一块红色后，把目光移向白墙，白墙上会出现一块绿色的残象。这是生理上的一

图2-2-18
视觉残象

个事实，视觉上需要一个色彩和它的补色来达到色彩平衡，如果实际中没有这种补色，视神经就会自动产生这种补色（图2-2-18）。

互补色是一对既对比强烈又互相需要的色彩。处理好互补色的对比关系是色彩和谐稳定的有效法宝。

任务实践与要求

① 表现要求：起稿要考虑色相对比的特点，形的创意与轮廓的描绘要为表现色相对比关系服务；在完成具体的工作单绘制过程中要针对每个工作单，把握工作要领，突出强化某一色相对比的特点，用色上要选择纯度一致的色彩；调色水分控制得当，画面干净整洁。

② 工具材料：画板、水粉纸、纸胶带、洗笔筒、水、毛巾、铅笔、小刀、橡皮、圆规、三角板、水粉颜色、调色盒、白云笔、叶筋笔（衣纹笔）、直线笔。

③ 实践步骤：将水粉纸裱在画板上；构思设计色相对比的纹样，用铅笔、圆规和三角尺在裱好的水粉纸上工整画出色相对比的铅笔稿；用白云笔、叶筋笔、水粉颜料等工具材料完成色相对比的描绘；将绘制完成的色相对比作品，裁剪成16cm×16cm见方进行装裱。

④ 画面尺寸：16cm×16cm。

⑤ 作品数量：共四幅，同类色对比一幅，邻近色对比一幅，对比色对比一幅，互补色对比一幅。

⑥ 在完成以上手绘训练任务的前提下，用计算机完成两幅不同类型的色相对比构成数字作品，同类色对比一幅，对比色对比一幅。

图例作品如图2-2-19～图2-2-24所示。

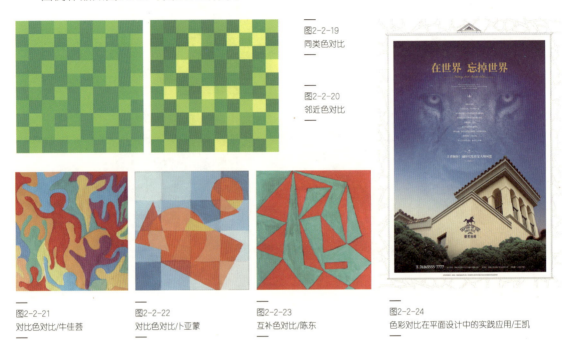

图2-2-19 同类色对比

图2-2-20 邻近色对比

图2-2-21 对比色对比/牛佳荟

图2-2-22 对比色对比/卜亚蒙

图2-2-23 互补色对比/陈东

图2-2-24 色彩对比在平面设计中的实践应用/王凯

任务2　明度对比

学习目标

了解色彩明度对比的规律，通过色彩明度对比的基本训练与创作实践掌握色彩明度对比的基本规律与创作应用方法。

导入知识

1. 什么是色彩明度对比？

以色彩明度的差异为主的色彩对比。色彩的明度对比要比其它的色彩对比视觉效果强烈，没有色相、没有纯度只要有明度我们就可以看到对比强烈的影像。色彩的层次与空间关系完全可以

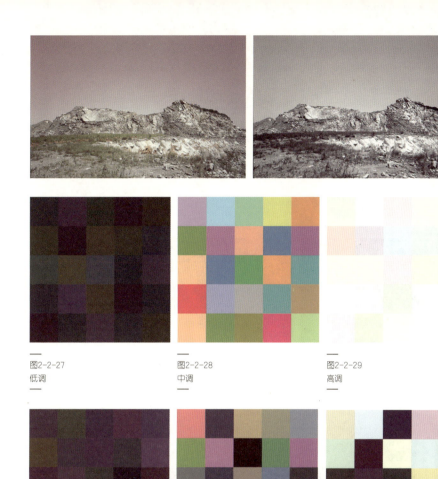

图2-2-25
斧劈皴/摄影：马尚

图2-2-26
去掉色彩后的斧劈皴

图2-2-27
低调

图2-2-28
中调

图2-2-29
高调

图2-2-30
短调

图2-2-31
中调

图2-2-32
长调

通过色彩的明度对比来表现出来。如果我们把一幅彩色照片处理成黑白照片，丢掉色相和纯度，只保留它的明度对比，我们会发现照片的对比关系一样精彩（图2-2-25、图2-2-26）。因此，色彩的明度属性具有相对的独立性，学习与掌握色彩的明度对比方法，具有不可替代的应用价值。

2. 明度对比的种类

通常我们借用音乐的术语调子来总结归纳色彩的明度。把整体明度高的色彩对比称为高调，把整体明度低的色彩对比称为低调，把整体明度处于中间状态的色彩对比称为中调。

以蒙塞尔色彩体系为例：明度等级为0至10共11级，0为黑色，10为白色，0至3为低调（图2-2-27），4至6为中调（图2-2-28），7至10为高调（图2-2-29）。

明度差为1至3级的为短调（图2-2-30），明度差为4至6级的为中调（图2-2-31），明度差为6级以上为长调（图2-2-32）。

组合起来明度对比共分为九种不同的调性：高长调、高中调、高短调、中长调、中中调、中短调、低长调、低中调、低短调（图2-2-33～图2-2-43）

第二单元　色彩构成

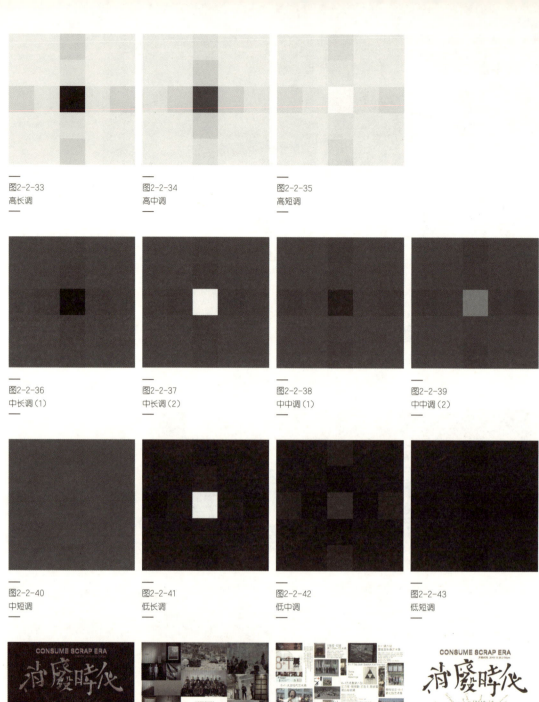

图2-2-33
高长调

图2-2-34
高中调

图2-2-35
高短调

图2-2-36
中长调(1)

图2-2-37
中长调(2)

图2-2-38
中中调(1)

图2-2-39
中中调(2)

图2-2-40
中短调

图2-2-41
低长调

图2-2-42
低中调

图2-2-43
低短调

图2-2-44
明度对比在平面设计中的应用(1)/董欢

图2-2-45
明度对比在平面设计中的应用(2)/董欢

图2-2-46
明度对比在平面设计中的应用(3)/董欢

图2-2-47
明度对比在平面设计中的应用(4)/董欢

3. 不同调性的明度对比的特点

不同调性的明度对比会形成不同的视觉特征,对不同明度对比调性组合方式与视觉特征的把握是色彩设计的基本能力(图2-2-44～图2-2-47)。

不同调性的明度对比的构成与视觉特征见表2-2-1。

表2-2-1 明度对比调性的构成与视觉特征

明度基调	对比关系	明度构成	明度差	视觉特征
高调	高长调	8+9(80%～90%) 1+2(10%～20%)	大	明亮、强烈
高调	高中调	8+9(80%～90%) 5+6(10%～20%)	中	清晰、鲜明
高调	高短调	8+9(80%～90%) 6+7(10%～20%)	小	淡雅、柔和
中调	中长调	5+6(80%～90%) 0+1(10%～20%)	大	明快、自然
中调	中中调	5+6(80%～90%) 2+3(10%～20%)	中	软弱、含蓄
中调	中短调	5+6(80%～90%) 3+4(10%～20%)	小	模糊、平淡
低调	低长调	1+2(80%～90%) 8+9(10%～20%)	大	强烈、明确
低调	低中调	1+2(80%～90%) 5+6(10%～20%)	中	混浊、低沉
低调	低短调	1+2(80%～90%) 2+3(10%～20%)	小	沉闷、灰暗

4. 改变色彩明度的方法

在色彩中加黑或加白就可以改变色彩的明度。提高明度就加白,降低明度就加黑。明度不同的色彩进行调配也会改变色彩的明度,如紫色调入黄色,紫色的明度就会提高。

任务实践与要求

① 表现要求:起稿要考虑色彩明度对比的特点,主色与陪衬色的面积对比要悬殊,不要让陪衬色面积过大破坏整体调性表达。形的创意与轮廓的描绘要为表现色彩的明度对比服务;在完成具体的工作单绘制过程中要先理解该明度调子的组合规律,突出强化具体明度对比调性的特点;注意色相本身的明度差异,结合色相对比,从比较容易控制明度的同类色开始,接着再运用邻近色、对比色完成明度对比的任务实践;调色水分控制得当,画面干净整洁。

② 工具材料:画板、水粉纸、纸胶带、洗笔筒、水、毛巾、铅笔、小刀、橡皮、圆规、三角板、水粉颜色、调色盒、白云笔、叶筋笔(衣纹笔)、直线笔。

③ 实践步骤:将水粉纸裱在画板上;构思设计色彩明度对比的纹样,用铅笔、圆规和三角尺在裱好的水粉纸上工整画出明度对比铅笔稿;用白云笔、叶筋笔、水粉颜料等工具材料完成色彩不同

调性明度对比的描绘;将绘制完成的明度对比作品,裁剪成16cm×16cm见方进行装裱。

④ 画面尺寸:16cm×16cm。

⑤ 作品数量:共九幅,高长调、高中调、高短调、中长调、中中调、中短调、低长调、低中调、低短调作品各一幅。

⑥ 在完成以上手绘训练任务的前提下,用计算机完成明度九大调子的设计制作,对明度九大调子的理解、视觉感知与设计应用是影响平面设计细节品质的专业能力,这个作业需要充分发挥数字设计软件的优势,对每一个明度调子进行反复调整布局与不同区域的明度关系,以达到最佳的视觉教过与该调性的准确。

图例作品如图2-2-48~图2-2-58所示。

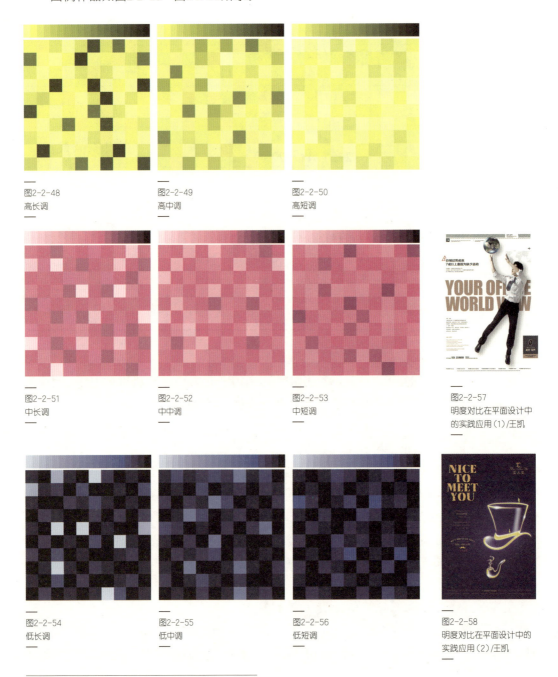

图2-2-48 高长调

图2-2-49 高中调

图2-2-50 高短调

图2-2-51 中长调

图2-2-52 中中调

图2-2-53 中短调

图2-2-57 明度对比在平面设计中的实践应用(1)/王凯

图2-2-54 低长调

图2-2-55 低中调

图2-2-56 低短调

图2-2-58 明度对比在平面设计中的实践应用(2)/王凯

任务3 纯度对比

学习目标

了解色彩纯度对比的种类与规律,通过色彩纯度对比的基本训练与创作实践掌握色彩纯度对比的基本规律与创作应用方法。

导入知识

1. 什么是色彩纯度对比

由于色彩的纯度差别而形成的色彩对比,是纯净色彩中含黑、白、灰多少的对比,从色立体上看,是色立体表面到中心轴不同纯度位置的色彩对比(图2-2-59)。

2. 色彩纯度对比的种类

为了便于理解色彩的纯度对比,我们可以把色彩明度对比的分类方法运用到色彩的纯度对比上。把整体纯度高的色彩对比称为高调,把整体纯度低的色彩对比称为低调,把整体纯度处于中间状态的色彩对比称为中

图2-2-59
绽放——色彩的纯度对比
于振立

图2-2-60
色彩的纯度对比在平面设计中的实践应用/王凯

调。在高调、中调、低调中,又根据每个对比内部不同色彩纯度在色立体上的对比跨度的长短再分为强对比、中对比、弱对比,这样组合起来,色彩纯度对比也可以像明度对比一样形成九种对比形式。同样以蒙塞尔色彩体系为例:纯度等级为0至14共15级,0为色立体中心轴的从黑到灰到白的无色系,1至14为不同纯度的色彩,0至5为低调,6至9为中调,10至14为高调。纯度差为1至5级的为弱调,纯度差为6至9级的为中调,纯度差为10级以上为强调。

为了更便于理解,我们可以直接把纯度对比分为0至10共11级,0至3为低调,4至6为中调,7至10为高调。纯度差为1至3级的为弱调,纯度差为4至6级的为中调,纯度差为6级以上为长调。即:高强调、高中调、高弱调、中强调、中中调、中弱调、低强调、低中调、低弱调。当然这种分法是为了帮助我们更好地理解色彩的纯度对比。由于色彩的纯度对比不像明度对比那样相对独立性较强,因此,我们在学习和实践训练中,要尽量排除明度对比与色相对比的干扰(图2-2-60)。

3. 不同色彩纯度对比的特点

(1)不同纯度对比基调的特点

纯度对比的基调分为高纯度基调、中纯度基调和低纯度基调,不同纯度基调的色彩组合所表现出的不同特点如下。

① 高纯度基调:色彩对比色相感强,色彩饱和、鲜艳、活跃也易杂乱(图2-2-61)。

② 中纯度基调:色彩对比色彩含量适中,色彩柔和、典雅又不失丰富,可创作空间比较大(图2-2-62)。

③ 低纯度基调:色彩对比含色量低,色彩凝重、模糊、运用不当会产生沉闷、脏灰与无力的感觉(图2-2-63)。

图2-2-61 高纯度基调　　图2-2-62 中纯度基调　　图2-2-63 低纯度基调　　图2-2-64 强纯度对比　　图2-2-65 中纯度对比　　图2-2-66 弱纯度对比

图2-2-67 高强调　　图2-2-68 中强调　　图2-2-69 中中调　　图2-2-70 中弱调　　图2-2-71 低弱调

图2-2-72 色彩的纯度对比在海报设计中的应用

（2）不同强弱的纯度对比特点

纯度强弱对比分为强纯度对比、中纯度对比和弱纯度对比，不同强弱的纯度对比色彩组合所表现出的不同特点如下。

① 强纯度对比：纯度级差大，效果鲜明，高纯度色彩在低纯度色彩的对比下，会感觉纯度更高（图2-2-64）。

② 中纯度对比：纯度级差适中，效果温和舒适，可以分别组成高中调、中中调、低中调，视觉效果是变化中有统一，统一中有变化（图2-2-65）。

③ 弱纯度对比：纯度级差小，效果模糊、柔弱，视觉效果统一。有一点需要明确，弱纯度对比，不一定是低纯度基调的对比，这里的弱指的是高纯度与低纯度之间的跨度大小，和高低纯度基调无关，高纯度基调同样有弱纯度对比（图2-2-66）。

4. 改变色彩纯度的方法

① 改变色彩纯度最直接的方法就是在色彩中调入黑色、白色或灰色，色彩中调入的黑色、白色或灰色的分量越多，纯度就会变得越低。

② 在高纯度的色彩中调入互补色也可以降低色彩的纯度。

③ 在高纯度的色彩中按不同的比例同时调入三原色同样可以改变色彩的纯度。

任务实践与要求

① 表现要求：起稿要考虑色彩纯度对比的特点，控制好不同纯度色彩的面积对比的大小。形的创意与轮廓的描绘要为表现色彩的纯度对比服务；控制色彩明度与色相对纯度对比的干扰，强化色彩纯度本身的对比功能；调色水分控制得当，画面干净整洁。

② 工具材料：画板、水粉纸、纸胶带、洗笔筒、水、毛巾、铅笔、小刀、橡皮、圆规、三角板、

水粉颜色、调色盒、白云笔、叶筋笔（衣纹笔）、直线笔。

③ 实践步骤：将水粉纸裱在画板上；构思设计色彩纯度对比的纹样，用铅笔、圆规和三角尺在裱好的水粉纸上工整画出色彩纯度对比铅笔稿；用白云笔、叶筋笔、水粉颜料等工具材料完成色彩不同色彩此纯度对比的描绘；将绘制完成的色彩纯度对比作品，裁剪成16cm×16cm见方进行装裱。

④ 画面尺寸：16cm×16cm。

⑤ 作业数量：共五幅，高强调、中强调、中中调、中弱调、低弱调作品各一幅。

⑥ 在完成以上手绘训练任务的前提下，用计算机完成一幅色彩纯度对比强烈的高强调色彩对比构成数字作品。

图例作品如图2-2-67～图2-2-72所示。

任务4　冷暖对比

学习目标

认识冷色系和暖色系的色彩，了解色彩冷暖对比的规律，通过色彩冷暖对比的基本训练与创作实践掌握色彩冷暖对比的方法。

导入知识

1. 什么是色彩的冷暖对比

图2-2-73
冷暖对比
斯图尔特·戴维斯（1957）

什么是色彩的冷暖？当我们看到不同色相的色彩时，会产生不同的温度感觉，看见红色我们会感觉温暖，看见蓝色我们会感觉清凉，这就是色彩的视觉心理反应。色彩冷与暖感觉的产生与人们的生活经验密切相关。看见红色我们会联想到日出、火焰，因此我们会感觉到色彩的温暖；看见蓝色我们会联想到蓝天、海洋，因此我们会感觉清凉。

从物理性上说，暖色的波长较长，而冷色的波长较短。所以冷暖色给我们心理上的感受也就不同，暖色会产生一种亲近感，而冷色会产生距离感。

色相环上的色相大体可以分为三部分，一部分称之为暖色系，以红橙色为中心，一部分称之为冷色，以蓝色为中心。还有一部分就是中间色——绿色和紫色。蓝色是冷极色，橙色是暖极色，绿色和紫色是冷暖过渡色。

什么是色彩冷暖对比？即以色彩冷暖的差异为主的色彩对比（图2-2-73）。

在色彩的冷暖对比的实践应用上，是要根据色彩所处环境，色彩之间的互相关系来判定色彩的冷暖。既要看主体色本身的冷暖，也要看周围色彩的冷暖，还要看不同色彩总的冷暖面积的比例。色彩的明度和纯度的变化也会影响色彩间的冷暖变化（图2-2-74）。

2. 色彩冷暖对比的种类

如果我们人为地在色相环上把色彩分为极暖色、暖色、中间色、冷色、极冷色的话，不同冷

暖等级的色彩组合就会形成强弱不同的冷暖对比。冷暖的极色对比是超强对比，冷极色与暖色的对比，暖极色与冷色的对比，属于冷暖的强对比；中间色与极暖色、暖色的对比，中间色与极冷色、冷色的对比，属于中等对比；暖色与极暖色、暖色与中间色，冷色与极冷色，冷色与中间色的对比，属于弱对比。

3. 色彩冷暖对比的作用

色彩的冷暖对比在色彩的实践应用中具有丰富的表现力，不同的冷暖色调、不同的冷暖对比强度在不同的环境下会产生神奇的效果。炎热的夏日我们走进以冷色为主的环境空间会感觉清爽，相反如果我进入红色为主的室内空间，就会感觉温度升高，烦躁不适。色彩的冷暖变化还会影响画面及环境的空间关系。暖色具有扩张、前进的感觉，冷色具有收缩、后退的感觉。冷暖色对比是绘画、视觉传达设计、环境设计中表现空间的重要方法。

4. 改变色彩冷暖的方法

除了色相本身的冷暖之外我们还可以通过以下方法来改变色彩的冷暖。

（1）改变色彩的明度

一个暖色在提高了它的明度后，其暖色的程度就要降低（图2-2-75、图2-2-76）。而一个冷色在减弱了它的明度后，其冷色就会向暖转化（图2-2-77、图2-2-78）。

（2）改变色彩的纯度

改变色彩的纯度同样可以改变色彩的冷暖感觉。高纯度的色彩比低纯度的相同色相要显得冷一些，色彩的纯度降低了，冷暖关系也会发生变化，如降低绿色的纯度，就会使该色感觉变暖（图2-2-79、图2-2-80）。

（3）改变色彩的环境

把同一色彩放到不同的色彩背景前，该色彩的冷暖感觉也会发生相应的变化。一块无色彩的灰色放在蓝色背景上就会感觉暖，放在红色背景上就会感觉冷（图2-2-81、图2-2-82）。

色彩知识拓展：同时对比与继时对比

1. 同时对比与继时对比产生的视觉原理

当观看任何一个特定的色彩时，眼睛就会要求它的补色出现，如果实际中没有出现，视神经就会自动将它产生出来。

2. 同时对比

是不同的色彩同时存在而产生同时对比的效果；有包围式和并

图2-2-74
色彩的冷暖对比在海报设计中的应用/董欢

图2-2-75 暖色 ｜ 图2-2-76 提高暖色的明度 ｜ 图2-2-77 冷色 ｜ 图2-2-78 降低冷色的明度 ｜ 图2-2-79 纯色 ｜ 图2-2-80 降低色彩的纯度

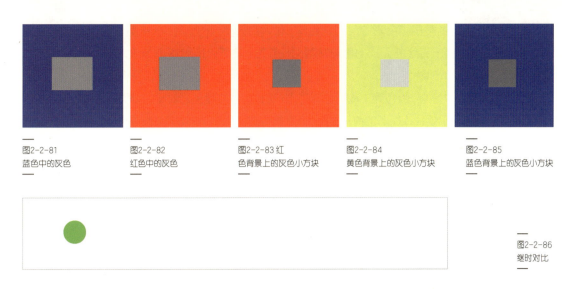

图2-2-81	图2-2-82	图2-2-83 红	图2-2-84	图2-2-85
蓝色中的灰色	红色中的灰色	色背景上的灰色小方块	黄色背景上的灰色小方块	蓝色背景上的灰色小方块

图2-2-86
继时对比

置式两种形式。如：在三原的红、黄、蓝中各放一个由黑白调成的灰色小方块，明度上要尽量与原色相符合，眼睛就会把灰色小方块看出略微带有背景原色补色的色彩来。红色背景上的灰色小方块呈绿味（图2-2-83），黄色背景上的小方块呈紫味（图2-2-84），蓝色背景上的小方块呈橙味（图2-2-85）。

同时对比不光发生在无色彩的灰色与有色彩之间，只要两种色彩不是互补色，同时对比就会产生，它们会向相对色彩的补色倾向转变，而产生新的色彩视觉效果。

3. 继时对比

先注意一种色相，然后再注视另一种色相，在一个较短的时间内，会产生补色残像、并影响对其他色彩的判断。如：我们在一个墙面与天棚都涂满绿色的房间里走出来，会感觉房间外的走廊地面带有红味。

我们先注视这个绿点，然后再注视右侧的空白处，就会看到一个红色的圆点的残像（图2-2-86）。

4. 色彩对比的整体性

色彩的对比是一个整体，在实际应用中没有绝对孤立的各种对比形式，色相、明度、纯度、冷暖对比只要你改变其中的任何一项，其它各项都会发生相应的变化，在理解和掌握各种色彩对比的原理与方法的同时，能够梳理清楚各种色彩对比之间的相互关系，把它们融会贯通，应用到学习与生活实践中，是我们学习色彩对比的根本目的所在。

建立起一个整体思维的观念，不论是对色彩知识的学习，还是专业能力的学习，乃至人生的理想的实践都是极其重要的。

任务实践与要求

① 表现要求：起稿要考虑色彩冷暖对比的特点，形的创意与轮廓的描绘要为表现色彩的冷暖对比服务；强化色彩冷暖感觉的表现，突出冷暖对比，尽量减弱其它色彩对比的影响；调色水分控制得当，画面干净整洁。

② 工具材料：画板、水粉纸、纸胶带、洗笔筒、水、毛巾、铅笔、小刀、橡皮、圆规、三角板、水粉颜色、调色盒、白云笔、叶筋笔（衣纹笔）、直线笔。

③ 实践步骤：将水粉纸裱在画板上；构思设计色彩冷暖对比的纹样，用铅笔、圆规和三角尺

在裱好的水粉纸上工整画出色彩冷暖对比铅笔稿；用白云笔、叶筋笔、水粉颜料等工具材料完成色彩冷暖对比的描绘；将绘制完成的色彩冷暖对比作品，裁剪成16cm×16cm见方进行装裱。

④ 画面尺寸：16cm×16cm。

⑤ 作业数量：共三幅，冷色为主冷暖色彩对比、暖色为主冷暖色彩对比、冷暖均衡对比各一幅。

⑥ 在完成以上手绘训练任务的前提下，用计算机完成一幅色彩冷暖对比构成的数字艺术作品。

图例作品如图2-2-87～图2-2-96所示。

图2-2-87
冷色为主的冷暖对比

图2-2-88
冷色为主的冷暖对比/陈东

图2-2-89
暖色为主的冷暖对比

图2-2-90
暖色为主的冷暖对比/陈东

图2-2-91
冷暖均衡对比

图2-2-92
冷暖均衡对比/李赛男

图2-2-93
冷暖均衡对比/陈思宏

图2-2-94
缝合——色彩对比综合训练创作/孙宁

图2-2-95
色彩的冷暖对比在海报设计中的应用/于洋

图2-2-96
色彩对比在艺术创作中的应用——天地冥系列/任戬

复习与测试

1. 什么是色彩的对比？色彩对比都有哪些对比方式？每种对比方式都有哪些特点？

2. 色彩的明度对比有哪几个基调？不同的基调组合在一起形成几种对比方式？各种对比方式中的色彩如何构成？各种对比构成方式都有什么表现特点？

3. 色彩的纯度对比中，高、中、低和强、中、弱分别是指什么属性或关系？

4. 怎样理解不同色彩对比方式之间的关系？

项目三　色彩的调和

色彩的调和是与色彩对比相对应的关系，在色彩的应用中，往往对比中包含着调和，调和中包含着对比，它们之间是无法截然分开的。对色彩对比的知识的理解与技能的掌握，特别有助于色彩调和知识与技能学习。色彩的对比与调和是色彩学基础里重点中的重点，是继续学习以后的色彩知识和色彩表现应用的重要前提与基础。

通过本项目的训练，了解色彩调和的概念、目的和种类，通过色彩调和的基本训练和创作实践，掌握色相调和的方法，为色彩的应用打下坚实的理论基础，培养扎实的色彩实践能力。

1. 什么是色彩的调和

色彩的调和是指两个或两个以上的色彩配合得适当，能够相互协调，达到和谐，色彩组合是否调和，是人能否产生视觉愉悦的关键（图2-3-1）。

色彩的调和首先是一个审美的概念，就是让色彩的组合和谐、美观，给观者以视觉与心理的审美享受。

从另一个角度讲，色彩的调和是一种配色方法，一种能够让色彩达到和谐美观效果的方法。

图2-3-1
《社会主义新农村》自然环境中的人工色彩调和/摄影：马尚

2. 色彩调和的作用

我们学习色彩调和的理论，就是要通过对色彩属性的进一步认识，掌握色彩设计的用色技巧和配色原则与方法，为日常生活环境、生存空间提供符合人的生理与精神需求的色彩设计方案，提升生存空间中色彩环境的品质。

今天，在我们的日常生活中，充满了人工的产品、人造的环境，在这个非自然的人造世界中，色彩的设计对于美化生存空间、提升生活品质起到不可替代的积极作用（图2-3-2）。

图2-3-2
色彩的调和在平面设计中的应用/王凯

任务1　色相调和

学习目标

了解色相对比的规律，通过色相对比的基本训练与创作实践，掌握色相对比的基本规律与创作应用方法。

导入知识

1. 什么是色相调和

是以运用色相为主的色彩调和,就是让整体的色彩组合在色相上一致或类似。

2. 色相调和的种类与作用

（1）同一色相调和

色相单纯、柔和,但处理不好易显单调,同一色相调和是最简单有效的色彩调和方法。

（2）类似色相调和

色相有一定的变化,比同一色相调和增加了丰富性,处理不好还是容易产生单调感。

（3）对比色相调和

色相差异较大,色彩丰富,有一定调和难度。

同一色相调和、类似色相调和是在统一中求变化,对比色相调和是在变化中求统一。

3. 色相调和的方法

（1）同一色相调和

选择同一个色相,改变它的明度;选择同一个色相,改变它的纯度;选择同一个色相,改变它的明度与纯度（图2-3-3～图2-3-5）。

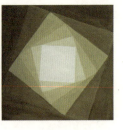

图2-3-3　同一色相调和（1）　冯超

图2-3-4　同一色相调和（2）　冯超

图2-3-5　同一色相调和（3）　冯超

（2）类似色相调和

选择色相类似的色彩组合建立色彩的调和;选择色相类似的色彩组合改变不同色相的明度与纯度;选择色相类似的色彩组合并把不同色彩的明度调成一致或类似,只改变色彩的纯度;选择色相类似纯度类似的色彩组合,只改变色彩的明度（图2-3-6）。

（3）对比色调和

色彩的调和与对比是一对孪生兄妹,无论是对比还是调和都是两种或两种以上的色彩组合关系,对比与协调是互生的,要想在对比强烈的色彩之间建立调和,在不改变色相的前提下,就要建立一种色彩的秩序,就是色彩构成的节奏、韵律和呼应关系（图2-3-7）。

图2-3-6　类似色相调和/伍子玲

图2-3-7　对比色调和/李晓彤

任务实践与要求

① 表现要求:起稿要考虑色相调和的特点,图形单纯,以准确表达色相调和为目的;不同的色彩调和任务可以选用同一个任务模板,以便比较不同色彩调和方法之间的异同,更易于色彩调和方法的掌握;调色水分控制得当,画面干净整洁。

② 工具材料:画板、水粉纸、纸胶带、 洗笔筒、水、毛巾、铅笔、小刀、橡皮、圆规、三角板、水粉颜色、调色盒、白云笔、叶筋笔（衣纹笔）、直线笔。

③ 实践步骤:将水粉纸裱在画板上;构思设计色相调和的纹样,用铅笔、圆规和三角尺在

裱好的水粉纸上工整画出色相调和的铅笔稿；用白云笔、叶筋笔、水粉颜料等工具材料完成色相调和的描绘；将绘制完成的色相调和作品，裁剪成16cm×16cm见方进行装裱。

④ 画面尺寸：16cm×16cm。

⑤ 作业数量：共三幅，同一色相不同明度调和一幅，类似色相相同明度、不同纯度调和一幅，类似色相相同纯度、不同明度调和一幅。

⑥ 在完成以上手绘训练任务的前提下，用计算机完成一幅色相调和构成的数字艺术作品。

图例作品如图2-3-8～图2-3-11所示。

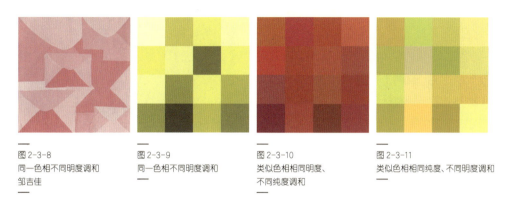

图2-3-8
同一色相不同明度调和
邹吉佳

图2-3-9
同一色相不同明度调和

图2-3-10
类似色相相同明度、不同纯度调和

图2-3-11
类似色相相同纯度、不同明度调和

任务2　明度调和

学习目标

了解色彩明度调和的概念与方法，通过色彩明度调和的基本训练和创作实践，掌握色彩明度调和的方法，培养扎实的色彩实践能力。

导入知识

1. 什么是明度的调和

明度的调和是运用色彩的明度属性为主要调和方法的色彩调和，就是让整体的色彩组合在明度上一致或类似（图2-3-12）。

2. 明度调和的种类与作用

同一明度调和：明度保持一致，最简单有效的色彩调和方法之一。

类似明度调和：明度上保持类似，在色相与纯度上进行变化而得到的调和，比同一明度调和增加了明度上的微差，更加丰富。

3. 明度调和的方法

（1）同一明度调和

① 选择同一个明度，改变它的色相、纯度。

② 选择同一个明度、同一个色相，改变它的纯度。

图2-3-12
明度调和在平面设计中的应用
于洋

③ 选择同一个明度、同一个纯度，改变它的色相。

（2）类似明度调和

① 选择类似的明度，改变它的色相、纯度。

② 选择类似的明度、类似的色相，改变它的纯度。

③ 选择类似的明度、类似的纯度，改变它的色相。

图2-3-13
同一明度调和

图2-3-14
类似明度调和

任务实践与要求

① 表现要求：起稿要考虑明度调和的特点，图形单纯，以准确表达明度调和为目的；不同的色彩调和任务可以选用同一个任务模板，以便比较不同色彩调和方法之间的异同，更易于色彩调和方法的掌握；调色水分控制得当，画面干净整洁。

② 工具材料：画板、水粉纸、纸胶带、洗笔筒、水、毛巾、铅笔、小刀、橡皮、圆规、三角板、水粉颜色、调色盒、白云笔、叶筋笔（衣纹笔）、直线笔。

③ 实践步骤：将水粉纸裱在画板上；构思设计色彩明度调和的纹样，用铅笔、圆规和三角尺在裱好的水粉纸上工整画出色彩明度调和的铅笔稿；用白云笔、叶筋笔、水粉颜料等工具材料完成色彩明度调和的描绘；将绘制完成的色彩明度调和作品，裁剪成16cm×16cm见方进行装裱。

④ 画面尺寸：16cm×16cm。

⑤ 作业数量：共两幅，同一明度调和一幅、类似明度调和一幅。

⑥ 在完成以上手绘训练任务的前提下，用计算机完成一幅明度调和构成的数字艺术作品。

图例作品如图2-3-13、图2-3-14所示。

任务3　纯度调和

学习目的

了解色彩纯度调和的概念与方法，通过色彩纯度调和的基本训练和创作实践掌握色彩纯度调和的方法，培养扎实的色彩实践能力。

导入知识

1. 什么是纯度的调和

是以运用色彩的纯度属性为主要调和方法的色彩调和，就是让整体的色彩组合在纯度上一致或类似（图2-3-15）。

2. 纯度调和的种类与作用

（1）同一纯度调和

纯度保持一致，画面色彩组合关系均衡。

图2-3-15
色彩的纯度调和在广告设计中的应用/王凯

（2）类似明度调和

纯度上保持类似，在色相与明度上进行变化而得到的调和，画面更加生动。

3. 纯度调和的方法

（1）同一纯度调和

① 选择同一个纯度的色彩组合，改变它的色相、明度。

② 选择同一个纯度、同一个色相的色彩组合，改变它的明度。

③ 选择同一个纯度、同一个明度的色彩组合，改变它的色相。

（2）类似纯度调和

① 选择类似纯度的色彩组合，改变它的色相、明度。

② 选择类似纯度、类似色相的色彩组合，改变它的明度。

③ 选择类似纯度、类似明度的色彩组合，改变它的色相。

图 2-3-16
同一纯度调和/李哲

色彩知识拓展：色彩三要素调和的整体性

色相、明度、纯度作为色彩的三要素是不能孤立、被分离开的，当其中的一个要素发生变化，另外两个要素也会跟着改变。我们要只改变其中一个要素而让其它两个要素保持一点不变，是不可能的。以上学习的色彩的色相调和、明度调和、纯度调和方法，是为了更好地理解色彩的调和方法从理论角度提出的，在实际的色彩调和训练实践中，要理解理论的基础上，要学会灵活运用。差别是色彩对比的特性，共性是色彩调和的特性，在色彩的三要素中尽量消除不统一因素，统一的要素越多，就越融合，越和谐。只要能够运用色彩调和的基本方法，创造出色彩调和的画面，就达到了学习的目的。

图 2-3-17
类似纯度调和/卜亚蒙

任务实践与要求

① 表现要求：起稿要考虑色彩纯度调和的特点，图形单纯，以准确表达色彩纯度调和为目的；不同的色彩调和任务可以选用同一个任务模板，以便比较不同色彩调和方法之间的异同，更易于色彩调和方法的掌握；调色水分控制得当，画面干净整洁。

② 工具材料：画板、水粉纸、纸胶带、洗笔筒、水、毛巾、铅笔、小刀、橡皮、圆规、三角板、水粉颜色、调色盒、白云笔、叶筋笔（衣纹笔）、直线笔。

③ 实践步骤：将水粉纸裱在画板上；构思设计色彩纯度调和的纹样，用铅笔、圆规和三角尺在裱好的水粉纸上工整画出色彩纯度调和的铅笔稿；用白云笔、叶筋笔、水粉颜料等工具材料完成色彩纯度调和的描绘；将绘制完成的色彩纯度调和作品，裁剪成16cm×16cm见方进行装裱。

④ 画面尺寸：16cm×16cm。

⑤ 作品数量：共两幅，同一纯度调和一幅、类似纯度调和一幅。

⑥ 在完成以上手绘训练任务的前提下，用计算机完成一幅纯度调和构成的数字艺术作品图例作品如图 2-3-16～图 2-3-18所示。

图 2-3-18
纯度调和设计应用/王凯

任务4　折中调和

学习目标

了解色彩折中调和的概念与方法，通过色彩折中调和的基本训练和创作实践，掌握色彩折中调和的方法，培养扎实的色彩实践能力。

图2-3-19
折中调和
蒙德里安

导入知识

1. 什么是色彩的折中调和

在对比强烈的色彩之间通过加入其它色彩而得到的色彩调和就是折中调和（图2-3-19）。

2. 折中调和的种类与作用

（1）相近色隔离调和

在两个对比色之间加入它们都包含的某一色彩，而达到色彩调和的作用。

（2）无彩色系色隔离调和

在两个对比色之间加入无色系的黑、白、灰色，而达到色彩调和的作用。

3. 折中调和的方法

（1）相近色隔离调和

在两个对比色之间加入它们都包含的某一色彩，如在紫色与绿色之间加入蓝色，在绿色与橙色之间加入黄色，在橙色与紫色之间加入红色，也就是要找出不同色彩之间有共同亲缘关系的色彩来隔离对比较强的色彩，通过这种折中的方法达到色彩调和的目的。

图2-3-20
无色系隔离调和——中国永乐宫壁画

（2）无色系隔离调和

在任何色彩之间加入无色系的黑、白、灰色，都会起到折中的作用，从而达到色彩调和的目的。如在红色和绿色之间加入白色、把红色与绿色放在灰色与黑色的背景上都会达到色彩调和的目的（图2-3-20）。

色彩知识拓展：金色与银色在艺术设计与印刷中的调和作用

金色与银色可以达到与黑白灰一样的色彩调和作用，金、银、黑、白、灰是万能调和色，可以和任何色彩组合，都能达到色彩调和的效果。在实际应用的设计与印刷中，可以充分利用金色与银色的色彩调和功能，来达到我们希望的色彩调和效果。

任务实践与要求

① 表现要求：起稿要考虑色彩折中调和的特点，折中色的位置设计得当，以准确表达色彩折中调和起到的折中作用；相近色隔离调和任务和无色系隔离调和任务可以选用同一个任务模

板,以便比较不同色彩折中调和方法之间的异同,更易于色彩调和方法的掌握;调色水分控制得当,画面干净整洁。

② 工具材料:画板、水粉纸、纸胶带、洗笔筒、水、毛巾、铅笔、小刀、橡皮、圆规、三角板、水粉颜色、调色盒、白云笔、叶筋笔(衣纹笔)、直线笔。

③ 实践步骤:将作业纸裱在画板上;构思设计色彩折中调和的纹样,用铅笔、圆规和三角尺在裱好的水粉纸上工整画出色彩折中调和的铅笔稿;用白云笔、叶筋笔、水粉颜料等工具材料,选择相近色隔离调和、无色系隔离调和的色彩组合,完成色彩折中调和的描绘;将绘制完成的色彩折中调和作品,裁剪成16cm×16cm见方进行装裱。

④ 画面尺寸:16cm×16cm。

⑤ 作品数量:共四幅,相近色隔离折中调和一幅,无色系黑、白、灰隔离折中调和各一幅。

⑥ 在完成以上手绘训练任务的前提下,用计算机完成一幅无色系隔离调和构成的数字艺术作品。
图例作品如图 2-3-21~图 2-3-27所示。

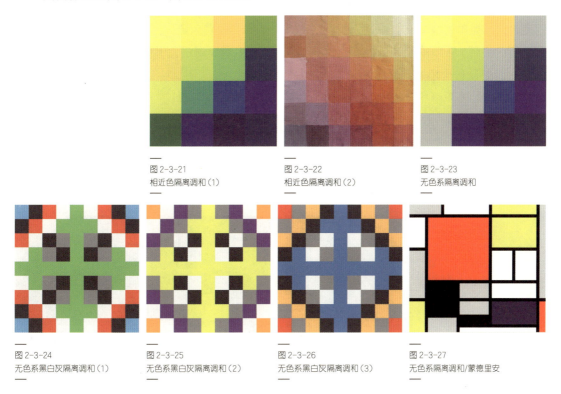

图 2-3-21 相近色隔离调和(1)
图 2-3-22 相近色隔离调和(2)
图 2-3-23 无色系隔离调和
图 2-3-24 无色系黑白灰隔离调和(1)
图 2-3-25 无色系黑白灰隔离调和(2)
图 2-3-26 无色系黑白灰隔离调和(3)
图 2-3-27 无色系隔离调和/蒙德里安

任务5　面积调和

学习目标

了解色彩面积调和的概念与方法,通过色彩面积调和的基本训练和创作实践掌握色彩面积调和的方法,培养扎实的色彩实践能力。

导入知识

1. 什么是色彩的面积调和

色彩的调和是让不同的色彩组合达到和谐,通过不同色彩的面积大小以及各自所占整体的比例的变化而得到的色彩调和,就是面积调和。

色彩的调配过程中除了色彩的三要素色相、明度、纯度外,色彩的面积也是非常重要的因素,我们不用改变色彩的三要素,只改变构成画面色彩的面积比例,也可改变整个画面的色彩关系。

2. 面积调和的方法

（1）对比色调和

在对比强烈的色彩组合中,调整对比色的面积与整体比例的大小,使对比色的组合形成一种视觉平衡,而达到色彩调和的目的。

（2）歌德的面积调和

一个高纯度色彩的视觉张力是由它的明度与面积决定的,歌德把红、橙、黄、绿、蓝、紫明度进行了简单的数字比例确定,具体比例如下：红6:橙8:黄9:绿6:蓝4:紫3;黄色明度最高,紫色明度最低,转换成和谐的面积比例就是：红6:橙4:黄3:绿6:蓝8:紫9。这个面积调和比例成立的前提是各个色彩的纯度都是最高的（图2-3-28）。

互补色的面积调和比例为：红6:绿6＝1:1＝1/2:1/2（图2-3-29）

黄3:紫9＝1:3＝1/4:3/4（图2-3-30）

蓝8:橙4＝2:1＝1/3:2/3（图2-3-31）

三原色的面积调和比例为：红6:黄3:蓝8（图2-3-32）

三间色的面积调和比例为：橙4:绿6:紫9（图2-3-33）

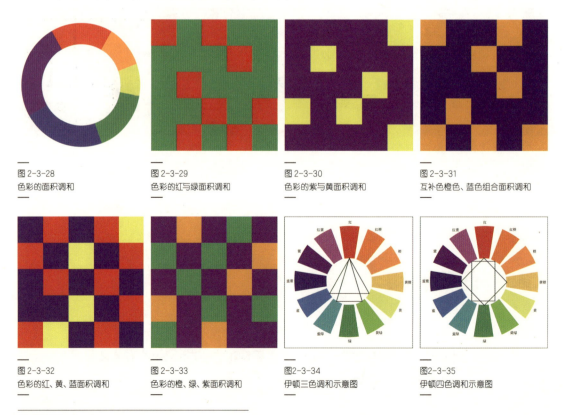

图2-3-28
色彩的面积调和

图2-3-29
色彩的红与绿面积调和

图2-3-30
色彩的紫与黄面积调和

图2-3-31
互补色橙色、蓝色组合面积调和

图2-3-32
色彩的红、黄、蓝面积调和

图2-3-33
色彩的橙、绿、紫面积调和

图2-3-34
伊顿三色调和示意图

图2-3-35
伊顿四色调和示意图

在色彩的面积调和的实际应用中，有时我们很难把不同的色彩面积归纳为简单的数字比例，只要达到了我们希望的色彩视觉效果，就要相信自己的眼睛。

色彩知识拓展：伊顿的色彩调和方法

1. 伊顿的色彩调和法

（1）伊顿的二色调和法

在伊顿的十二色相环中，直径相对的两种颜色为互补色。伊顿认为互补色是和谐的两色组合，如果以色立体为配色工具，两色调和的色组就会更多，只要通过色立体中心的两个相对的颜色都是可以组成调和的色组，前提是两个色彩要同色立体的中心匀称相对。

（2）伊顿的三色调和

凡是在色相环中构成等边三角形或等腰三角形的三个色是调和的色相。如：红、黄、蓝；红、黄绿、蓝绿。也可将这些等边或等腰三角形或任意不等边三角形使其三点在图中自由转动，可找到无限个调和色组（图2-3-34）。

（3）伊顿的四色调和

凡是在色相环中构成正方形或长方形的四个色是调和的色组，如：红、黄橙、绿、蓝紫；红紫、红橙、黄绿、蓝绿。如果采用梯形或不规则四边形，也可获得无数个调和色组（图2-3-35）。

（4）伊顿的五色以上的调和

凡在色相环中构成五角形、六角形、八角形等的五、六、八个色是调和色组。伊登认为"理想的色彩和谐就是要用选择正确的对偶的方法来显示其最强效果"。

2. 色彩调和的其它方法

（1）建立色彩秩序

通过渐变、重复、呼应、节奏、韵律等形式美规律同样可以达到色彩调和的审美效果。不论在哪一个表色体系中，只要能够用直线、曲线连续串联起来的色彩都能够形成渐变的秩序，构成调和的色彩。由此可见，对色彩表色体系的理解是色彩学习过程中非常重要的环节。

（2）向生活学习

生活是我们学习色彩调和最好的老师，雨后天边的彩虹是调和美丽的，因为它是按着赤橙黄绿青蓝紫的七色光谱渐变组合而成。又比如日常的穿着打扮，一顶红色的帽子往往还要配上一条红色的丝巾和一副红色的手套，这就是色彩的呼应调和。

（3）符合功能要求

只要在色彩的组合配置符合实际功能要求，色彩就是调和的。用于警示路标的色彩组合要求醒目，对比强烈的色彩组合是符合功能要求的，所以用在带有警示功能方面的强烈对比色彩的组合是调和的。相反，日常学习工作环境的色彩就要求柔和明亮，色调统一的亮色组合对于日常生活环境的配色来说是调和的。

任务实践与要求

① 表现要求：起稿要考虑色彩面积调和的特点，面积比例准确，以准确表达色彩面积调和作用为目的；设计面积比例和色彩布局，要考虑色彩间的呼应关系；调色水分控制得当，画面干净整洁。

② 工具材料：画板、水粉纸、纸胶带、洗笔筒、水、毛巾、铅笔、小刀、橡皮、圆规、三角板、

第二单元　色彩构成

水粉颜色、调色盒、白云笔、叶筋笔（衣纹笔）、直线笔。

③ 实践步骤：将水粉纸裱在画板上；构思设计色彩面积调和的纹样，用铅笔、圆规和三角尺在裱好的水粉纸上工整画出色彩面积调和的铅笔稿；用白云笔、叶筋笔、水粉颜料等工具材料完成色彩面积调和的描绘；将绘制完成的色彩面积调和作品，裁剪成16cm×16cm见方进行装裱。

④ 画面尺寸：16cm×16cm。

⑤ 作品数量：共四幅，红、橙、黄、绿、蓝、紫组合面积调和创作一幅，在三原色与三间色面积调和创作三幅。

⑥ 在完成以上手绘训练任务的前提下，用计算机完成一幅以彩虹的色彩为构成元素的色彩面积调和数字艺术作品。

图例作品如图 2-3-36～图 2-3-44所示。

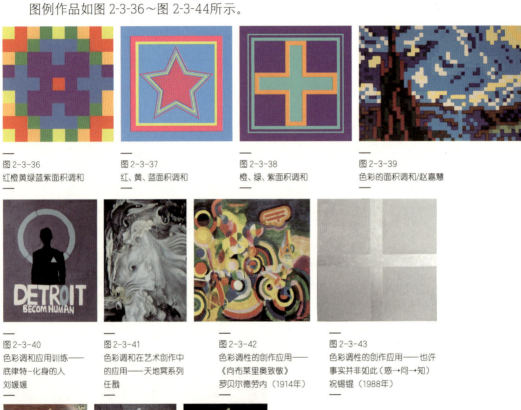

图 2-3-36
红橙黄绿蓝紫面积调和

图 2-3-37
红、黄、蓝面积调和

图 2-3-38
橙、绿、紫面积调和

图 2-3-39
色彩的面积调和/赵嘉慧

图 2-3-40
色彩调和应用训练——底律特-化身的人 刘媛媛

图 2-3-41
色彩调和在艺术创作中的应用——天地冥系列 任戬

图 2-3-42
色彩调性的创作应用——《向布莱里奥致敬》罗贝尔德劳内（1914年）

图 2-3-43
色彩调性的创作应用——也许事实并非如此（惑→问→知）祝锡锟（1988年）

图 2-3-44
色调在海报设计中的作用——"自逐"于振立个展/张照雨（2013年）

复习与测试

1. 什么是色彩的调和？色彩调和的目的是什么？
2. 色彩的调和与色彩的对比有何关系？
3. 色彩的调和有哪些具体方法，请举例说明。

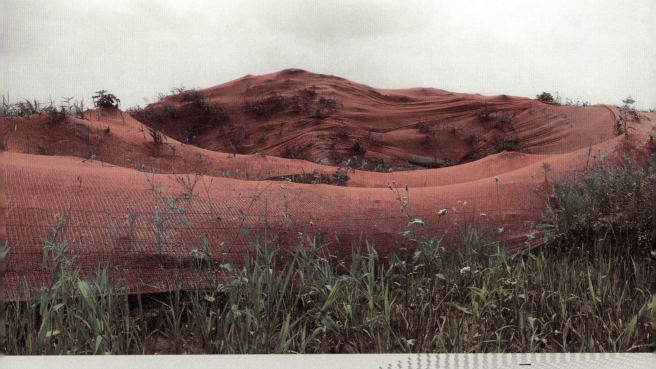

图2-4-1
色彩的感觉
摄影:马尚(2019)

项目四　色彩的感觉

色彩的感觉

什么是色彩的感觉？色彩的感觉是指客观世界的色彩通过视觉生理感知而在心理形成的主观心理反应。

色彩感觉的差异：色彩的感觉受年龄、民族、时代以及教育背景的影响，在不同生活与教育环境中成长的人对同样色彩的感觉是有差异的，以红色为例，在中国感觉红色为喜庆，在非洲尼日利亚感觉红色为凶险。

色彩感觉的共性：人类具有共同的生理结构，共同的地球，共同呼吸自然的空气，感受自然万物的生长。因此，人类同样具有许多共同的色彩感觉。

色彩的感觉是物理作用、生理作用与心理作用共同发生作用的结果，其中人的听觉、嗅觉、触觉、味觉也会连同视觉发挥作用，产生联觉思维活动，共同影响人的色彩感觉(图2-4-1)。

第二单元　色彩构成

任务1　色彩的温度感觉

学习目标

了解色彩与温度感觉的关系，掌握色彩的冷暖感觉常识，通过色彩冷暖感觉的表现训练，掌握色彩冷暖的表现方法，为色彩的设计应用积累实践经验。

导入知识

1. 色彩的冷暖感

色彩的冷暖是把温度的感觉和色彩的感觉联系在一起，当我们在燃烧的篝火旁和看到升起的红日时都会产生温暖的感觉，因此，红色给人类共同的温度感觉是暖；当我们面对蔚蓝的大海和站在晴空下的阴影中就会产生清新凉爽的感觉，因此，蓝色给人类的共同感觉是冷色。

从物理学的角度讲，波长长、动态大的色彩为暖色，如红色、橙色。波长短、动态小的色彩为冷色，如蓝色、蓝绿色。

从色彩本身的生理作用看，红色、橙色能使人心跳加快、血压升高，让人产生热的感觉。蓝色、蓝绿色使人心跳减慢，血压降低，让人产生冷的感觉。

2. 冷暖色彩的应用

色彩的冷暖可以直接应用到人类生活、工作空间，如，工厂车间、学校教室、办公场所、客厅卧室、汽车内饰，以及各类商业设计如：产品设计、服装设计、包装设计、广告设计等。

经科学实验证明，在一个蓝绿色的空间里工作和在一个红橙的空间里工作，人们主观的冷暖感觉相差3度左右，这就有了较强的实用价值，我们可在在夏天把工作生活的环境布置成冷色调，在冬日布置成暖色调。

色彩的冷暖不能简单孤立地去评判和应用，冷暖是相对比较而言的，是通过色彩的组合相互对比衬托呈现出来。

3. 冷暖色彩感觉的表现

（1）冷暖色彩在色相环的区域

在色相环上橙红色区域为暖色区域，蓝色及相邻区域为冷色区域（图2-4-2）。

橙色为暖极色，就是感觉最暖的色彩，蓝色为冷极色，为感觉最冷的色彩。离暖极色越近

图2-4-2
色彩冷暖区域

图2-4-3
同一环境不同色调冷暖感觉：暖
摄影：马尚（2009）

图2-4-4
同一环境不同色调冷暖感觉：冷
摄影：马尚（2009）

的色彩,感觉越暖,如红色、黄色,离冷极色越近的色彩感觉越冷,如蓝绿色、蓝紫色(图2-4-3、图2-4-4)。

（2）冷暖色彩的特点

① 暖色的特点。暖色具有热烈、扩展、前进、亲和、积极的特性。暖色与阳光、不透明、刺激、稠密、近距离、沉重、干燥、感情、热烈的感觉相关联。

② 冷色的特点。冷色具有镇静、收缩、后退、冷漠、消极的特性。冷色与阴影、透明、镇静、稀薄、远距离、轻盈、潮湿、理智、冷静的感觉相关联。

色彩知识拓展：色温

什么是色温？

色温是摄影领域的常用的一个概念。

既不是指色彩的温度,也不是指色彩的冷暖感觉,而是用来测量光线中色彩成分的计量单位。

色温的测量方法是19世纪末由英国物理学家开尔文所创立的。

具体的色温测定方法是对一个金属黑体加热,随着温度的增高,该金属就会发出辐射光,黑金属的色彩由纯黑逐渐变红、由红变白、由白变蓝。与黑金属加热过程色彩变化相对应的温度就是该色光的色温。色温的计量是由色温发明者开尔文（Kelvin）的头一个字母表示。色温的高低指的是色光中含红色、蓝色的比率,一般民用钨丝灯色温为2800K,中午的阳光5500K,蓝天天空光20000K。

色温虽然是人为地把色彩和温度硬性地联系在一起,但在摄影摄像实践中,色温的测定对于色光的准确把握确是非常有实用价值的（图2-4-5、图2-4-6）。

图2-4-5
温暖感觉/陈东

图2-4-6
寒冷感觉/陈东

任务实践与要求

① 表现要求：起稿要考虑冷暖色调的特点,以准确表达色彩的冷暖感觉为目的；色彩的组合要强化色彩的冷与暖的表现,传达出色彩的温度感觉；调色水分控制得当,画面干净整洁。

② 工具材料：画板、水粉纸、纸胶带、洗笔筒、水、毛巾、铅笔、小刀、橡皮、圆规、三角板、水粉颜色、调色盒、白云笔、叶筋笔（衣纹笔）、直线笔。

③ 实践步骤：将水粉纸裱在画板上；构思设计色相调和的纹样,用铅笔、圆规和三角尺在裱好的水粉纸上工整画出色彩暖色感、冷色感与冷暖对比色感的铅笔稿；用白云笔、叶筋笔、水粉颜料等工具材料完成色彩温度感觉的描绘；将绘制完成的色彩温度感觉作品,裁剪成16cm×16cm见方进行装裱。

④ 画面尺寸：16cm×16cm。

⑤ 作业数量：共三幅,温暖感觉色彩创作一幅,寒冷感觉色彩创作一幅,冷暖对比感觉色彩创作一幅。

⑥ 在完成以上手绘训练任务的前提下,用计算机完成一幅冷暖对比构成的数字艺术作品。

图例作品如图2-4-7～图2-4-13所示。

图2-4-7
温暖色彩感觉

图2-4-8
温暖色彩感觉/张晓玲

图2-4-9
寒冷色彩感觉

图2-4-10
寒冷色彩感觉/张晓玲

图2-4-11
冷暖对比感觉/冯超

图2-4-12
暖调设计应用

图2-4-13
冷调设计应用/王凯

任务2　色彩的远近感觉

学习目标

了解色彩的远近空间感觉常识，通过色彩远近空间感觉的表现训练，掌握色彩远近空间的表现方法，学习用色彩表现视觉心理空间，为色彩的设计应用积累实践经验。

导入知识

1. 色彩的空间感

色彩的空间感就是色彩的远近感觉（图2-4-14）。

图2-4-14
色彩的空间表现/瓦萨赖利

2. 色彩远近感的产生原因

（1）色彩的冷暖

眼睛在同一距离观察不同波长的色彩时，波长长的暖色如红、橙等色，在视网膜上形成内侧映像；波长短的冷色如蓝、紫等色，则在视网膜上形成外侧映像。因此暖色好像在前进，冷色好像在后退。

（2）色彩的明度

明度高，色彩明快具有前进感，明度低的色彩具有后退感。

（3）色彩的纯度

高纯度的色彩具有前进感，低纯度的色彩具有后退感。

（4）色彩存在的背景

色彩与背景对比强烈，具有前进感，色彩与所处的环境对比模糊具有后退感。

3. 色彩空间感的表现方法

① 通过改变色彩的冷暖表现色彩的远近，让色彩前进就用暖色，让色彩产生空间后退感就用冷色（图2-4-15、图2-4-16）。

② 通过改变色彩的明度表现色彩的空间，提高色彩的明度就会增加该色彩的前进感，降低色彩的明度就会让该色彩比之前更具有后退感。

③ 通过色彩的纯度表现色彩的空间感，用高纯度的色彩表现前进感，用降低色彩纯度的方法使色彩具有后退感。

④ 通过色彩存在的背景的调整表现色彩的空间，通过加强主体色与背景色的对比关系，可以强化主体色的前进感，相反，减弱主体色与背景色的对比关系，就可以让主体色的视觉空间后退（图2-4-17、图2-4-18）。

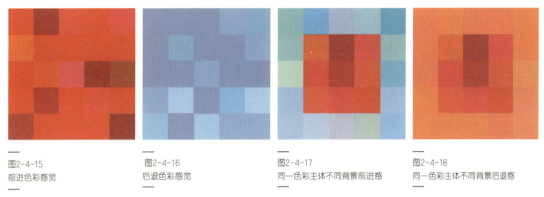

图2-4-15　前进色彩感觉

图2-4-16　后退色彩感觉

图2-4-17　同一色彩主体不同背景前进感

图2-4-18　同一色彩主体不同背景后退感

知识与能力拓展：形状与色彩

在色彩调配的过程中形状与色彩是共同发挥作用的，色彩的形状也是具有表象能力的视觉构成要素，形状和色彩在主题表现上相辅相成。伊顿把色彩与形状做了对应性的研究，他认为：正方形相当于红色，红色的重量和不透明性符合正方形的静止和庄重的个性，三角形的锐角具有好斗和进取的效果，是思想的象征，与明澈无重量的黄色匹配。圆形象征团圆，带给人的是松弛平和的运动感，和象征蓝天海洋的蓝色对应。三间色与形状的对应关系是，橙色与不等边四边形、绿色与球面三角形、紫色与椭圆形相适应。特定的形状和对应的色彩在视觉上存在类似的因素，在色彩表现中会互相强化增加视觉冲击力。

任务实践与要求

① 表现要求：起稿要考虑色彩空间表现的特点，以准确表达色彩的远近感觉为目的；在主体色与背景色的图形设计与色彩运用上要全面考虑影响色彩空间感觉的多方面因素，强化色彩空间感觉；调色水分控制得当，画面干净整洁。

② 工具材料：画板、水粉纸、纸胶带、洗笔筒、水、毛巾、铅笔、小刀、橡皮、圆规、三角板、水粉颜色、调色盒、白云笔、叶筋笔（衣纹笔）、直线笔。

③ 工作步骤：将水粉纸裱在画板上，构思设计色彩空间感表现的纹样，用铅笔、圆规和三角尺在裱好的水粉纸上工整画出色彩前进感、后退感与同一色彩主体在不同色彩背景前的不同进退感的铅笔稿；用白云笔、叶筋笔、水粉颜料等工具材料完成色彩空间感觉的描绘；将绘制完成的色彩空间感觉作品，裁剪成16cm×16cm见方进行装裱。

④ 画面尺寸：16cm×16cm。

⑤ 作品数量：共四幅，前进感色彩创作一幅，后退感色彩创作一幅，同一色彩主体不同背景前进感创作一幅，同一色彩主体不同背景后退感创作一幅。

⑥ 在完成以上手绘训练任务的前提下，用计算机完成一幅强化主体前进感，主体与背景形成空间对比关系的色彩空间感表现构成的数字艺术作品。

图例作品如图2-4-19～图2-4-21所示。

图2-4-19
前进色彩感觉/张晓玲

图2-4-20
后退色彩感觉/张晓玲

图2-4-21
蓝色的天空在画面中与画面四周相对的暖色和橘黄的树叶有明显的后退感

任务3　色彩的轻重感觉

学习目标

了解色彩的轻重感觉常识，通过色彩轻重感觉的表现训练掌握色彩轻重的表现方法，为色彩的设计应用积累实践经验。

导入知识

1. 色彩的轻重感

色彩的轻重感也就是色彩重量感。

2. 色彩轻重感的产生原因

色彩的轻重感主要取决于色彩的明度，明度高感觉轻，明度低感觉重。无色系中，白色感觉最轻，黑色感觉最重。色相环上黄色感觉最轻，紫色感觉最重。

明度相同时，纯度高感觉轻，纯度低感觉重；暖色感觉重，冷色感觉轻（图2-4-22、图2-4-23）。

色彩的轻重感也和色彩存在的背景有关，同一个色彩主体，把它放在明度低于该色彩主体的背景前，就会产生轻的感觉，相反，如果把它放在明度高于该色彩主体的背景前，该色彩主体就会产生重感。

3. 色彩轻重感的表现方法

① 通过改变色彩的明度可以达到表现色彩轻重感觉的目的。提高色彩的明度可以使色彩感觉变轻，降低色彩的明度就会使色彩感觉变重。提高色彩明度的有效方法就是在原有色彩中调入白色或高明度的色彩，降低色彩明度的方法就是在原有色彩中调入黑色，或其它低明度的色彩。

② 利用色彩本身的明度差异，表现色彩的轻重感。明度高感觉轻，明度低感觉重。无色系中，白色感觉最轻，黑色感觉最重。色相环上黄色感觉最轻，紫色感觉最重。

③ 通过色彩的纯度与色彩冷暖来加强色彩重量感的表现，在明度相同的基础上，可以通过提高纯度使色彩感觉变轻，降低纯度使色彩感觉变重；让色彩变暖可以使色彩感觉更重，让色彩变冷可以使色彩感觉更轻。

④ 通过改变主体色彩存在的背景表现色彩的轻重感，如果想让色彩主体感觉轻，就让背景色彩的明度低于主体色彩的明度，相反，如果想让色彩主体感觉重，就让背景色彩的明度高于主体色彩的明度。

任务实践与要求

① 表现要求：起稿要考虑色彩轻重感觉表现的特点，以准确表达色彩的重量感觉为目的；色彩的组合要强化色彩的轻与重的表现，在表现同一主体在不同色彩背景前的不同轻重感觉时，要采用同一铅笔底稿样式表现不同重量感；调色水分控制得当，画面干净整洁。

图2-4-22
整体明度相对高的
画面感觉轻/董欢

图2-4-23
整体明度相对低的
画面感觉重/董欢

② 工具材料：画板、水粉纸、纸胶带、洗笔筒、水、毛巾、铅笔、小刀、橡皮、圆规、三角板、水粉颜色、调色盒、白云笔、叶筋笔（衣纹笔）、直线笔。

③ 实践步骤：将水粉纸裱在画板上；构思设计色彩轻重感表现的纹样，用铅笔、圆规和三角尺在裱好的水粉纸上工整画出色彩轻感、重感与同一色彩主体在不同色彩背景前的不同轻重感表现的铅笔稿；用白云笔、叶筋笔、水粉颜料等工具材料完成色彩重量感觉的描绘；将绘制完成的色彩重量感觉作品，裁剪成16cm×16cm见方进行装裱。

④ 画面尺寸：16cm×16cm。

⑤ 作品数量：共四幅，色彩的轻感表现一幅，色彩的重感表现一幅，同一色彩主体在低明度背景前轻感表现一幅，在高明度背景前重感表现一幅。

⑥ 在完成以上手绘训练任务的前提下，用计算机完成一幅轻重感对比构成的数字艺术作品。

图例作品如图2-4-24～图2-4-29所示。

图2-4-24
色彩的轻感

图2-4-25
色彩的重感

图2-4-26
色彩的轻感/殷静

图2-4-27
色彩的重感/殷静

图2-4-28
同一色彩主体在低明度背景前的轻感

图2-4-29
同一色彩主体在高明度背景前的重感

任务4　色彩的动静感觉

学习目标

了解色彩的轻重感觉常识，通过色彩轻重感觉的表现训练，掌握色彩轻重的表现方法，为色彩的设计应用积累实践经验。

导入知识

1. 色彩的动静感

色彩的动静也就是色彩运动与静止的感觉。

2. 色彩的动静感的产生原因

（1）色彩的纯度

纯度高的色彩，运动感强，纯度低的色彩感觉安静。

（2）色彩的冷暖

暖色运动感强，冷色让人安静。

（3）色彩的明度

高明度的色彩运动感强，低明度的色彩具有静止感。

（4）色彩的环境

色彩的动静同样和色彩环境有关，色彩对比强烈运动感强，色彩统一调和运动感弱，色彩感觉宁静（图2-4-30、图2-4-31）。

3. 色彩的动静感的表现方法

（1）通过色彩的纯度表现色彩的动静

提高色彩的纯度可以增强色彩的运动感，减低色彩纯度可以使色彩变得安静。

（2）通过色彩的冷暖表现色彩的动静

如果要色彩具有运动感，选用橙红系列的暖色，相反表现色彩的安静感就选用蓝绿系列的冷色。

图2-4-30
色彩的动感——牛顿的圆盘
弗兰蒂舍克·库普卡

图2-4-31
色彩的静感——生日手记
于振立（1991）

（3）通过色彩的明度表现色彩的动静

把色彩的明度提高，运动感就会增强，降低色彩的明度，色彩就会表现出静止感。

（4）通过改变色彩的环境来表现色彩的动静感

加强色彩间各要素的对比关系，可以表现强烈运动感觉，减弱色彩的对比，让色彩间统一调和，就可以表现宁静的感觉。

任务实践与要求

① 表现要求：起稿要考虑色彩动静感觉表现的特点，以准确表达色彩的动静感觉为目的；色彩的组合要强化色彩的动与静的表现，要采用同一铅笔底稿样式表现色彩的动静感，避免不同形状对动静表现的干扰；调色水分控制得当，画面干净整洁。

② 工具材料：画板、水粉纸、纸胶带、洗笔筒、水、毛巾、铅笔、小刀、橡皮、圆规、三角板、水粉颜色、调色盒、白云笔、叶筋笔（衣纹笔）、直线笔。

③ 实践步骤：将水粉纸裱在画板上；构思设计色彩动静感表现的纹样，用铅笔等适宜的工具在裱好的水粉纸上工整画出色彩动感、静感表现的铅笔稿；用白云笔、叶筋笔、水粉颜料等工具材料完成色彩重量感觉的描绘；将绘制完成的色彩动感与静感作品，裁剪成16cm×16cm见方进行装裱。

④ 画面尺寸：16cm×16cm。

⑤ 作品数量：共两幅，色彩的动感表现一幅，色彩的静感表现一幅。

⑥ 在完成以上手绘训练任务的前提下，用计算机完成一幅动与静共存的动静对比数字艺术作品。

图例作品如图2-4-32～图2-4-36所示。

图2-4-32
色彩的动感

图2-4-33
色彩的静感

图2-4-34
色彩的动感/王悦明

图2-4-35
色彩的静感/王悦明

图2-4-36
色彩动感在平面设计中的应用
于洋

任务5　季节的色彩感觉

学习目标

通过对春夏秋冬四季的色彩感觉表现，提高自己对色彩通感的手绘表现能力，为色彩感觉在设计实践的应用打下坚实的基础。

导入知识

春夏秋冬四季的更迭是自然规律，人类生存在地球上不断地感受和体验着季节的变换，在体验之中对不同的季节会形成不同的色彩感觉和印象。

春天万物复苏，充满希望；夏天万物生长，生机无限；秋天万物成熟，收获果实；冬天万物修整，归于沉寂，等待下一个自然的轮回。我们要把自己对四季的感悟，转化为色彩的世界（图2-4-37、图2-4-38）。

春、夏、秋、冬四季的色彩表现方法如下。

（1）以季节本身的自然色彩为春、夏、秋、冬四季的表现色彩

春天，万物复苏，嫩绿色是春天大自然的色彩，除了发芽的种子，还有桃花等浅色花朵的开放，所以浅绿色、浅粉色是春天的色彩（图2-4-39）。

夏天，万物生长，深绿色是夏天大自然的色彩，夏天除了浓重的绿色，还有骄阳、牡丹等色彩浓艳的鲜花，所以浓重的绿色、饱和的红色是夏天的色彩（图2-4-40）。

秋天，万物成熟，金黄色是秋天的色彩，秋天绿色逐渐消退，果实成熟，金黄色、红色、褐色是秋天的色彩（图2-4-41）。

冬天万物休寂，雪花的白色、土地的本色是冬天的色彩（图2-4-42）。

（2）以季节的象征意义为表现目标，通过对春、夏、秋、冬四季所蕴涵的意义来选择相应的色彩，表现季节的色彩（图2-4-43）。

图2-4-37
秋/康定斯基

图2-4-38
冬/康定斯基

图2-4-39
包豪斯学生色彩训练作业《春》

图2-4-40
包豪斯学生色彩训练作业《夏》

图2-4-41
包豪斯学生色彩训练作业《秋》

图2-4-42
包豪斯学生色彩训练作业《冬》

图2-4-43　春夏秋冬/任宏宇

春天象征温暖与生命的希望，一切刚刚开始，与人类生命的童年相对应，充满童贞、稚趣，高明度的浅纯色，是春天的色彩。

夏天象征火热生命的成长，与人类生命的青年相对应，充满生机活力，浓重的饱和色彩是夏天的颜色。

秋天象征丰收与生命的收获，与人类生命的中年相对应，是丰收的季节，收获生命奋斗成果的季节，亮丽的暖色是秋天的色彩。

冬天象征寒冷与生命的暮年，与人类生命的老年相对应，沉寂没有生机，高明的冷色、浓重的黑色都是冬天的色彩。

任务实践与要求

① 表现要求：起稿要考虑色彩自然感觉表现的特点，以准确表达四季色彩的感觉为目的；色彩的组合要考虑自然色彩与季节的象征色彩相结合，色彩要明确传达出春、夏、秋、冬的感觉；调色水分控制得当，画面干净整洁。

② 工具材料：画板、水粉纸、纸胶带、洗笔筒、水、毛巾、铅笔、小刀、橡皮、圆规、三角板、水粉颜色、调色盒、白云笔、叶筋笔（衣纹笔）、直线笔。

③ 实践步骤：将水粉纸裱在画板上；构思设计季节色彩感表现的纹样，用铅笔、圆规和三角尺在裱好的水粉纸上工整画出春、夏、秋、冬四部分的铅笔稿；用白云笔、叶筋笔、水粉颜料等工具材料完成色彩季节感觉的描绘；将绘制完成的四季感觉作品，裁剪成30cm×30cm见方进行装裱。

④ 画面尺寸：30cm×30cm或40cm×30cm。

⑤ 作业数量：共一幅，在30cm×30cm或40cm×30cm的画面范围内分四部分，按春夏秋冬的顺序绘制表现。

⑥ 在完成以上手绘训练任务的前提下，用计算机完成一幅四季交叠更替的色彩构成数字艺术作品。

图例作品如图2-4-44、图2-4-45所示。

图2-4-44
春夏秋冬/王悦明

图2-4-45
春夏秋冬/滕海娟

任务6　性别的色彩感觉

学习目标

了解性别与色彩的关系，通过色彩的性别感觉的表现，训练掌握色彩性别感觉表现方法，为不同性别色彩的设计应用积累实践经验。

导入知识

男女有别,不仅是生理上的区别,由生理结构所导致生命分工等一系列男女差异也影响着男女之间对色彩的不同感觉与喜好。当我们在教室环顾男女同学的着装就不难发现男生与女生之间的色彩喜好的不同。男女之间的色彩喜好也会随着年龄的增长而发生变化。把握不同性别色彩喜好的共性、掌握不同性别色彩感觉表现的方法,是色彩应用设计的基础之一(图2-4-46)。

图2-4-46
男性与女性不同色彩感觉的表现/任宏宇

性别的色彩表现方法具体为:

(1)女性的色彩表现

通常女性喜欢暖色、亮色,在女性的色彩表现上多用高明度、高纯度、色相差别大的色彩组合。

(2)男性色彩表现

男性喜欢冷色、暗色,在男性的色彩表现上,多用低明度、低纯度、色相差别小的色彩组合表现。

任务实践与要求

① 表现要求:完成200字的关于男性和女性特征(生理、心理、文化)的短文,确定和男女特征相对应的色彩;起稿要考虑男女性别色彩表现的特点,以准确表达性别色彩的感觉为目的;调色水分控制得当,画面干净整洁。

② 工具材料:画板、水粉纸、纸胶带、洗笔筒、水、毛巾、铅笔、小刀、橡皮、圆规、三角板、水粉颜色、调色盒、白云笔、叶筋笔(衣纹笔)、直线笔。

③ 实践步骤;将水粉纸裱在画板上;构思设计色彩男女感觉表现的纹样,用铅笔、圆规和三角尺在裱好的水粉纸上工整画出男女性别色彩表现的铅笔稿;用白云笔、叶筋笔、水粉颜料等工具材料完成色彩性别感觉的描绘;将绘制完成的男女色彩感觉作品,裁剪成16cm×16cm见方进行装裱。

④ 画面尺寸:16cm×16cm。

⑤ 作业数量:共两幅,女性色彩感觉创作一幅,男性色彩感觉创作一幅。

⑥ 在完成以上手绘训练任务的前提下,用计算机完成一幅男女色彩感觉对比构成的数字艺术作品。

图例作品如图2-4-47~图2-4-50所示。

图2-4-47
女性色彩感觉

图2-4-48
女性色彩感觉/王悦明

图2-4-49
男性色彩感觉

图2-4-50
男性色彩感觉/王悦明

任务7　年龄的色彩感觉

学习目标

了解年龄与色彩的关系，通过色彩的年龄感觉的表现训练，掌握色彩年龄感觉表现方法，学习用色彩表现儿童、青年、中年、老年人生四个不同年龄阶段的生命感觉，为不同年龄色彩的设计应用积累实践经验。

导入知识

人的一生犹如自然的四季，是一个轮回，对不同年龄阶段生命色彩感觉的把握是色彩设计的重要依据，色彩设计的最终目的是服务于人（图2-4-51）。

不同年龄色彩感觉的表现方法如下。

不同年龄对色彩的爱好是不同的，那么我们对不同年龄的色彩表现也应该是有区别的，在色彩的商业应用中，我们可以通过对不同年龄的人进行色彩喜好的调研，了解不同年龄人之间的色彩喜好差异，以此为依据，来设计相应的色彩应用（图2-4-52）。

图2-4-51
人生四阶段：儿童、青年、中年、老年的色彩感觉表现

图2-4-52
人生四阶段：儿童、青年、中年、老年/王悦明

儿童是人生的春天，对未来充满希望，儿童的色彩应该明亮鲜嫩，以蒙塞尔色立体为例，应该位于色立体的上半部分的外层。

青年使人生的夏季，充满生机与活力，青年的色彩应该鲜艳夺目，以蒙塞尔色立体为例，应该位于色立体的中部的外层。

中年是人生的秋季，随着人生阅历的增加，生命变得厚实，中年的色彩应该厚重、成熟，以蒙塞尔色立体为例，应该位于色立体的中下部的外层。

老年是人生的冬季，是自然轮回结束的季节。老年的色彩应该沉稳中带有寂寥。以蒙塞尔色立体为例，应该位于色立体的垂直中心轴的附近，从上部到下部的低纯度的色彩。

任务实践与要求

① 表现要求：完成200字的关于人生四阶段的感悟性短文，按照自己对生命的认识与理解程度完成短文，根据自己对人生的认识确定和年龄相对应的色彩；起稿要考虑人生四阶段色彩表现的特点，以准确表达年龄色彩的感觉为目的，在一幅作品中表现儿童、青年、中年、老年人生四个不同阶段；调色水分控制得当，画面干净整洁。

② 工具材料：画板、水粉纸、纸胶带、洗笔筒、水、毛巾、铅笔、小刀、橡皮、圆规、三角板、水粉颜色、调色盒、白云笔、叶筋笔（衣纹笔）、直线笔。

③ 实践步骤：将水粉纸裱在画板上；构思设计色彩年龄感表现的纹样，用铅笔、圆规和三角尺在裱好的水粉纸上工整画出年龄色彩表现的铅笔稿，把一幅画面平均分成四部分，分别在四部

第二单元　色彩构成

分中完成儿童、青年、中年、老年四个不同阶段;用白云笔、叶筋笔、水粉颜料等工具材料完成色彩年龄感觉的描绘;将绘制完成的儿童、青年、中年、老年色彩感觉作品,裁剪后进行装裱。

④ 画面尺寸:30cm×30cm或40cm×30cm。

⑤ 作品数量:共一幅,在一幅作品中用色彩表现儿童、青年、中年、老年人生四个不同阶段。

⑥ 在完成以上手绘训练任务的前提下,用计算机完成一幅人生四个不同年龄阶段组合构成设计的数字艺术作品。

图例作品如图2-4-53、图2-4-54所示。

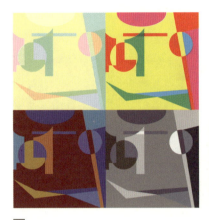

图2-4-53
人生四阶段:儿童、青年、中年、老年的色彩感觉表现

图2-4-54
人生四阶段的色彩感觉表现/陈思琪

任务8　环境的色彩感觉

学习目标

通过对不同环境的色彩感觉表现,提高色彩感觉的敏锐程度,学习用色彩表现不同生活环境的感觉,为色彩的创造性应用打基础。

导入知识

我们现在生活的世界到处都是人工的环境,从生活起居、工作学习到休闲娱乐。我们无法真正逃离钢筋水泥铸就的现实世界回归大自然的怀抱。我们能做的就是让生活的环境更自然舒适,更符合人的生理与心理需求,色彩就是其中的重要组成部分。这里所说的环境的色彩不是指环境本身的色彩,而是指对不同环境所产生的色彩感觉(图2-4-55)。

表现不同生活环境的色彩感觉的方法:人在不同的环境中会产生不同的感觉,如学术报告厅和迪斯科舞厅,在色彩的感觉上就有明显的区别,学术报告厅色彩感觉安静淡雅,以高明度、低纯度冷色系为主;迪斯科舞厅色彩感觉热烈、前进、运动,应以高纯度、暖色系、强对比的色彩表现为主(图2-4-56)。

图2-4-55
对未来空间环境的色彩想象

图2-4-56
环境的色彩表现《马厩》/马克

在用色彩表现各种环境之前,要充分了解环境,对环境有尽量准确的把握。在此基础上,把自己对环境的感觉,用色彩准确传递出来。

任务实践与要求

① 表现要求:分别完成100字左右,描写午夜寝室感觉与中午食堂感觉的短文各一篇,按照自己对午夜寝室与中午食堂的感觉确定和环境相对应的色彩;起稿要考虑环境色彩表现的特点,可以适当通过形状与色彩结合来表达环境的色彩感觉,前提是形状不干扰色彩感觉的表现;调色水分控制得当,画面干净整洁。

② 工具材料:画板、水粉纸、纸胶带、洗笔筒、水、毛巾、铅笔、小刀、橡皮、圆规、三角板、水粉颜色、调色盒、白云笔、叶筋笔(衣纹笔)、直线笔。

③ 实践步骤:将水粉纸裱在画板上;构思设计环境色彩表现的纹样,用铅笔、圆规和三角尺在裱好的水粉纸上工整画出环境色彩表现的铅笔稿;用白云笔、叶筋笔、水粉颜料等工具材料完成环境色彩感觉的描绘;将绘制完成的环境色彩感觉作品,裁剪成16cm×16cm见方进行装裱。

④ 画面尺寸:16cm×16cm。

⑤ 作品数量:共四幅,学术报告厅色彩感觉创作一幅,迪斯科舞厅色彩感觉创作一幅,午夜的寝室色彩感觉创作一幅,中午的食堂色彩感觉创作一幅。

图例作品如图2-4-57~图2-4-60所示。

图2-4-57
午夜的寝室色彩感觉
王悦明

图2-4-58
中午的食堂色彩感觉
邢芬

图2-4-59
迪斯科舞厅的色彩感觉
王悦明

图2-4-60
学术报告厅的色彩感觉
任慧涓

任务9　味觉的色彩感觉

案例：撩梅记

学习目标

通过对不同味道的色彩感觉表现，提高色彩的通感表达能力，学习用色彩表现不同味觉，拓展色彩思维，为色彩的创造性应用打基础。

导入知识

色彩与味觉从表面看是完全不相干的两个问题，但是色彩能够引起人的味觉心理感应，已经得到了当代实用心理学派学者的研究证实。色彩的味觉受食品味觉经验的影响，对不同色彩产生的味觉心理感应，也受到不同国家、不同地域、不同饮食习惯的局限，当然也受到个人饮食经验的局限。如黄色，新疆地区看到黄色联想到的是甜瓜，产生的味觉心理感应是甜，在法国看到黄色联想到的是柠檬，产生的味觉心理感应是酸。但是，对于特定地区色彩设计的实际应用，对色彩的味觉心理感应因素地准确把握，是极具参考价值的。

味觉的色彩表现方法：提到味觉，我们首先想到的就是酸甜苦辣，如何用色彩来表现味道呢？我们可以通过具象食物本身和抽象味觉的刺激感受来表现色彩（图2-4-61、图2-4-62）。

色彩与味觉的关系，是人们主观地联系在一起的，当我们看到红色联想到成熟的苹果，红色就会产生甜的味觉，如果，看见红色我们联想到干辣椒，那么，红色就会产生辣的味觉。其它色彩也是如此，看见黄色联想到柠檬就会产生酸的味觉，如果看见黄色联想到的是成熟的甜瓜，黄色同样会有甜的感觉。当然，色彩的味觉也是有通感的，比如，绿色让人联想到未成熟的果实有酸涩的味觉通感，低纯度的褐色有苦的味觉通感。在色彩的味觉表现中，要把自己对色彩味觉的感受，与对色彩味觉的通感把握结合起来，这样才能让色彩的味觉表现，具有能够在实际生活中应用的可能。

任务实践与要求

① 表现要求：起稿要考虑味觉色彩表现的特点，以准确表现酸、甜、苦、辣四种味觉的色彩感觉为目的；在表现酸、甜、苦、辣四种味觉的色彩感觉时，要把个人的味觉经验和自己生活的地区的味觉色彩通感结合起来；调色水分控制得当，画面干净整洁。

② 工具材料：画板、水粉纸、纸胶带、洗笔筒、水、毛巾、铅笔、小刀、橡皮、圆规、三角板、水粉颜色、调色盒、白云笔、叶筋笔（衣纹笔）、直线笔。

③ 实践步骤：将水粉纸裱在画板上，构思设计色彩味觉表现的纹样，用铅笔、圆规和三角尺在裱好的水粉纸上工整画出味觉色彩表现的铅笔稿，把一幅画面平均分成四部分，分别完成酸、甜、苦、辣的色彩表现，用白云笔、叶筋笔、水粉颜料等工具材料完成味觉色彩表现的描绘，将绘制完成的味觉色彩感觉作品进行裁剪装裱。

④ 画面尺寸：30cm×30cm或40cm×30cm。

⑤ 作品数量：共一幅，酸、甜、苦、辣四种味觉的色彩感觉创作一幅。

⑥ 在完成以上手绘训练任务的前提下，用计算机完成一幅酸、甜、苦、辣四种味觉的色彩构成设计数字艺术作品。

图2-4-61 关于味觉的视觉传达设计/舒剑锋

图2-4-62 关于味觉的色彩视觉传达设计/舒剑锋

图例作品如图2-4-63～图2-4-65所示。

图2-4-63
苦、甜、酸、辣四种味觉的色彩感觉/王悦明

图2-4-64
酸、甜、苦、辣/张佳艳

图2-4-65
关于味觉的色彩视觉传达设计应用/舒剑锋

任务10　听觉的色彩感觉

学习目标

通过对不同音乐的色彩感觉表现，把听觉转换为视觉，学习用色彩表现不同音乐的色彩感觉，拓展色彩思维，为色彩的创造性应用打基础。

图2-4-66　变奏2号/康定斯基

导入知识

发现七色光谱的牛顿就曾提出音乐的音节（1、2、3、4、5、6、7）是和光谱的色阶（赤、橙、黄、绿、青、蓝、紫）相对应的。声波和光波的传输从物理学的角度讲有许多共性。视觉艺术中的形式美法则直接借用了音乐的专业术语——节奏与韵律。这本身就说明了听觉艺术与视觉艺术之间的内在关联。

抽象艺术大师康定斯基曾经这样把音乐与色彩联系在一起，他认为强烈的黄色就像尖锐的小号发出的音色，浅蓝色的感觉就像长笛的乐音，而深蓝色就像低音提琴的奏响（图2-4-66）。

印象主义音乐大师德彪西也是一位把视觉和听觉联系在一起进行艺术创作的先行者,他直接用音乐来表现对色彩的印象。

听出味道,看出音乐,嗅出色彩,这是创造性思维训练的有效手段,通过视觉来表现听觉,把不同风格的音乐,用彩色的音符描绘成不同的色彩世界,让流动的音符在色彩中凝固。

听觉的色彩表现方法:音乐的表现方式与色彩的传达有许多相似之处。音乐与色彩都有调子,不同的调子都能传递不同的情绪与感觉。音乐的色彩感觉是通过音乐元素的视觉化传达来实现的。不同风格的音乐由不同的音节排列方式构成,与音乐相对应的,也应该有一个视觉上的色阶排列组合。音乐通过音节、音高、节奏的变换形成旋律。色彩通过色相、明度、纯度的变化组成视觉的审美意境。用色彩来描绘音乐,是心灵间的交流,让动人的乐章在你的色彩表现中定格。

任务实践与要求

① 表现要求:起稿要考虑听觉色彩表现的特点,以准确表现音乐的色彩感觉为目的;在表现音乐的色彩感觉时,要把色彩的点、线、面灵活运用,让色彩本身和色彩的形状在听觉的表现上共同发挥作用;调色水分控制得当,画面干净整洁。

② 工具材料:画板、水粉纸、纸胶带、洗笔筒、水、毛巾、铅笔、小刀、橡皮、圆规、三角板、水粉颜色、调色盒、白云笔、叶筋笔(衣纹笔)、直线笔。

③ 实践步骤:将水粉纸裱在画板上;听音乐,感觉音乐,构思音乐的表现色彩;在感受音乐的同时,选用适合的色彩工具完成音乐的色彩感觉描绘;将绘制完成的音乐色彩感觉作品,裁剪成16cm×16cm见方进行装裱。

④ 画面尺寸:16cm×16cm。

⑤ 作业数量:共四幅,舒伯特特的小夜曲色彩创作一幅,贝多芬第九交响曲最后的乐章色彩创作一幅,中国古琴曲《流水》色彩创作一幅,选择自己喜欢和熟悉的音乐或歌曲,完成色彩创作一幅。

⑥ 在完成以上手绘训练任务的前提下,选择一首最打动自己的乐曲,用计算机完成 幅听觉表现的色彩构成设计数字艺术作品。

图例作品如图2-4-67～图2-4-74所示。

图2-4-67
舒伯特小夜曲色彩印象

图2-4-68
舒伯特小夜曲王
悦明

图2-4-69
贝多芬第九交响曲最后的乐章色彩印象

图2-4-70
贝多芬第九交响曲最后的乐章
陈东

图2-4-71
中国古琴曲《流水》
色彩印象

图2-4-72
中国古琴曲《流水》色彩感觉
王悦明

图2-4-73
自己喜欢的音乐
孙浩然

图2-4-74
百老汇的爵士乐
蒙德里安

任务11　文化的色彩感觉

学习目标

通过对不同文化的色彩感觉表现,提升对色彩的文化认识和色彩的抽象概括能力,学习用色彩表现不同文化的色彩感觉,为色彩的创造性应用打基础。

导入知识

什么是文化,"文化"是一个含义极广的概念,我国著名学者牟宗三认为文化是"生命人格之精神表现的形式。"

"人类学之父"的英国学者泰勒给文化下的定义是：文化是一个复杂的总体,包括知识、信仰、艺术、道德、法律、风俗,以及人类在社会里一切能力与习惯。到19世纪末,文化开始意指'一种物质上、知识上和精神上的整体生活方式'。例如所谓东方文化、西方文化、印度文化、阿拉伯文化、玛雅文化等；不同民族的文化通过不同的形式呈现出来。这些不同的文化表现形式,构成文化意义的符号,体现出不同文化的内在差异。色彩就是不同文化的表现形式之一,把握好文化与色彩的整体对应关系,可以把色彩文化准确、有效地应用于生活实践,提升生存品质(图2-4-75、图2-4-76)。

图2-4-75
当代文化艺术的色彩——
太阳花/村上隆(2016)

图2-4-76
传统文化的色彩——
冬日婴戏图/宋人

第二单元　色彩构成

图2-4-77 东方文化/蒋兴媚　　图2-4-78 西方文化/蒋兴媚　　图2-4-79 东方文化/郜亚男　　图2-4-80 西方文化/陈东

不同文化的色彩表现方法不同，首先要了解和学习拟表现的文化，在学习的过程中通过分析、整理、概括出该文化的整体特征，根据该文化的整体特征，找到对该文化的整体感觉，然后，把对该文化的整体感觉转化为色彩感觉表现出来（图2-4-77~图2-4-80）。

色彩知识拓展：色彩的象征

1. 色彩的象征

色彩和生命有着内在的关联，看到某种颜色必然会联想到与生活相关的内涵、意义与某种内在精神，色彩的象征是人类在日常生活实践中，通过对色彩认识的不断深化和联想思维，而形成的精神象征。

色彩的象征意义和人们的年龄、民族以及不同的生活经验密不可分。东方与西方对色彩的象征意义的认识就有很大的区别，比如，对黄色的认识，西方认为黄色是嫉妒、野心、厌恶与痛苦的象征，但在东方黄色是光明的象征，在中国古代，黄色是尊贵的象征，是帝王专有的色彩。因此，我们对色彩象征意义的认识不能片面与教条，应当把色彩的象征意义放在不同的文化背景下去研究认识。我们可以通过对色彩象征意义的把握，有效表达色彩应用主题。

红色具象的象征：火焰、成熟的果实、血液、国旗、红唇。红色抽象的象征：热情、活力、健康、喜庆、积极、外向，同时红色又象征危险、爆发和革命。红色具有极强的穿透力，是三原色之一，光波最长，特别醒目，是极易引起视觉关注的色彩。红色有警觉危险的意义，信号灯、警灯都使用红色，红色的视知觉度最高，容易让人兴奋、紧张和激动。红色在佛教中是"生命和创造性的色彩"。红色在中国有特殊的象征意义，就是象征国旗，象征祖国。

黄色具象的象征：阳光、菊花、麦田、香蕉、黄金。黄色抽象的象征：希望、真理、幽默、知识、光明，黄色是三原色之一，纯黄色的明度接近白色，是色相环中最明亮、最辉煌的颜色。在中国古代是高贵和皇权的象征，而在西方黄色却是令人厌恶的色彩，是嫉妒、痛苦的象征。因此黄色既象征明快、高贵、神圣，也象征不安与野心。黄色的视知觉度高，远看也非常醒目，多和黑色组合用作交通标识。

蓝色具象的象征：蓝天、大海、湖水、牛仔裤、远山。蓝色抽象的象征：和平、博爱、沉静、理智。蓝色是色环中最冷的颜色，光波短，给人以安静、凉爽、忧郁、远方、收缩、消极的感觉。蓝色对西方人来讲，象征责任、献身、信仰和希望，在古希腊蓝色象征美神。对中国人来说蓝色象征悲哀、不朽、科学与理性。

绿色具象的象征：自然、草原、森林、绿叶、邮局。绿色抽象的象征：自然、生命、青春、和

平、安全、成长、丰饶、充实、平静与希望。绿色波长居中，是大自然的色彩，在色环中是介于冷暖色之间中性的色彩，视觉感受温和舒服，是平衡与协调的色彩。

今天人类赋予绿色更多的附加意义，绿色成为环境保护的专用色彩。由于现代工业文明对大自然的疯狂掠夺与破坏，人类赖以生存的地球村的生态环境已经恶化到我们难以想象的地步，近年来地球气温变暖、沙尘暴、恶劣反常的气象灾害频发，是大自然对人类发出的警告，如果我们还不能意识到环保的意义，还不能从身边的一点一滴的小事做起开始环保的行动，那么我们将无法找回原来的绿色。国际的环保志愿者等一些环保组织的会议、行动的宣传品多采用绿色调。

橙色具象的象征：橘子、火焰、晚霞。 橙色抽象的象征：热情、温暖、快乐。橙色是黄色与红色的混合色，颜色辉煌，充满力量。橙色是色环中最温暖的颜色，给人华丽舒适的印象，带来喜悦和幸福的感觉。橙色充满活力，既涵盖了红色的强大能量，又包含了黄色的明亮。但又不如红色强烈也不如黄色明亮，成为既引人注目又有柔化特质的色彩，在色彩设计中常用于食品的包装和建筑环境的装饰色。

紫色具象的象征：紫色的花朵、葡萄。紫色抽象的象征：精神、神秘、高贵、迷惑。在色环中紫色是明度最低的颜色，知觉度较低。鲜明的紫色高贵庄重，是古代中国的官服色。古希腊国王的服饰也用紫色。灰暗的紫色象征黑暗和恐怖。浅紫色是女性化色彩，象征女性的优雅可爱与浪漫。

白色具象的象征：雪、云彩、婚纱、白纸、鸽子。白色抽象的象征：光明、纯洁、清白、朴素、诚实、无私、神圣。 白色是全色，包含了完整的光谱色。白色象征净化，在多数宗教中都被作为神圣的色彩。

在中国传统习俗中，白色是丧事用色，白色表示对故去亲人的哀悼与缅怀。在西方白色象征纯洁与坚贞，是新娘子婚纱礼服的颜色。

黑色具象的象征：夜、墨、煤、木炭、头发、黑板。 黑色抽象的象征：黑暗、死亡、恐怖、邪恶、严肃、悲哀、寂寞、孤独。黑色吸收了光谱中所有的色光，是整个色彩体系中最暗的颜色，在埃及黑色被认为是再生的色彩，作为服饰的颜色，黑色给人成熟、稳重、高贵的感觉。

灰色具象的象征：灰尘、影子、阴天、水泥。 灰色抽象的象征：平静、朴素、淡泊。灰色是无彩系列的色彩，中庸、暧昧、没有个性。灰色有不同的明度等级。灰色能无条件地与任何色彩进行调和。

2. 色彩的生理效应

随着人类对色彩的研究不断深入，对色彩的利用也越来越广泛，现在已经有人把色彩运用到医学治疗之中，发明了色彩疗法。我们可以通过对色彩生理效应的了解，为色彩设计的应用提供更宽泛更科学的依据。

■ 红色：刺激和兴奋神经系统，作用于交感神经，加速能量代谢，可以提高人体的血压和体温，促使呼吸和心跳加速。人如果待在红色的房间内就会产生时间过得快的感觉，因此，有些快餐店为了促进客人的流动而采用红色等暖色系来对店内进行装修。

■ 橙色：诱发食欲。多用于食品和餐厅环境的装饰。

■ 黄色：刺激神经和消化系统，加强逻辑思维。

■ 绿色：有益消化、消除疲劳、镇静精神，缓解紧张和压力，促进身体机能平衡。

■ 蓝色：能降低血压，减慢脉搏，调整体内平衡，消除紧张情绪。

■ 紫色：对运动神经、淋巴系统和心脏系统有抑制作用，降低食欲，可使人安静，能够促进爱情。

任务实践与要求

①表现要求：起稿要针对不同文化的特点，在形与色的结合上要充分给予考虑，以准确表现文化的色彩感觉为目的；在表现不同文化的色彩感觉时，要把握不同文化的内涵，让色彩本身和色彩的形状在文化的表现上共同发挥作用；调色水分控制得当，画面干净整洁。

②工具材料：画板、水粉纸、纸胶带、洗笔筒、水、毛巾、铅笔、小刀、橡皮、圆规、三角板、水粉颜色、调色盒、白云笔、叶筋笔（衣纹笔）、直线笔。

③实践步骤：将水粉纸裱在画板上；根据不同文化的内涵与整体特征构思不同文化的表现色彩，工整画出不同文化色彩表现的铅笔稿；用白云笔、叶筋笔、水粉颜料等工具材料完成不同文化色彩表现的描绘；将绘制完成的不同文化的色彩感觉作品，裁剪成16cm×16cm见方进行装裱。

④画面尺寸：16cm×16cm。

⑤作业数量：共两幅，中国古典文化色彩创作一幅，西方当代文化色彩创作一幅。

⑥在完成以上手绘训练任务的前提下，用计算机完成一幅中国古代文化与西方当代文化相融共生的色彩构成设计数字艺术作品。

图例作品如图2-4-81～图2-4-85所示。

图2-4-81
西方现代艺术的色彩
布卢斯（1916）

图2-4-82
西方现代艺术的色彩
马克·罗斯科（1970）

图2-4-83
中国古典文化色彩/卜亚蒙

图2-4-84
西方当代文化色彩/王悦明

图2-4-85
画画女孩的内部映象/罗伊·利希滕斯坦（1990）

复习与测试

1. 什么是色彩的感觉？色彩的具体感觉有哪些？怎样表现不同的色彩感觉？
2. 红、橙、黄、绿、蓝、紫、黑、白、灰各有哪些象征意义？
3. 色彩的三原色与三间色都有哪些生理效用？

图2-5-1
千里江山图（局部）/王希孟（北宋）

项目五　色彩的采集与重构

色彩的采集与重构

从美丽的大自然到人类创造的人工环境与伟大的艺术作品，都是我们学习色彩搭配，进行色彩设计的老师。在艺术创作中常说"艺术源于生活、高于生活"，色彩设计也是如此，要以现实生活为师，学会从色彩学习的角度观察生活，去发现自然界、人类社会、艺术世界的优秀色彩创造，然后对其进行研究学习，提炼出色彩配置的方案，以此为色彩设计的灵感资源，为色彩在现实中的设计应用积累创作能量（图2-5-1）。

本项目的三个任务分别从自然、生活、艺术中学习色彩的配置，打破固有的色彩基本规律的束缚，通过对色彩原形的观察、色彩采集与重构，学习和谐色彩的配色设计。本部分的重点不是学习任务本身，而是学会色彩的采集与重构的方法，能够让自己不断地从生活中学习色彩配置，提高色彩设计能力。

第二单元　色彩构成

图2-5-2
《有鸟的角落》
1630年的写实
绘画

任务1　自然色彩的采集与重构

学习目标

了解自然色彩的魅力，通过自然色彩的采集、重构训练与创作实践，掌握自然色彩的采集与重构方法，为自然色彩在色彩设计中的实践应用积累经验方法。

导入知识

自然界的万物存在与生长都有自身的规律及合理性，大自然永远是我们的老师，绿色的叶子是为了迎接阳光的抚育，鲜艳的花朵是为了吸引蜂蝶的授粉，变色龙的色彩变换是为了生命的安全。通过向自然学习，我们会得到丰富的色彩配置方案，给实际生活中的色彩应用提供设计依据和创作灵感。

西方艺术自古希腊以来，最重要的审美标准就是模仿自然。中国传统水墨也讲究师法自然，当然，中国艺术的师法自然更讲究师法自然的精神，更注重表现自然的内涵，重写意；而西方古典艺术的模仿自然，注重描绘自然的形象，重写实。在东西方不同的艺术精神引领下，都有不朽的艺术作品产生（图2-5-2～图2-5-4）。

学习自然的色彩，就是要把写实与写意结合起来，但这里说的写实是色彩的写实，这里说的写意是色彩精神的写意。首先对自然的色彩进行观察分析、提炼概括，然后根据整理后的自然色彩构成关系进行主观再创作。

1. 色彩的采集方法

① 选择自然原型，花卉虫草、风光湖影、海底生命、动物世界。

② 写生或拍照，记录下自然色彩的美妙原形。

③ 采集色彩，把自然色彩的构成元素提取出来，包括色相、明度、纯度及面积比例，就是把自然的色彩抽象出来，绘制成符合自然色彩构成规律的几何色块。

2. 色彩的重构方法

首先，严格按照已抽离出来的色彩及面积比例关系，绘制一幅抽象的色彩构成作品，完成基本的色彩学习。然后，在此基础上，把握住自然色彩构成的内在精神，绘制一幅打破原有色彩面积构

图2-5-3 宋的写意绘画/梁楷

图2-5-4 清的写意绘画//八大山人

成关系的色彩再创作构成。在完成第二阶段的色彩重构的过程中,把主观的色彩创作思想融于自然的色彩精神之内,我们这一步还是在学习,目的是把所采集的自然色彩的灵魂表现出来。

任务实践与要求

① 表现要求:起稿要考虑色彩采集重构的表现特点。抽象移植构成作品的起稿要严格按照色彩采集原形的色彩构成比例关系起稿布局,抽象再造构成创作可以在保持原形色彩精神的基础上,自由发挥;采集色条要严格按照自然色彩的构成关系分析绘制;调色水分控制得当,画面干净整洁。

② 工具材料:照相机、速写本、画板、水粉纸、纸胶带、洗笔筒、水、毛巾、铅笔、小刀、橡皮、圆规、三角板、水粉颜色、调色盒、白云笔、叶筋笔(衣纹笔)、直线笔。

③ 实践步骤:将水粉纸裱在画板上;选择自然对象,分析自然对象的色彩构成精神,通过写生或拍照完成原形采集,进行自然原形的色彩采集,把自然原形的色彩构成按面积比例分析绘制成方形色条;完全按照色条中的色彩构成比例关系,完成一幅自然色彩的抽象采集构成作品;根据自然色彩原形的构成精神,对采集的色彩进行再创造,在保持自然色彩原形固有精神的前提下,可以适当改变色彩要素和面积比例。完成一幅主观创作性更强的采集重构作品;将绘制完成的抽象移植构成作品,裁剪成16cm×16cm见方,与色彩原形和色彩采集分析色条一同进行装裱。

④ 画面尺寸:16cm×16cm。

⑤ 作品数量:两幅,自然色彩的抽象移植构成一幅,自然色彩抽象再造构成创作一幅。

⑥ 在完成以上手绘训练任务的前提下,用计算机完成自然文化色彩抽象再造构成的数字化创作。图例作品如图2-5-8~图2-5-10所示。

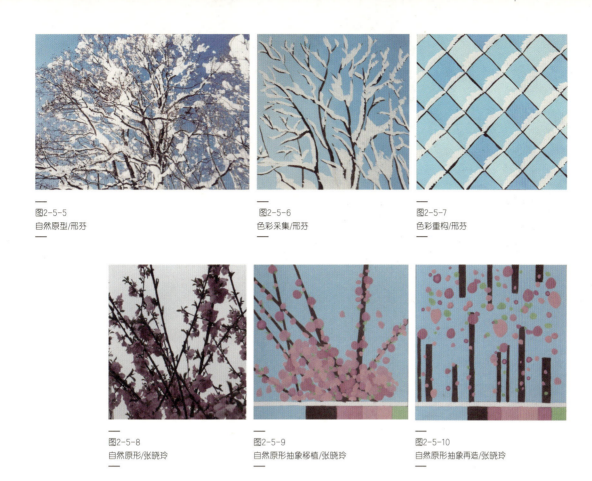

图2-5-5
自然原型/邢芬

图2-5-6
色彩采集/邢芬

图2-5-7
色彩重构/邢芬

图2-5-8
自然原形/张晓玲

图2-5-9
自然原形抽象移植/张晓玲

图2-5-10
自然原形抽象再造/张晓玲

任务2　传统民族文化色彩的采集与重构

学习目标

了解民族文化色彩的魅力，通过代表民族文化特色的相关物品色彩的采集、重构训练与创作实践，掌握民族文化色彩的采集与重构方法，为民族文化色彩特色在色彩设计中的实践应用积累经验方法。

导入知识

不同的民族有着不同文化传承，不同的文化积累物化到日常生活中，从色彩上也会有所体现，如彩陶、青铜器、古代宫殿建筑、西方中世纪教堂、伊斯兰宗教建筑、非洲木雕、印第安土著文化的服饰与生活用品。通过向传统民族文化学习，我们会对传统民族文化在视觉上有更深入地理解和认识，对不同民族传统的色彩表现更准确，从中学到有针对性和文化内涵的色彩配置方案，给色彩的实践应用提供设计依据，增加色彩设计的准确性与文化感。要想深入了解不同传统民族文化的精神内涵，还必须了解这个民族的发展历史、生存环境、宗教信仰等相关的知识，只有从整体上去把握一个民族，才能更准确地领悟一个民族的文化精神。

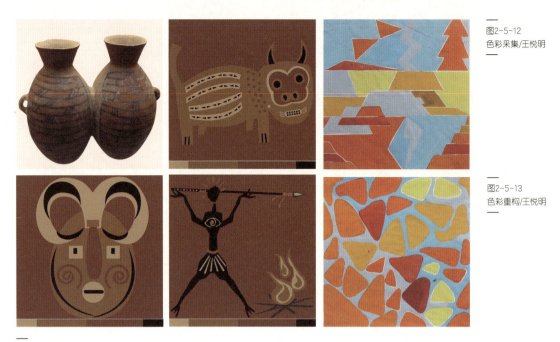

图2-5-12
色彩采集/王悦明

图2-5-13
色彩重构/王悦明

图2-5-11 彩陶文化的色彩采集与重构

1. 传统民族文化色彩的采集方法

① 选择一代表传统民族文化特有原形,可以是实物、照片或介绍民族传统文化书中的插图。

② 以传统民族文化原形为蓝本,采集色彩,把传统民族文化色彩的构成元素提取出来,包括色相、明度、纯度及面积比例,就是把传统民族文化色彩抽象出来,绘制成符合传统民族文化色彩构成规律的几何色块(图2-5-11)。

2. 传统民族文化色彩的重构方法

① 首先,严格按照已抽离出来的色彩及面积比例关系,绘制一幅抽象的色彩构成作品,完成基本的色彩学习。

② 在严格按照传统民族文化色彩采集构成的基础上,把握住所选传统民族文化色彩原型色彩构成的内在精神,绘制一幅打破原有色彩面积构成关系的色彩再创作构成。在完成第二阶段的色彩重构的过程中,把主观的色彩创作思想融于传统民族文化色彩精神之内,我们这一步还是在学习,目的是把所采集的传统民族文化特有原形色彩的灵魂表现出来(图2-5-12、图2-5-13)。

任务实践与要求

① 表现要求:起稿要考虑色彩采集重构的表现特点。抽象移植构成作品的起稿要严格按照色彩采集原形的色彩构成比例关系起稿布局,抽象再造构成创作可以在保持原形色彩精神的基础上,自由发挥;采集色条要严格按照采集原形色彩的构成关系分析绘制;调色水分控制得当,画面干净整洁。

② 工具材料:照相机、速写本、画板、水粉纸、纸胶带、洗笔筒、水、毛巾、铅笔、小刀、橡皮、圆规、三角板、水粉颜色、调色盒、白云笔、叶筋笔(衣纹笔)、直线笔。

③ 实践步骤:将水粉纸裱在画板上;选择传统民族文化原形,分析原形的传统民族文化内涵、色彩构成精神,构思采集表现方法;完成传统民族文化原形的色彩采集,把传统民族文化原形

的色彩构成按面积比例分析绘制成方形色条；完全按照色条中的色彩构成比例关系，完成一幅传统民族文化色彩抽象移植构成作品；根据传统民族文化原形色彩原形的构成精神，对采集的色彩进行再创造，在保持传统民族文化原形色彩固有精神内涵的前提下，可以适当改变色彩要素和面积比例，完成一幅主观创作性更强的、更关注传统民族文化精神内涵表现的抽象再造构成创作；将绘制完成的抽象移植构成作品，裁剪成16cm×16cm见方，与色彩原形和色彩采集分析色条一同进行装裱；将绘制完成的抽象再造构成创作，裁剪成16cm×16cm见方，单独进行装裱。

④ 画面尺寸：16cm×16cm。

⑤ 作品数量：两幅，传统民族文化色彩抽象移植构成一幅，传统民族文化色彩抽象再造构成创作一幅。

⑥ 在完成以上手绘训练任务的前提下，用计算机完成传统民族文化色彩抽象再造构成的数字化创作。

图例作品如图2-5-14～图2-5-16所示。

图2-5-14
传统民族文化色彩原形/张晓玲

图2-5-15
传统民族文化色彩原形抽象移植/张晓玲

图2-5-16
传统民族文化色彩原形抽象再造/张晓玲

任务3　现代艺术色彩的采集与重构

学习目标

了解现代艺术色彩的魅力，通过对有代表性的艺术家的代表作品色彩的采集、重构训练与创作实践，进一步认识现代艺术作品的色彩表现规律，掌握现代艺术色彩的采集与重构方法，为现代艺术文化魅力在色彩设计中的实践应用积累视觉表达经验。

导入知识

这里所说的现代艺术特指19世纪末20世纪初在西方发生发展到20世纪六七十年代后现代主义艺术产生之前的西方艺术。17世纪英国资产阶级产业革命后，由新技术革命引起的一系列变化导致社会结构以及人的思想、意识、价值观念、人与人之间的关系等都发生相应的改变，在现代大工业的社会中人的情感日益现实化，由此造成人的现实理想与终极理想之间的矛盾，表现在

图2-5-17
现代艺术作品——战斗的形
马克（1914）

图2-5-18
圣威克多火山
塞尚（1904）

图2-5-19
我们是谁？我们从哪里来？又要到哪里去？/高更（1897）

图2-5-20
夜间咖啡馆/梵高（1888）

艺术中就是其物质性的加强和精神性的失落，反映在美术领域内，刚刚发展起来的现代科学，以它的实际功效和成果，促使人们对艺术创新逐渐采取比较开放的态度。

在康德、黑格尔、叔本华、尼采等人的哲学思想和弗洛伊德心理学的影响下，一批画家反对理性的压制和传统的束缚，重视直觉和下意识活动，艺术上不满足于客观事物的再现，而着重于内心的"自我表现"（图2-5-17）。

摄影技术的日益成熟，严重地动摇了一向视模仿自然为全部目的的绘画信念。

现代派美术起源于法国后印象主义画家塞尚、高更和荷兰画家梵高。这三位大师在现代美术史上的地位是辉煌的，塞尚更被誉为"现代绘画之父"。他们各自创造了前所未有的艺术世界，从而直接引起二十世纪初现代派美术的发展和变革（图2-5-18）。

后相继出现了野兽派、立体派、表现主义、未来主义、达达主义、超现实主义、极少主义、抽象艺术、光效应艺术、观念艺术、波普艺术等现代艺术样式与流派。

西方现代艺术的特点：强调个人主义和艺术形式本身的价值，抽象艺术形式是西方现代艺术的象征；强调艺术自身的独立性，有深层的哲学思考和理论建构；强调打破常规的创新，以毫无挂碍的自由精神进行艺术创作（图2-5-19）。

现代艺术色彩的采集与重构：对文化色彩的采集与重构，首先要了解文化的历史背景与精神内涵，然后再从具体的原形入手完成文化色彩的分析、采集与重构。

1. 现代艺术色彩的采集方法

① 选择一幅具有代表西方现代绘画艺术作品。

② 以西方现代绘画艺术作品为原形，采集色彩，把西方现代绘画艺术作品色彩的构成元素提取出来，包括色相、明度、纯度及面积比例，就是把西方现代绘画艺术作品色彩抽象出来，绘制成符合西方现代绘画艺术作品色彩构成规律的几何色块（图2-5-20）。

2. 现代艺术色彩的重构方法

现代艺术色彩的重构是学习的重点所在,首先,严格按照已抽离出来的色彩及面积比例关系,绘制一幅抽象的色彩构成作品,完成对现代艺术作品原型基本的色彩学习。

在严格按照西方当代绘画作品色彩采集移植构成的基础上,把握住绘画作品色彩构成的内在精神,绘制一幅打破原有色彩面积构成关系的色彩再创作构成。在完成第二阶段的色彩重构的过程中,把主观的色彩创作思想融于西方现代艺术精神之内,完成一幅主观思想与西方现代艺术精神相结合的色彩作品(图2-5-21~图2-5-24)。

现代艺术知识拓展:安迪沃霍尔与波谱艺术

1. 波普艺术

波普艺术来源于英文缩写"POP",有流行艺术、大众艺术的含义。波普艺术产生于20世纪50年代末,在20世纪60年代形成一种国际性的文化潮流,首先出现在英国,然后在美国广泛流行,并深深扎根于美国的商业文明,把被现代精英艺术鄙视的俗物作为艺术表现对象。波普艺术提出:艺术不应该是脱离生活高高在上的高雅,艺术应该等同于生活。波普艺术试图以一种新的艺术形式来抹平艺术与生活的区别。英国波谱艺术家密尔顿的作品直接体现了波普艺术的本质,他的波谱作品并非是对现实的讽刺挖苦或反叛,而只是以一个普通者的姿态观察我们生活的世界。使我们突然意识到某些东西的存在,而这些习以为常的东西却经常被我们忽略。被艺术发展史认定的第一件波普艺术作品,就是汉密尔顿于1956年创作的小拼贴画《是什么使今天的家庭如此不同,如此充满魅力》(图2-5-25)。"波普"是一场广泛的艺术运动,反映了战后成长起来的青年一代的社会与文化价值观,力图表现自我,追求标新立异的心理。波普并不是一种单纯的、一致性的风格,而是各种风格的混合,追求大众文化主导下的通俗趣味,反对现代主义自命不凡的清高,在设计中强调

图2-5-21
亚威农少女
毕加索(1907)

图2-5-22
泉
马塞尔·杜尚(1917)

图2-5-23
向正方形致敬
约瑟夫·阿尔伯斯(1953)

图2-5-24
三把椅子
约瑟夫·科苏思(1965)

图2-5-25
是什么使今天的家庭如此不同,如此充满魅力
汉密尔顿(1956年,拼贴)

图2-5-26
安迪·沃霍尔

第二单元 色彩构成

新奇与独特,并大胆采用艳俗的色彩。波普艺术家则不断尝试反映当时工业化和商业化特征的新材料、新主题和新形式,表达日常生活中司空见惯的事物和流行文化而获得了大众普遍接受。波普艺术打破了传统架上绘画的方式,通过借助运用大量的现代科技传播手段,确保强大的生产力和高效的传播速度。波普艺术的艺术主张令人耳目一新,美国艺术家纷纷投入波普艺术的创作之中,为美国现代艺术在国际艺坛的重要地位起到积极的推进作用。

2. 安迪·沃霍尔

安迪·沃霍尔(AndyWarhol,1928-1987)被誉为20世纪艺术界最有名的人物之一,是波普艺术的倡导者和领袖,也是对波普艺术影响最大的艺术家。他出生于美国宾夕法尼亚州的匹斯堡,是捷克移民的后裔。沃霍尔从小酷爱绘画,曾在卡耐基技术学院(Carnegie Institute of Technology)学习。1952年他在纽约以商业广告绘画初获成功,逐渐成为著名的商业设计师,1954年,沃霍尔首次获得美国平面设计学会杰出成就奖。设计师的经历决定了他的作品具有商业化倾向的风格。

20世纪60年代,他开始以日常物品为作品的表现题材来反映美国的现实生活,经常直接地将美钞、罐头盒、垃圾及名人照片一起拼贴在画布上,他完全取消了传统艺术创作中被视为艺术作品前提条件的手工操作观念,直接用制版印刷的方法把照片形象移到画布上。还应用了古典主义者和现代主义者视为大忌的"重复",甚至于推向极端,可口可乐瓶、罐头盒无尽无休地排列,以及明星们的照片都成为了最好的创作主题和素材。这十分贴切地反映出了后工业时代的特征,现代工业正是这样每天重复着同一样东西,以直观的艺术形式代替了深奥的艺术,打破了高雅与通俗的界限。他的著名作品《玛丽莲梦露》的丝网造型与艳俗色彩几乎成为了波谱艺术的

图2-5-27
玛丽莲梦露/安迪·沃霍尔(1967年)

形象代言(图2-5-27)。沃霍尔除了是波普艺术的领袖人物,他还是电影制片人、作家、摇滚乐作曲者、出版商,是纽约社交界、艺术界大红大紫的明星式艺术家。他的作品风格体现出了实用主义、商业主义、多元化的娱乐主义。安迪·沃霍尔曾预言"未来,每个人都能当上15分钟的名人",这个预言经由网络媒体已经得以实现。

任务实践与要求

① 表现要求:起稿要考虑色彩采集重构的表现特点。抽象移植构成作品的起稿要严格按照色彩采集原形的色彩构成比例关系布局,抽象再造构成创作可以在保持原形色彩精神的基础上,自由发挥;采集时色条要严格按照西方现代艺术作品色彩的构成关系分析绘制;调色水分控制得当,画面干净整洁。

② 工具材料:照相机、速写本、画板、水粉纸、纸胶带、洗笔筒、水、毛巾、铅笔、小刀、橡皮、圆规、三角板、水粉颜色、调色盒、白云笔、叶筋笔(衣纹笔)、直线笔。

③ 实践步骤:将水粉纸裱在画板上;选择一幅具有代表西方现代绘画艺术作品原形,分析

原形的现代精神内涵，色彩构成关系，构思采集表现方法；完成西方现代绘画艺术作品原形的色彩采集，把西方现代绘画艺术作品的色彩构成按面积比例分析绘制成方形色条；完全按照色条中的色彩构成比例关系，完成一幅西方现代绘画艺术作品色彩的抽象采集构成作品；根据西方现代绘画艺术作品色彩原形的构成精神，对采集的色彩进行再创造，在保持西方现代绘画艺术作品色彩固有精神内涵的前提下，可以适当改变色彩要素和面积比例，完成一幅主观创作性更强的、更关注西方现代艺术作品精神内涵表现的采集重构创作；将绘制完成的现代艺术抽象移植构成作品，裁剪成16cm×16cm见方，与色彩原形和色彩采集分析色条一同进行装裱；将绘制完成的现代艺术抽象再造构成创作，裁剪成16cm×16cm见方，单独进行装裱。

④ 画面尺寸：16cm×16cm。

⑤ 作业数量：两幅，西方现代艺术色彩抽象移植构成一幅，西方现代艺术色彩抽象再造构成创作一幅。

⑥ 在完成以上手绘训练任务的前提下，用计算机完成西方现代艺术色彩抽象再造构成的数字化创作。

图例作品如图2-5-28～图2-5-32所示。

图2-5-28
西方现代艺术原形/安迪·沃霍尔

图2-5-29
西方现代艺术色彩原形抽象移植/蒋兴媚

图2-5-30
西方现代艺术色彩原形抽象再造/蒋兴媚

图2-5-31
色彩的采集重构
孙悦

图2-5-32
色彩的采集重构
赵妍雪

复习与测试

1. 什么是色彩的采集与重构？为什么要学习色彩的采集与重构？
2. 色彩的采集与重构有哪些具体方法？
3. 西方现代艺术有何特点？
4. 什么是波谱艺术？波谱艺术的色彩运用有何特色？

项目六　色彩的配置表现

色彩的配置表现

色彩能够表现情感，这是一个无可辩驳的事实。
　　　　　　　　　　——鲁道夫·阿恩海姆（美国著名艺术理论家。）

图2-6-1
色彩的情感表达/王易罡

色彩的表现带有色彩设计者更多的个人思想，设计者在掌握了色彩学常识的基础上，从主观出发去表现色彩传达的情感与意境（图2-6-1）。

色彩的情感是在色彩的物理性和人自身的生理、心理共同作用下发挥作用的。目前尚无关于色彩情感与人的生理机制内在关系的深入科学的研究结果，但已经有实验证明人的身体对色彩的反应，在彩色灯光的照射下，人的血液循环会加快，肌肉的弹性也随之加大。精神科医生古尔德斯坦在给患者治疗的实践过程中发现，给一位丧失平衡感觉的病人穿上红衣服，病人就会头晕目眩失去平衡，而给病人换上绿色衣服后症状就消失了。这就证明色彩的情感表现除了和人的生活经验、人对色彩的联想相关，也和色彩本身对人的生理刺激直接相关。因此，当我们在运用色彩表现情感主题时，不能片面地断言，某一色彩可以表现某种情感，而是要从整体出发，多方位思考，探索色彩情感表现的本原，让色彩为我们的生活增添光彩。

我们学习色彩常识的目的，归根结底还是为了更好地应用色彩，本项目的重点就是通过对色彩表现能力的应用训练，把色彩理论知识转化为色彩应用能力。

在色彩表现阶段，应该整合之前所学的平面构成与色彩构成的知识技能，综合运用视觉艺术的基本构成要素——点、线、面、色彩、材料、肌理。把视觉构成要素中的点、线、面和色彩要素——色相、明度、纯度结合起来，把色彩的原理和色彩的形状构成美感、形式美的基本法则有机结合起来，共同表现色彩的主题。

任务1　华丽色彩表现

学习目标

理解华丽的含义，了解华丽色彩的构成规律，通过华丽色彩的表现训练与创作实践掌握华丽色彩创作应用方法。

导入知识

1. 华丽的含义

华丽美丽而有光彩，多用于形容服饰，宫殿。如华丽的晚礼服，华丽的故宫大政殿。

通过对华丽的色彩表现训练，把握色彩的华丽情感构成，进一步理解华丽色彩的特点及应用范围，可以提高对色彩主题创作的表现能力，为色彩设计的实践应用积累经验。

2. 华丽色彩的表现方法

在认识理解华丽一词的基础上，把握住美丽而有光彩的内涵。色彩的华丽表现主要与色彩的纯度相关，纯度越高越显华丽，除此之外色相、明度以及色彩的冷暖也对色彩的华丽与否起到一定的作用，色相范围广、明度高对比强、多暖色，整体感觉华丽。如红色、金色、黄色的组合充满节日、喜庆的气氛和华丽感。

任务实践与要求

① 表现要求：起稿要考虑华丽色彩的特点，以准确表达色彩的华丽情感为目的；一幅单纯的华丽色彩训练，在16个小方格构成的画面内完成，另一幅要求设计符合华丽色彩情感表现的图案，完成华丽色彩的创作，调色水分控制得当，画面干净整洁。

② 工具材料：画板、水粉纸、纸胶带、洗笔筒、水、毛巾、铅笔、小刀、橡皮、圆规、三角板、水粉颜色、调色盒、白云笔、叶筋笔（衣纹笔）、直线笔。

③ 实践步骤：将水粉纸裱在画板上；构思设计华丽色彩的纹样，用铅笔、圆规和三角尺在裱好的水粉纸上工整画出华丽色彩的铅笔稿；用白云笔、叶筋笔、水粉颜料等工具材料完成华丽色彩的描绘；将绘制完成的华丽色彩作品，裁剪成16cm×16cm见方进行装裱。

④ 画面尺寸：16cm×16cm。

⑤ 作品数量：共两幅，华丽色彩训练一幅，华丽色彩创作一幅。

⑥ 在完成以上手绘训练任务的前提下，用计算机完成一幅以华丽为表现主题的构成的数字艺术作品。

图例作品如图2-6-2、图2-6-3所示。

图2-6-2
华丽色彩/董欢

图2-6-3
华丽色彩表现/董欢

任务2　朴素色彩表现

学习目标

理解朴素的内涵，了解朴素色彩的构成规律，通过朴素色彩的表现训练与创作实践，掌握朴素色彩创作应用方法。

导入知识

1. 朴素的含义

朴素有多层含义，与华丽相对应，指不浓艳、不华丽；指生活节约，不奢侈；指朴实，不浮夸，不虚假；指萌芽状态，未发展的事物。

通过对朴素的色彩表现训练，把握色彩的朴素情感的多层含义与构成方法，进一步理解朴素色彩的特点、朴素色彩的应用范围，可以提高对色彩主题创作的表现能力，为色彩设计的实践应用积累经验。

2. 朴素色彩的表现方法

在认识理解华丽一词的基础上，把握住朴素与华丽的对应关系。

色彩的朴素表现是和色彩的华丽表现相对应的，如果理解并掌握了华丽色彩的表现方法，那么朴素色彩的表现就很容易掌握了。朴素色彩的表现主要与色彩的纯度相关，纯度越低越显朴素，除此之外色相、明度以及色彩的冷暖也对色彩的华丽与否起到一定的作用，色相范围窄、明度低对比弱、多冷色，整体感觉朴素。

任务实践与要求

① 表现要求：起稿要考虑朴素色彩的特点，以准确表达色彩的朴素情感为目的；一幅单纯的朴素色彩训练，在16个小方格构成的画面内完成；另一幅要求设计符合朴素感觉的图案，完成朴素色彩表现的创作；调色水分控制得当，画面干净整洁。

② 工具材料：画板、水粉纸、纸胶带、洗笔筒、水、毛巾、铅笔、小刀、橡皮、圆规、三角板、水粉颜色、调色盒、白云笔、叶筋笔（衣纹笔）、直线笔。

③ 实践步骤：将水粉纸裱在画板上；构思设计朴素色彩的纹样，用铅笔、圆规和三角尺在裱好的水粉纸上工整画出朴素色彩的铅笔稿；用白云笔、叶筋笔、水粉颜料等工具材料完成朴素色彩的描绘；将绘制完成的朴素色彩作品，裁剪成16cm×16cm见方进行装裱。

④ 画面尺寸：16cm×16cm。

⑤ 作品数量：共两幅，朴素色彩训练一幅，朴素色彩创作一幅。

⑥ 在完成以上手绘训练任务的前提下，用计算机完成一幅以朴素为表现主题的构成的数字艺术作品。

图例作品如图2-6-4、图2-6-5所示。

图2-6-4
朴素色彩/董欢

图2-6-5
朴素色彩表现/董欢

任务3　柔和色彩表现

学习目标

理解柔和的含义，了解柔和色彩的构成规律，通过柔和色彩的表现训练与创作实践掌握柔和色彩创作应用方法。

导入知识

1. 柔和的含义

柔软；软和，温和而不强烈。

通过对柔和色彩的表现训练，把握色彩柔和情感构成方法，进一步理解柔和色彩的特点和应用范围，可以提高对色彩主题创作的表现能力，为色彩设计的实践应用积累经验。

2. 柔和色彩的表现方法

在认识理解柔和一词的基础上，把握住柔和色彩的情感内涵。

柔和的色彩是我们日常生活中最常用的色彩调配组合。柔和的色彩适合大部分的生存空间、生活用品的设计，柔和色彩的表现具有很高的实用价值。柔和的色彩一定是调和的色彩，但这种调和是柔和的。

柔和色彩的表现主要与色彩的纯度、明度与色相都相关。低纯度、色相差距小、明度差距小、整体明度在色立体的中上，就是构成柔和色彩组合的配色方法。

图2-6-6　柔和色彩

任务实践与要求

① 表现要求：起稿要考虑柔和色彩的特点，以准确表达色彩的柔和情感为目的；一幅单纯的柔和色彩训练，在16个小方格构成的画面内完成；另一幅要求设计符合柔和情感的图案，完成柔和色彩表现的创作；调色水分控制得当，画面干净整洁。

② 工具材料：画板、水粉纸、纸胶带、洗笔筒、水、毛巾、铅笔、小刀、橡皮、圆规、三角板、水粉颜色、调色盒、白云笔、叶筋笔（衣纹笔）、直线笔。

图2-6-7　柔和色彩训练/邢芬

③ 实践步骤：将水粉纸裱在画板上；构思设计柔和色彩的纹样，用铅笔、圆规和三角尺在裱好的水粉纸上工整画出柔和色彩的铅笔稿；用白云笔、叶筋笔、水粉颜料等工具材料完成柔和色彩的描绘；将绘制完成的柔和色彩作品，裁剪成16cm×16cm见方进行装裱。

④ 画面尺寸：16cm×16cm。

⑤ 作品数量：共两幅，柔和色彩训练一幅，柔和色彩创作一幅。

⑥ 在完成以上手绘训练任务的前提下，用计算机完成一幅以柔和为表现主题的构成的数字艺术作品。

图例作品如图2-6-6～图2-6-8所示。

图2-6-8　柔和色彩创作/邢芬

任务4　狂野色彩表现

学习目标

理解狂野的含义，了解狂野色彩的构成规律，通过狂野色彩的表现训练与创作实践，掌握狂野色彩创作应用方法。

导入知识

1. 狂野的含义

纵情疯狂，无拘无束，野性十足。

通过对狂野色彩的表现训练，把握色彩狂野情感构成方法，进一步理解狂野及与狂野相近的情感色彩的特

图2-6-9　狂野色彩/王易罡

点与应用范围，可以提高对色彩主题创作的表现能力，为色彩设计的实践应用积累经验。

2. 狂野的色彩表现方法

在理解狂野一词的基础上，把握住狂野色彩的情感内涵。狂野的色彩是个性化极强的色彩。在生活中主要应用在一些特殊的环境和独特的产品设计中，如迪斯科舞厅的环境色彩与灯光色彩布置，专业赛车的车身图案色彩的设计。狂野色彩的表现也是与色彩的三要素——纯度、明度与色相紧密相关。高纯度、色相差距大、明度差距大就是构成狂野色彩组合的配色方法，互补色与冷暖对比的运用也是加强色彩狂野效果的有效方法（图2-6-9）。

狂野与柔和有一定的对应关系，在用色彩表现狂野的时候，可以和柔和的色彩作对比，通过对比强化狂野的色彩个性。

任务实践与要求

① 表现要求：起稿要考虑狂野色彩的特点，以准确表达色彩的狂野情感为目的；一幅单纯的狂野色彩训练，在16个小方格构成的画面内完成；另一幅要求设计符合狂野情感的图案，完成狂野色彩表现的创作；调色水分控制得当，画面干净整洁。

② 工具材料：画板、水粉纸、纸胶带、洗笔筒、水、毛巾、铅笔、小刀、橡皮、圆规、三角板、水粉颜色、调色盒、白云笔、叶筋笔（衣纹笔）、直线笔。

③ 实践步骤：将水粉纸裱在画板上；构思设计狂野色彩的纹样，用铅笔、圆规和三角尺在裱好的水粉纸上工整画出狂野色彩的铅笔稿；用白云笔、叶筋笔、水粉颜料等工具材料完成狂野色彩的描绘；将绘制完成的狂野色彩作品，裁剪成16cm×16cm见方进行装裱。

④ 画面尺寸：16cm×16cm。

⑤ 作业数量：共两幅，狂野色彩训练一幅，狂野色彩创作一幅。

⑥ 在完成以上手绘训练任务的前提下，用计算机完成一幅以狂野为表现主题的构成的数字艺术作品。图例作品如图2-6-10～图2-6-12所示。

图2-6-10
狂野色彩/邢芬

图2-6-11
狂野色彩表现/邢芬

图2-6-12
狂野色彩表现/王悦明

任务5　浪漫色彩表现

学习目标

理解浪漫的内涵，了解浪漫色彩的构成规律，通过浪漫色彩的表现训练与创作实践，掌握浪漫色彩创作应用方法。

导入知识

1. 浪漫的含义

富有诗意，充满幻想，在文学艺术的创作方法中有一种叫浪漫主义，运用丰富的想象和夸张的手法，塑造人物形象，反映现实生活。

浪漫常用于形容男女之间的爱情，超出常规，如诗若梦。通过对浪漫的色彩表现训练，把握色彩浪漫情感构成方法，进一步理解浪漫及与浪漫相近情感色彩的特点与应用范围，可以提高对色彩主题创作的表现能力，为色彩设计的实践应用积累经验。

2. 浪漫色彩的表现方法

在认识理解浪漫一词的基础上，把握住浪漫色彩的情感内涵。浪漫是一种情怀，不同环境、不同年龄、不同经历的人对浪漫会有不同的理解与感受，浪漫的色彩也可以说是个性化的色彩。我们在这里需要做的是找出浪漫色彩的共性，并把它表达出来。

浪漫的色彩轻柔温和，带有童话班的梦幻氛围，表现出的是甜美可爱的色彩世界。浪漫色彩的表现也是与色彩的三要素——纯度、明度与色相紧密相关。纯度适中、色相差距大、高明度就是构成浪漫色彩组合的基本配色方法。

任务实践与要求

① 表现要求：起稿要考虑浪漫色彩的特点，以准确表达色彩的浪漫情感为目的；一幅单纯的浪漫色彩训练，在16个小方格构成的画面内完成；另一幅要求设计符合浪漫感觉的色彩主题，可以完全按照自己对浪漫色彩的理解与感受，完成个性化的浪漫色彩表现创作；调色水分控制

得当,画面干净整洁。

② 工具材料:画板、水粉纸、纸胶带、洗笔筒、水、毛巾、铅笔、小刀、橡皮、圆规、三角板、水粉颜色、调色盒、白云笔、叶筋笔(衣纹笔)、直线笔。

③ 实践步骤:将水粉纸裱在画板上;构思设计浪漫色彩的纹样,用铅笔、圆规和三角尺在裱好的水粉纸上工整画出浪漫色彩的铅笔稿;用白云笔、叶筋笔、水粉颜料等工具材料完成浪漫色彩的描绘;将绘制完成的浪漫色彩作品,裁剪成16cm×16cm见方进行装裱。

④ 画面尺寸:16cm×16cm。

⑤ 作业数量:共两幅,浪漫色彩训练一幅,浪漫色彩创作一幅。

⑥ 在完成以上手绘训练任务的前提下,用计算机完成一幅以浪漫为表现主题构成的数字艺术作品。

图例作品如图2-6-13~图2-6-15所示。

图2-6-13 浪漫色彩训练

图2-6-14 浪漫色彩训练/王悦明

图2-6-15 浪漫色彩创作/王悦明

任务6　时尚色彩表现

学习目标

理解时尚的含义,通过观察时尚的特点,了解时尚色彩的构成规律,通过时尚色彩的表现训练与创作实践掌握时尚色彩创作应用方法。

导入知识

1. 时尚的含义

时尚(fashion)从字面理解,时:时间,尚:崇尚,就是在一定的时间里人们崇尚的生活方式,是当时的风尚。

时尚包罗万象,从衣着打扮、饮食、行为、居住、甚至情感表达与精神生活,时尚带给人的是一种愉悦的心情和优雅的感受,能体现不凡的生活品位。追求时尚为的是让精神生活与物质生活更加美好。不同时间、不同国度、不同地域、不同人群会有不同的时尚,对时尚色彩的把握是色彩商业化应用的基本能力。

通过对时尚的色彩表现训练,把握时尚色彩构成方法,进一步理解时尚及与时尚相近情感色彩的特点与应用范围,可以提高对色彩主题创作的表现能力,为色彩设计的实践应用积累经验。

2. 时尚色彩的表现方法

时尚色彩的表现与创作者对时尚的理解程度和认知能力紧密相关,因此要想能够真正驾驭色彩,让色彩为己所用,除了学习掌握色彩本身的知识能力之外,还得在色彩之外下功夫。多读书拓宽知识结构、多观察世界、多体验生活、多思考生命,提高综合素质。只有具备了把握时尚的能力,才能在时尚色彩的表现上更加准确,更加具有内涵。

时尚的色彩是没有具体的色彩配置方法的,它需要根据不同的时尚确定色彩的不同表现方法(图2-6-16)。

任务实践与要求

① 表现要求:完成一篇200字对时尚认识的短文,起稿要考虑时尚色彩的特点,了解本年度国际商业流行色,以准确表达色彩的时尚情感为目的;一幅单纯的时尚色彩训练,在16个小方格构成的画面内,把国际流行色和自己对时尚的认识结合起来完成时尚色彩的抽象概括;另一幅要求时尚色彩主题创作,完全按照自己对时尚的理解与把握进行色彩创作,用色彩传递时尚的感觉、时尚的信息、时尚的理念;调色水分控制得当,画面干净整洁。

② 工具材料:画板、水粉纸、纸胶带、洗笔筒、水、毛巾、铅笔、小刀、橡皮、圆规、三角板、水粉颜色、调色盒、白云笔、叶筋笔(衣纹笔)、直线笔。

③ 实践步骤:将水粉纸裱在画板上;认识时尚,分析国际流行色,完成200字短文;针对自己选定的时尚,构思设计色彩表现纹样,用铅笔、圆规和三角尺在裱好的水粉纸上工整画出时尚色彩的铅笔稿;用白云笔、叶筋笔、水粉颜料等工具材料完成时尚色彩的描绘;将绘制完成的时尚色彩作品,裁剪成16cm×16cm见方进行装裱。

④ 画面尺寸:16cm×16cm。

⑤ 作业数量:共两幅,时尚色彩训练一幅,时尚色彩创作一幅。

⑥ 在完成以上手绘训练任务的前提下,用计算机完成一幅以时尚为表现主题的构成的数字艺术作品。

图例作品如图2-6-17、图2-6-18所示。

图2-6-16
时尚的色彩在设计中的应用/董欢

图2-6-17
时尚色彩

图2-6-18
时尚色彩表现

任务7　高雅色彩表现

学习目标

理解高雅的含义，了解高雅色彩的构成规律，通过高雅色彩的表现训练与创作实践掌握高雅色彩创作应用方法。

导入知识

1. 高雅的含义

高雅按字面意义是高尚、高贵、典雅、淡雅。指人的言谈、举止不粗俗，高雅是一种生活状态，也是一种生活品质，与高雅相对应的是庸俗、粗俗。对高雅的认识和理解与个人的成长经历、知识储备、生活环境、人生阅历密切相关，不同生活经历的人对高雅的表达自然也会有所区别，包括对高雅色彩的认识与表达。

通过对高雅的色彩表现训练，把握高雅色彩构成方法，进一步理解高雅及与高雅相近情感色彩的特点与应用范围，可以提高对色彩主题创作的表现能力，为色彩设计的实践应用积累经验。

2. 高雅色彩的表现方法

高雅体现出的高品位的格调。首先，要发现生活中的高雅，对现实的高雅进行观察分析，提炼出高雅的特点，找出高雅色彩的共性，并把它表达出来。

高雅色彩的表现主要与色彩的纯度、明度相关，兼顾色相。高雅的色彩纯度偏低、明度偏高就是构成高雅色彩组合的基本配色方法。在此基础上，色相构成的差距不能太大，色相不能太多。在中间色到深色的广泛色彩区域内，加入黑色与灰色的色彩组合也是高雅色彩的构成方法。对高雅及意义相关词语的色彩表现，是非常重要的色彩能力，是色彩实践应用的基本功。

任务实践与要求

① 表现要求：完成一篇200字对高雅认识的短文，起稿要考虑高雅色彩的特点，以准确表达色彩的高雅情感为目的；一幅单纯的高雅色彩训练，在16个小方格构成的画面内，按高雅色彩的表现共性完成；另一幅要求设计符合高雅感觉的色彩主题，可以完全按照自己对高雅色彩的理解与感受完成个性化的高雅色彩表现的创作；调色水分控制得当，画面干净整洁。

② 工具材料：画板、水粉纸、纸胶带、洗笔筒、水、毛巾、铅笔、小刀、橡皮、圆规、三角板、水粉颜色、调色盒、白云笔、叶筋笔（衣纹笔）、直线笔。

③ 实践步骤：将水粉纸裱在画板上；观察、分析生活中的高雅，完成200字对高雅认识的短文；构思设计高雅色彩表现纹样，用铅笔、圆规和三角尺在裱好的水粉纸上工整画出高雅色彩的铅笔稿；用白云笔、叶筋笔、水粉颜料等工具材料完成高雅色彩的描绘；将绘制完成的高雅色彩作品，裁剪成16cm×16cm见方进行装裱。

④ 画面尺寸：16cm×16cm。

⑤ 作业数量：共两幅，高雅色彩训练一幅，高雅色彩创作一幅。

⑥ 在完成以上手绘训练任务的前提下，用计算机完成一幅以高雅为表现主题构成的数字艺术作品。图例作品图2-6-19、图2-6-20所示。

图2-6-19
高雅色彩

图2-6-20
高雅色彩表现

任务8　庄重色彩表现

学习目标

理解庄重的内涵，了解庄重色彩的构成规律，通过庄重色彩的表现训练与创作实践掌握庄重色彩创作应用方法。

导入知识

1. 庄重的含义

庄重指风度、仪表、举止或谈吐不随便，不轻浮。庄重可以外延为一种感觉，一种对任何事物的感觉，庄重和人的综合素质密切相关，不论是庄重行为本身还是对庄重的观察、理解和认识都需要具备一定的修养。

通过对庄重的色彩表现训练，把握庄重色彩构成方法，进一步理解庄重及与庄重相近情感色彩的特点与应用范围，可以提高对色彩主题创作的表现能力，为色彩设计的实践应用积累经验。

2. 庄重色彩的表现方法

庄重的色彩沉稳、厚重、正式。不同教育背景与不同生活环境的人对庄重会有不同的理解与感受，我们首先要把自己对庄重的感受理解进行整理提炼，找出庄重色彩的共性，在此基础上，我们可以按照自己对庄重的色彩认识，进行个性化的视觉表现。庄重色彩的表现也是与色彩的三要素——纯度、明度与色相紧密相关。明度较低、纯度较低、色相差距小是庄重色彩的主要构成方法。

任务实践与要求

① 表现要求：完成一篇300字对庄重认识的短文并分析庄重与高雅的异同，起稿要考虑庄重色彩的特点，以准确表达色彩的庄重情感为目的；一幅单纯的庄重色彩训练，在16个小方格构成的画面内，按庄重色彩的表现共性完成；另一幅要求设计符合庄重感觉的色彩主题，可以完全按照自己对庄重色彩的理解与感受，完成个性化的庄重色彩表现的创作；调色水分控制得当，画面干净整洁。

图2-6-21 庄重色彩

图2-6-22 庄重色彩表现

② 工具材料：画板、水粉纸、纸胶带、洗笔筒、水、毛巾、铅笔、小刀、橡皮、圆规、三角板、水粉颜色、调色盒、白云笔、叶筋笔（衣纹笔）、直线笔。

③ 实践步骤：将水粉纸裱在画板上；观察、分析生活中哪些言行举止是庄重，以及庄重和高雅的区别，完成300字对庄重认识的短文；构思设计庄重色彩表现纹样，用铅笔、圆规和三角尺在裱好的水粉纸上工整画出庄重色彩的铅笔稿；用白云笔、叶筋笔、水粉颜料等工具材料完成庄重色彩的描绘；将绘制完成的庄重色彩作品，裁剪成16cm×16cm见方进行装裱。

④ 画面尺寸：16cm×16cm。

⑤ 作业数量：共两幅，庄重色彩训练一幅，庄重色彩创作一幅。

⑥ 在完成以上手绘训练任务的前提下，用计算机完成一幅以庄重为表现主题的构成的数字艺术作品。

图例作品如图2-6-21、图2-6-22所示。

任务9　色彩的主题创意表现

学习目标

整合色彩学的基础知识、创意思想和审美能力，通过色彩的主题创意表现训练与创作实践，掌握色彩创作应用方法。

导入知识

色彩的主题创意表现就是色彩的创作，是色彩学基础知识学习的成果的一个总结，是运用之前所学的色彩知识与表现技能完成一幅色彩主题创作，也可以说是忘掉以前所学的色彩知识，自我发挥的一次创作。学习色彩学的目的是让色彩常识为我所用，让色彩学知识转化成自身的能力，与身体融为一体，而不再受各种色彩规律与配色方法的束缚。

创作的意思是创造作品，原指文艺作品的创造过程。文艺作品有自身的构成要素，如内容与形式、题材与主题、风格与意境等，色彩创作就是创造色彩设计作品，色彩创作也是由一些基本构成要素组成、需要按一定的创作方法去设计实践完成。如色彩主题、色彩的创意与表现、色彩的线条与形状、色彩构成与布局。创作要先分析主题理解主题，进行构思创意，设计色彩元素，起稿布局，最后完成创作绘制（图2-6-23）。

我们这次的色彩创作目的非常明确，不是为了创造一个非常优秀的艺术作品，是要整合色彩学的

图2-6-23
大学生原创电影节海报设计/韩鹏

图2-6-24
色彩的主题创意表现构成设计作品展

基础知识,提升色彩设计能力,因此,重点是如何用色彩准确而有创意的表现主题,既要注重色彩点、线、面的应用,又要避免进入过于繁复的图案设计干扰主题色彩表现(图2-6-24)。

色彩知识拓展:色彩设计

设计是一种综合性的创造活动,是人们从事创造性活动之前的设想与计划,是想象力、创造力和实际活动的契合,是依据事物的发展规律,理出明晰的思路,制定合理的形式方法,通过设计达到最合理有效的方案。

色彩设计就是为满足人们生活中对色彩应用的实际需要,在进行色彩应用之前,寻求最佳色彩实施方案所从事的活动。色彩设计是艺术设计与当代工业设计的重要组成部分。

1. 色彩设计的作用

色彩设计包括许多方面,有个人形象色彩设计、企业形象色彩设计、食品形象色彩设计、工业产品色彩设计、产品包装色彩设计等,目前中国出现了一个专门为个人提供色彩服务的时尚行业"个人色彩指导",说明色彩在日常生活中的作用被越来越多的人所关注。

以商业色彩设计为例,色彩设计能够塑造企业的形象,扩大品牌的知名度,更好地推广产品,为企业文化注入活力。现代设计的理念是功能决定形式,产品造型越来越简洁,装饰性的设计逐渐减少,材料与色彩在设计中的作用被加大。科学化、系统化的色彩设计成为当代企业形象、产品形象、营销企划、广告宣传的重要工具。

2. 色彩设计的程序

不论是哪一方面的色彩设计,基本设计过程是一致的,包括:前期调研收集资料;分析资料,明确色彩定位,提出设计表现主题;色彩设计与制作;色彩设计成果检验;色彩设计成果推广;色彩设计成果管理。下面还是以商业色彩设计为例,把色彩设计的程序简单地列举出来。

① 市场调研,包括收集相关资料、实际情况分析、竞争情况分析、市场需求分析、受众目标分析、色彩设计启动应用时间段分析。

② 表现设计概念,根据市场调研分析设定色彩表现概念,设定整体方案,包括营销理念、环境概念、时尚趋势、产品形象定位。

③ 色彩形象设计，根据设计概念进行色彩的应用设计。

④ 效果测试，根据设计的色彩样本进行心理性、生理性、物理性测试，确定色彩设计是否符合设计概念的形象表达。

⑤ 色彩管理，制作标准的色彩样本，确立共同遵循的色彩管理系统。

⑥ 监督检查色彩设计的实施情况，保证标准化的色彩设计得以全面执行。中央美术学院的设计孤品成果见图2-6-25。

图2-6-25
中央美术学院美术馆外的户外展览海报

任务实践与要求

表现内容一：自画像

根据自己的性格、爱好、生活习惯等对自我进行认识、定位；用高度概括的词语完成一篇100字左右的自我定位短文；根据自我定位，选择色彩、形式；运用色彩的感觉、象征与表现等方法，完成一幅个性化的自画像创意色彩构成创作。避免将该色彩创作画成写实性的色彩写生，要充分发挥色彩本身的抽象表现能力，结合自我剖析与定位，选择相应的色彩与图形组合表现（图2-6-26）。

表现内容二：年

完成一篇年的来历与过年的感觉的小短文，字数不限，用色彩把自己对年的感觉提取出来，根据自己对年的理解与感受，用色彩和相适应的图形营造年的气氛，完成一幅年的主题色彩创作（图2-6-27）。

表现内容三：青春

完成一篇对青春的理解与认识的小短文，字数不限，然后用色彩和与青春主题相适应的视觉构成要素表达自己对青春的态度（图2-6-28）。

表现内容四：海报

完成一幅实用性的海报，可以是校园海报，如校园运动会、学术讲座、摄影大赛等主题，也可以是为自己喜欢的产品做海报，以色彩和图形的表现为主，文字表现为辅，绘制完成后，以手绘版为原型，用设计软件完成电子版的再创作设计，充分发挥设计软件的各项专业功能，整合之前所学的构成设计的理论与技能，完成电子界面的海报设计（图2-6-29）。

表现内容五：公益广告

完成一幅和当代人类生活息息相关的主题公益广告创作。如环保、健康、和平、爱等主题，根据自己对生命的认知，选择自己感受深刻的主题，以色彩表现为主，融入其它视觉构成表现要素，完成公益广告的创作绘制（图2-6-30）。

表现内容六：绿色未来

完成一篇300字左右的主题创意表现说明。绿色未来是一个充满秒想象空间的创作主题，绿色是一种象征，每个人可以有不同的理解，通常绿色是环保、和平、自然生命的象征，国际上有著名的绿色和平组织。未来是未知的将来，是充满幻想、可以尽情想象创意的彩色世界（图2-6-31）。

我们完全可以打破以前关于绿色和未来创意的固有束缚，用自己的心去解读、去创意、去表现，重要的是要有自己独到的创作思想和表现创意的色彩构成方案。

色与形是不可分割的整体，在色彩整合创作实践中，色彩的形状也起着非常重要的作用，形状本身、形状之间的构成关系都要精心布局，与色彩一起整体设计。

形式美的基本法则适用所有的视觉艺术，对称与均衡、节奏与韵律、对比与调和、比例与秩序等都是对生活中美的形式进行概括、提炼总结出来的，在色彩的创作应用中同样具有指导意义。在《绿色未来》主题创意表现中，在色彩创意表现的同时要充分发挥形式美法则的表现力量，为色彩创意主题服务（图2-6-32、图2-6-33）。

图2-6-26
自画像/陈红杰

图2-6-27
年/陈思宏

图2-6-28
青春/李晓彤

图2-6-29
趣味运动会/霍园园

图2-6-30　公益广告/蒋兴娟

图2-6-31　《流浪地球》中国科幻电影剧照

图2-6-32
绿色未来/孙慧婷

图2-6-33
绿色未来/卜亚蒙

第二单元　色彩构成

在考虑主题色彩创意表现基础上,同时要考虑色彩的形状和形式美法则的运用,整合之前所学的综合知识与能力。

① 工具材料:画板、水粉纸、纸胶带、洗笔筒、水、毛巾、铅笔、小刀、橡皮、圆规、三角板、水粉颜色、调色盒、白云笔、叶筋笔(衣纹笔)、直线笔。

② 实践步骤:将水粉纸裱在画板上;构思设计主题创意色彩表现纹样;完成相应主题表现的短文与色彩创意表现的说明;用铅笔、圆规和三角尺在裱好的水粉纸上工整画出主题色彩创意的铅笔稿;用白云笔、叶筋笔、水粉颜料等工具材料完成主题色彩创意表现的描绘;将绘制完成的色彩创作进行裁剪和装裱。

③ 创作尺寸:38cm×38cm或38cm×48cm。

④ 作品数量:手绘作品共六幅,自画像一幅、年一幅、青春一幅、海报一幅、公益广告一幅、绿色未来一幅。

⑤ 计算机辅助设计数字艺术作品一幅,在完成以上手绘训练任务的前提下,从中选择一个自己最喜欢的作品,用计算机重新设计,充分发挥计算机设计软件的优势,对手绘作品创意与设计进行修改完善,完成一幅整合之前所学的所有构成设计知识技能的,相对完整以实际应用为标准的数字艺术作品。

图例作品如图2-6-34～图2-6-53所示。

图2-6-34
自画像/张晓玲

图2-6-35
年/李晓彤

图2-6-36
海报/卜亚蒙

图2-6-37
公益广告/邢宝月

图2-6-38
绿色未来/蒋兴媚

图2-6-39
公益讲座海报——杨德昌的电影世界

图2-6-40
公益讲座海报——无界

图2-6-41
中银慧投海报/董欢

图2-6-42
自画像/马梦楠

图2-6-43
自画像/段静

图2-6-44
自画像/于漫

图2-6-45
构成设计的综合应用——房地产广告/王凯

图2-6-46
《印迹》——大黑山首届影像艺术展海报

图2-6-47
构成设计的综合应用——车位广告
王凯

图2-6-48
海报设计/韩鹏

图2-6-49
公益讲座海报

图2-6-50
构成设计的综合应用——
房地产广告/王凯

图2-6-51
构成设计的综合应用——
房地产广告/王凯

图2-6-52
失语者大学生原创
电影海报/韩鹏

图2-6-53
构成设计的综合应用——
同学会海报/王凯

复习与测试

1. 如何完成色彩主题创作？
2. 什么是色彩设计？色彩设计的有哪些流程？
3. 用所学的色彩知识为同学或家人设计一个个人形象整体色彩方案。

第二单元　色彩构成

第三单元
立体构成

立体构成是指在三维空间中将立体造型要素（点、线、面、体、色、质）按照一定的原则（结构、力学、审美）组合成新的立体形态。

立体构成是艺术设计基础之一，学习立体构成就是为了培养人的空间想象能力和意识，研究和探讨在三维空间中如何用立体造型要素和语言，按照形式美的原理创造出富有个性和审美价值的立体空间形态。

图3-1-1 多维立体观念的建立——于振立大黑山艺术工作室（废弃物建造局部）

项目一　立体构成的观念

立体构成的观念

三维空间观念的建立是学习立体构成的关键，人们生活在各种三维的形态环境中，从日常使用的各种物品到所居住的环境，乃至人类自身和整个宇宙，无一不是三维形态，因此与二维空间相比，三维空间与人更加息息相关。人们虽然生活在三维形态中。但常常习惯于从平面的角度去思考、在平面上表现造型，无形中具有平面的造型观念和意识。因此，从平面到立体，从二维到三维必须要有立体的空间意识和观念，掌握三维造型的基本原理和知识。

立体构成是对立体形态和其存在的空间之间的关系进行研究和探讨的过程。人类生存于多维的立体世界中，为了生活得更好，人类在不断地改造、创建理想的空间与空间里的形态（图3-1-1）。

立体构成中形态与形状有着本质的区别，物体中的某个形状仅是形态的无数面相中的一个面相的外廓，而形态是由无数形状构成的一个综合体。要创造一个立体构成的作品需要从不同的方向、角度、距离进行观察与设计，以达到整体形态的设计理想，创造更加合理与完美的立体构成形态（图3-1-2）。

图3-1-2
从平面到立体

第三单元　立体构成

任务1　从平面到立体

教学目标

了解从平面到立体的构成过程与方法，通过从平面到立体的构成基本训练，培养立体空间意识和立体构成的实践能力。

导入知识

立体构成是由二维平面形象进入三维立体空间的构成表现，它们都是艺术设计基础训练，引导了解视觉造型观念，学习视觉表现语言，训练抽象构成技能，培养审美和构成设计能力；平面形态靠轮廓线来认知、描绘和创造，而立体形态则没有固定不变的轮廓线，是靠体量来把握认知。立体形态构思，首先要考虑空间感和体量感，这种空间体量感则是形体内部力量运动变化的表现，就是形态的

图3-1-3
立体多维生物形态——蜂巢/任日作品

图3-1-4
第三国际纪念塔/塔特琳

本质，具有物理和心理方面上的因素。立体构成是三维度的实体形态与空间形态的构成。结构上要符合力学的要求，材料也影响和丰富形式语言的表达。立体是用厚度来塑造形态，它是制作出来的。同时，立体构成离不开材料、工艺、力学、美学，是艺术与科学相结合的体现（图3-1-3、图3-1-4）。

立体构成的方法：确立主题，选择立体构成材料，按照主题表现要求、视觉审美效果、力学原理进行设计组合，进行立体构成的创造设计。在具体实施过程中通过立体构成要素点、线、面、体的移动、旋转、摆动、扩大及扭曲、弯曲、切割、展开、折叠、穿透、膨胀、混合等方法完成构成作品。以纸盒设计为例，经过在纸板上直线开口折曲、切面折叠组合、切割镂空加工及穿插弧线、拼贴等可以设计出造型丰富、生动的个性纸盒。

任务实践与要求

① 表现要求：建立立体空间观念，体会从二维平面到三维立体的空间变化过程和立体空间形态的特点，将平面构成要素运用到立体物的表现上。

② 工具材料：普通A4纸，专业折纸（折制玫瑰花）、铅笔、废弃的立体物（酒瓶、饮料瓶、易拉罐）水粉颜料、毛笔、调色盒、洗笔桶。

③ 实践步骤：

实践步骤（一）

a.将平面的A4纸加工成立体形态，只要能够将平面的纸张，变为三维立体的形态，可以尝试各种实现方法。

b. 重新选用一张平整的A4纸，横幅构图，用铅笔在上面画出自己喜欢的图案，然后把图案朝外，将纸卷成圆筒，观看图案效果。就会发现图案交接处不连贯、不整体，视觉效果不如平面效果。

c. 再重新选用一张平整的A4纸，横幅构图，根据前一幅作品卷成立体形态后，图案出现的不连贯、不整体的问题，以立体形态为视觉创作依据，重新修改绘制图案，创作一幅，可以在立体形态下视觉 连贯、整体的图案。

实践步骤(二)

a. 选择一个废弃的立体物，如酒瓶、饮料瓶、易拉罐等。

b. 首先用旧报纸和胶水将立体物表面全部无缝粘满。

c. 然后以粘好旧报纸的立体物为创作载体，以立体三维的视角结合平面构成、立体构成的知识技能完成立体物表面的立体全方位构成设计绘制。

④ 作品数量：通过从二维平面到三维立体的空间变化的创作实践，根据个人对立体观念的把握情况自行设定作品数量，还可以根据自己的兴趣用专业折纸折制玫瑰花等立体形态的物体，进一步加深对二维平面到三维立体转换的理解；废弃的立体物表面重新构成设计一个。

图例作品如图3-1-5～图3-1-8所示。

图3-1-5
从平面到立体——废弃的立体物重新构成设计

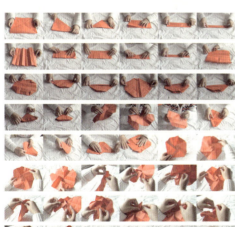

图3-1-6
从平面到立体
毕加索作品

图3-1-7
物（毛皮午餐）
梅雷茨·奥本海姆

图3-1-8
从平面到立体——玫瑰花的折制方法与过程/董欢

任务2　神秘的盒子设计与制作

教学目的

通过六面体盒子的设计与制作，进一步强化从二维到三维的立体空间意识，培养制作三维立体形态的动手能力，同时，把平面构成、色彩构成的知识和广告学知识及创作意识融入立体构成作业制作过程中，提高整合之前所学的知识技能的综合能力。

导入知识

立体构成与包装设计的关系：商品包装设计对于商品的推广起到了积极的推动作用，包装盒的造型设计是由被包装的产品的性质、形状和重量来决定的。在包装的造型结构设计中，立体构成的原理是一种设计手段。

纸盒是一个常见的商品包装立体的造型，六面体是最常用的包装盒之一，它的成型过程是由六个面的移动、堆积、折叠、包围而成。目前市场上的许多产品，如酒类、食品、家电等大多采用六面体方盒包装。六面体的设计与制作具有较高的实用价值（图3-1-9）。

确立神秘的盒子主题创意，根据主题创意确立方盒的各边的比例关系，绘制设计草图，选择确立神秘的盒子的构成材料，在制作方盒的纸板背面绘制六面体设计图，根据图纸完成方盒制作，接下来，按照主题创意表现要求、视觉审美要求，整合平面构成、色彩构成、立体构成和广告学等知识技能，发掘创造潜能，进行神秘的盒子主题创造设计。

任务实践与要求

① 表现要求：首先保证设计制作出一个规范、整齐、可开启的六面体方盒。在此基础上，再进行主题创意的深入细致的设计、加工与制作。要充分发挥创造潜能、整合以前所学知识技能，突出神秘的主题，创造出一个超出常规具有神秘内涵的方盒。

② 工具材料：白板纸，铅笔，圆规，三角板，美工刀，胶水及个人创意所需材料。

③ 实践步骤：设定神秘的盒子主题创意，完成设计草图；在设计草图的同时要充分考虑"神秘"的表现，方盒的大小、长宽高的比例要根据"神秘"的表现需要设计；在纸板背面绘制神秘的盒子设计图，根据图纸完成方盒制作；按照主题创意表现要求，进行神秘的盒子主题创意的整体创造设计与制作。

④ 作品数量：一个。

图例作品如图3-1-10所示。

图3-1-9
神秘的盒子

图3-1-10
神秘的盒子
学生作品

任务3　复杂多面体的设计与制作

教学目的

通过复杂多面体的设计与制作，进一步强化从二维到三维的立体空间意识，培养制作三维立体形态的动手能力，同时，把平面构成、色彩构成的知识和广告学知识及创作意识融入立体构成作业制作过程中，提高整合之前所学的知识技能的综合能力。

导入知识

多面体与包装设计的关系：为了突出产品的特点与个性，不少产品包装也经常采用超出六面的多面体设计。多面体各面可以由重复的形组成也可以由不相同的形组合而成，组合的面越多，越接近于球体（图3-1-11、图3-1-12）。在针对商品的功能、特性基础上，充分发挥多面体的成型特点，巧妙地运用个性化的形体语言来突出产品的特点与美感，促进产品的推广与销售。

复杂多面体的构成方法：确立多面体的面数创作主题，选择多面体制作材料，绘制设计草图、设计图、完成多面体的设计与制作，按照主题表现要求、视觉审美需求，对多面体进行整体创意设计与制作。

任务实践与要求

① 表现要求：首先保证设计制作出一个规范、整齐的多面体；在此基础上，再进行主题创意的深入细致地设计、加工与制作；在此过程中要充分考虑多面体的三维立体的特点，作品完成后要保证可从不同方向和角度观看都具有整体性；要充分发挥创造潜能、整合以前所学知识技能，突出创作的主题，创造出一个具有视觉冲击力、主题鲜明的多面体。

② 工具材料：白板纸，铅笔，圆规，三角板，美工刀，胶水及个人创意所需材料，如果通过绘制完成主题表现，就需要水粉颜料、毛笔、调色盒、洗笔桶。

③ 实践步骤：设定多面体的面数与创作主题，完成设计草图；在纸板背面绘制多面体设计图，根据图纸完成多面体制作；按照创作主题要求，完成多面体主题创意的整体创意设计与制作。

④ 作品数量：一个（图3-1-13）。

图3-1-11
多维立体观念的建立

图3-1-12
多维立体构成/庞欣

图3-1-13
多面体设计制作

图3-2-1
立体构成的创造应用-中国大连大黑山于振立工作室

项目二　立体构成的创造应用

立体构成的创造应用

学习构成的目的最终还是为了实际的应用，立体构成也是如此。在三维立体观念建立起来之后，如何把整体的三维立体观念应用到现实的设计中和日常的生活里是我们在本项目中要解决的问题和构成实践的内容（图3-2-1）。

任务1　为自己的学校创意设计与制作新大门模型

教学目的

通过对学校具有功能性和标志性的大门进行创意改造设计与模型制作，把三维的立体空间意识应用到现实中的立体构成设计上，提高制作三维立体形态的动手能力，把创意设计能力和三维立体形态的动手制作能力紧密地结合起来，提高、整合之前所学的知识技能的综合能力。

图3-2-2
立体智能传动系统装置(2018)/王和

图3-2-3
立体多维空间观念的建立

导入知识

立体构成的设计应用,是在已经建立起三维立体构成观念的基础上构成实践,也是整合以前所学的专业知识技能的构成实践。为自己熟悉的学校标志性建筑校门,重新设计制作立体模型,需要深入现场观察体会建筑与空间、人与建筑和环境的关系,在创意设计过程中要兼顾学校大门的功能性和标志性。在此基础上,还要融入自己的主观创造意识和审美情怀,对现有建筑进行创意设计改造,在符合立体三维构造的前提下,可以尽情创意,只需考虑现有制作材料的实施性,不用考虑建筑的实际可实施性,最大限度地发挥自己的创造潜能(图3-2-2、图3-2-3)。

学校标志性建筑大门模型的构成设计与制作方法:选择确立自己要创意改造设计的学校大门原型。深入观察、体悟原校门的特点,确定创意改造的主题,根据创意主题的表现需求,和立体模型的可实施性原则选择构成材料,绘制设计草图、设计图,完成学校大门创意改造模型的设计与制作。

任务实践与要求

① 表现要求:首先保证设计制作出一个三维立体的构成形态,同时要把主题创意表现到位;制作工艺考究,形体转折、不同材料的组接细致、合理、美观,要充分发挥创造潜能,整合以前所学知识技能,突出创作的主题,创造出一个具有视觉冲击力、主题鲜明的学校大门模型。

② 工具材料:根据学校标志性大门模型的主题创意要求,选择相应的构成材料与制作工具。

③ 实践步骤:确定校门原型和创意改造的主题,完成设计草图与设计制作图;选择校门模型制作材料,完成模型制作前期准备工作;按照学校大门的创意改造主题要求,完成校门立体模型的整体设计与制作。

④ 作品数量:学校标志性大门设计改造立体模型一个。

图例作品如图3-2-4所示。

图3-2-4 学校标志性大门设计改造/学生作品

第三单元 立体构成

任务2　为自己喜欢的产品设计立体包装与视觉传达

教学目的

通过为自己喜欢的产品设计立体包装与视觉传达创意，把平面构成、色彩构成、立体构成的知识与技能整合应用到现实中的包装构成设计里，提高综合运用构成知识与技能进行设计应用实践的能力。

导入知识

平面构成、色彩构成、立体构成都是艺术设计的基础，把不同的构成要素按照整体的构成规律整合在同一设计主题中，可以充分发挥构成要素的综合作用。在本次任务中，需要把构成创意设计能力和自己喜欢产品的包装视觉传设计结合起来，以实用性和艺术性结合为创意设计的出发点，整合点、线、面、色、体以及材料等构成要素，完成自己喜欢产品的包装视觉艺术传达构成设计（图3-2-5）。

设计与制作方法：首先，选择一个自己喜欢的产品，日常生活用品、饮料、食品、玩具、电子产品，包括现实不存在的幻想产品皆可，对产品的性能、特点、受众人群进行分析调研，立体包装设计以实用、方便为基础前提，包装的视觉传达设计以准确传递产品信息，突出产品特色为前提，整合构成设计课程所学的设计方法与技能，设计具有艺术特色的产品整体包装与视觉传达设计。根据整体的表现需求，选择构成材料，绘制设计草图、设计图，完成自己喜欢产品的整体包装视觉传达综合构成的设计与制作。

任务实践与要求

① 表现要求：选择自己喜欢的产品，完成产品的调研定位、创意构思、设计包装方案、选择材料，完成图纸设计，最后设计制作完成产品的整体包装。要充分考虑包装多角度的观看效果；制作工艺考究，形体转折、不同材料的组接细致、合理、美观；要充分发挥创造潜能、整合以前所学知识技能，突出产品的特点，创造出一个具有实用性与艺术性完美结合的包装设计作品。

② 工具材料：根据所选产品的性质、形状及其它特性，选择具有可实施性的包装材料和设计制作工具与工艺。

③ 实践步骤：选择产品、对产品定位、根据产品定位进行包装设计的创意构思、选择材料与制作工艺，完成最后成品的制作。

④ 作品数量：产品包装设计一个（一组）。

图例作品如图3-2-6所示。

图3-2-5
包装设计——礼品茶
张天一

图3-2-6
干果包装设计——撩梅记
舒剑锋

项目三　构成设计拓展创作实践

构成设计拓展创作实践

任务1　自我头饰面具设计与制作

教学目的

通过为自己设计头饰与面具，把平面构成、色彩构成、立体构成的知识与技能整合应用到一个具体项目的创意设计与制作过程中，提高综合运用构成知识与技能进行设计实践的能力。

导入知识

设计的最终目标是为了更好地满足人们的实用与精神的需要，为自己设计头饰面具，首先要对自我进行一个定位，静下心来思考一下高更在作品中提出的问题：我是谁？我从哪里来？我又要到哪里去？有了答案后，就可以开始构思自己的头饰与面具作品创意与设计了，在本次任务中，需要把构成创意设计能力和自己的性格与生活结合起来，以自身为主题创意的出发点，整合点、线、面、色、体以及材料等构成要素，完成综合构成设计（图3-3-1、图3-3-2）。

综合构成的设计与制作方法：静思反观自我，完成自我的定位梳理；以自我定位为头饰与面具的创意基础，确立总体的创意表现主题；根据主题创意设计可实施性的实践方案。选择头饰与面具的构成材料、完成设计草图、实施设计图；根据设计图，完成自己头饰与面具的设计与制作。

任务实践与要求

① 表现要求：根据自身的性格特点、兴趣爱好，设计头饰的风格与面具的样式，避免把头饰设计成只能单项观看，要充分考虑头饰的前后左右，还有仰视和俯视的多维观看效果；制作工艺考究，形体转折、不同材料的组接细致、合理、美观；要充分发挥创造潜能，整合以前所学知识技能，突出创作的主题，创造出一个具有视觉冲击力、主题鲜明、能够充分表达自己的精神面貌、性格特点或兴趣爱好的综合构成作品。

图3-3-1
中国京剧脸谱面具

图3-3-2
综合构成作品设计/蒋兴媚

第三单元　立体构成

② 工具材料：根据综合构成的主题创意要求，选择相应的构成材料与制作工具。

③ 实践步骤：根据自我分析确定头饰与面具构成的主题创意，完成设计草图与设计制作图；选择头饰与面具的制作材料，完成综合构成的前期准备工作；按照综合构成的主题创意要求，完成头饰与面具的整体设计与制作。

④ 作品数量：为自己设计三维立体头饰和面具一组。

图例作品如图3-3-3所示。

图3-3-3
中国非物质文化遗产傩戏面具

任务2　行为构成创作实践

　　行为构成概述：行为是生命的一种本能，为了生存动物和人都会以某种行为方式与存在的环境相适应。人类所有带有意识的行为都是为了增进自身的快乐和满足感。马斯洛将人类的行为需求分为五个层次：生理需求、安全需求、社会需求、尊重需求和自我实现需求，人类的行为就是内在需求的外在体现。

　　人类的行为是由精神和肉体共同构成的生命特征。没有灵魂的肉体和没有躯体的灵魂都是没有生命的，两者不可分离。构成人类行为要素的精神也包含先天性格与后天知识两大要素。性格是先天赋予的行为本能：包括欲望、情感、智力和体能等方面；知识是后天通过学习所获得的行为依据：包括信仰、传统、科学、文化和道德。每个人的精神都会有差异，因为每个人先天遗传基因与后天生存学习环境都不会完全一样。因此每一个人都有自己的个性行为特征。一个通过后天刻苦学习拥有丰富知识的人，完全可以克服许多性格上的弱点，让自己的行为在理性的光辉指引下战胜性格的懦弱与负面的影响。

　　行为又是信息传递的符号语言。对于现代人类来说，其他人的存在至关重要。我们可以问一下自己，维系生命、构成生活的物质、环境与精神，哪一项是由个人独自提供完成的呢？回答是没有。无论是衣食住行，还是精神需求，都不可能不借助任何外力而得到满足。人与人之间、人与环境之间的互动关系是不可回避的。人类的行为作为一种信息传递的符号语言对于人与人之间的交流与沟通、有效处理人与特定环境的协调关系都有着不可替代的作用。行为语言可以借助多种表达方式传递丰富的信息。

　　关于行为学的研究有：动物行为学、人类行为学、消费者行为学、组织行为学、行为设计等，对于

图3-3-4
2020年3月 新冠病毒疫情期一位行走在纽约街头的行为艺术家

图3-3-5
打卡一年行为艺术/谢德庆（1980—1981）

艺术设计专业、广告专业的学生来说消费者行为学和行为设计是应该深入学习研究和实践的内容。通过对消费者行为需求、行为意向的研究与把握，可以设计出满足消费者需求的产品和行为设计。

　　行为艺术简介：以行为本身作为艺术表现语言，以艺术家和受众的身体为艺术媒介，以行为过程作为艺术作品，达到艺术家与受众、艺术家与环境的互动与交流，以表达艺术家的艺术主张和作品内涵。

　　行为艺术把人类的行为本身作为信息传递的符号语言，模糊了艺术与生活的界限，只要你有一个艺术的想法或者有一个艺术的主题要表达，而这个想法和主题可以通过人的行为表现出来，那么你就可以在日常生活环境中实践这个行为（图3-3-4、图3-3-5）。

　　行为艺术拓展了艺术的传统界限，也减少了传统艺术技能对艺术创作的技术上的束缚，为更多的有艺术理想和艺术创作愿望的人提供了实践艺术的可能。在艺术观念的创造构思与实践完成的过程中，行为艺术与传统艺术表现形式是没有本质区别的，行为艺术只是把绘画艺术的画笔、色彩与描绘的空间，转换成了人的身体、观众与生活环境。唯一的区别就是，行为艺术可以让每一个有艺术创作梦想的人，根据自身与环境的实际情况，力所能及地实践自己的艺术理想。

任务实践与要求

　　① 表现要求：根据自身特点与创作主题的要求，以行为过程完成作品的创作实践。要充分发挥想象力、创造潜能、整合以前所学知识技能，突出创作的主题，以行为方式创造出一个具有视觉冲击力、主题鲜明的行为表达作品，或具有互动参与性的行为构成作品。

　　② 行为构成实施环境：校园及适合行为构成实施的场地及环境。

　　③ 实践步骤：每位同学需根据自身的特点、自己对行为构成的理解，策划设计一个完整的行为构成方案，通过同学间、师生间的讨论交流不断完善行为构成方案，待方案论证通过后，实施个人行为构成。各组的行为构成作品与全体同学共同参与的集体行为构成作品都需要具体完整的行为构成策划与实施方案，方案论证通过后方可具体实施。

　　④ 作品数量：个人行为作品一个、小组行为作品一个、班级集体行为构成作品一个，每位同学需参与完成三个行为构成作品。图例作品如图3-3-6～图3-3-13所示。

图3-3-6
"非典型课堂"行为构成/策划: 马尚(2003)
"非典型课堂"是2003年非典时期校园封闭期间的系列户外行为作品,包括QQ面对面(征集校园中文艺、计算机、游戏、体育等各方面的顶级高手在行动现场和前来参与者面对面聊天)、快乐书写(在行动现场准备充足的笔墨纸砚、和参与者交流毛笔在宣纸上书写的快乐的心理体验,引导参与者快乐书写)、潜能开发(在行动现场准备A4纸、彩色铅笔,由策划者简要讲授创造潜能开发与自动书写的基本原理与实践方法,引导参与者进入自动描绘的自我创作实践)等系列主题行动。

图3-3-7
"拼图"——《实践艺术展》之个人互动行为作品/策划: 马尚(2002)
作者先到行动现场拍摄照片做成拼图,展览开幕时,在拼图拍摄场地布置可供观众参照真实场景现场拼图的互动空间。

图3-3-8
"影子"行为构成/策划: 马尚(2000)
行为构成目的: 让每一个参与者,在鉴赏现代艺术的同时,自己亲身去体验和创作当代艺术。
行为构成实施过程: 整体行为构成分两部分,一部分是行为展示,另一部分为艺术课堂。在作为行为展示教室的地面上摆放着三台投影仪,投影仪的光线分别投向没有窗户的三个墙面,每个走进教室的人,影子就被投射到三面墙上。在作为艺术课堂的教室内,播放现代艺术的幻灯片,同时有老师讲解、答疑。

图3-3-9
"行走的展览"行为构成/策划: 马尚(2006)
"行走的展览"是构成设计课综合构成作品设计成果的行动展示,每位同学首先要根据自己的特点和综合构成设计要表达的内容,结合自己能够把控的材料与展示方式完成对自身的整体视觉包装设计与制作,包括与自己的性格特点和整体创作思路吻合的面具和身体部分整体视觉构成设计制作,然后在校园内和校园周边的街道行走展览。

图3-3-10
"勇敢者的游戏"——《实践艺术展》之小组互动行为作品的入口与出口/策划：马尚（2002）

这是由一个创作小组共同完成的作品，该作品利用场地环境中现有的地下通道，和在校园待建荒地割来的荒草搭建的一个神秘草屋构成作品互动空间。进入草屋唯一的入口通道是漆黑的，草屋内是一个喝茶休息的空间，只要敢于通过漆黑的通道进入草屋的参与者，都会得到一杯甜美的饮料，在草屋内休息和《勇敢者的游戏》的作者们聊天。

图3-3-11
"福符"——互动行为构成/马尚（2002，韩国大田）

"符"作为道教文化派生出来的东方民间文化符号，是一个不需要语言就可以和韩国人民交流的媒介。通过这个文化的媒介和互动行为过程，传达对韩国人民的祝福。

材料：笔、墨、纸、砚。

过程：先在宣纸上用特殊方法写出中国民间传统文化中驱病、避邪、保健康、祝幸福的符（肉眼不仔细无法看见）。让现场的观众前来参与，让参与者用毛笔、墨、颜料在事先写好福符的宣纸上自由描绘、书写。事先写好的福符，在参与者自由描绘、书写的过程中逐渐显现出来。为参与者参与完成的福符作品签名，并印上篆刻的印章，然后把作者与参与者共同完成的福符送给参与者。

图3-3-12
"智能手机"集体行为构成作品/策划：马尚（2014）
行为实施地点：大学校园内的办公主楼正门前台阶、食堂门外

图3-3-13
"看"集体行为构成作品/策划：马尚（2015）

第三单元 立体构成

参考文献

[1] 约翰内斯·伊顿著. 色彩艺术. 杜定宇译. 上海: 上海人民美术出版社, 1987.

[2] 鲁道夫·阿恩海姆著. 艺术与视知觉. 滕守尧译. 北京: 中国社会科学出版社, 1984.

[3] 任戬著. 视觉知识. 沈阳: 辽宁美术出版社, 2011.

[4] 朝仓直巳. 艺术设计的平面构成. 吕靖夫译. 上海: 上海人民美术出版社, 1991.

[5] 奥托·G·奥克威尔克, 罗伯特·E·斯廷森, 菲立普·R·威格, 罗伯特·O·鲍恩, 戴维·L·凯顿著. 艺术基础. 牛宏宝译. 北京: 北京大学出版社, 2009.

[6] 朱迪思·怀尔德, 理查德·怀尔德著. 视觉语汇解读. 王群译. 上海: 上海画报出版社, 2003.

[7] 马尚著. 生存互联: 欧美当代行为艺术. 沈阳: 辽宁画报出版社, 2002.

[8] 克莱夫·贝尔著. 艺术. 周金环, 马钟元译. 北京: 中国文联出版公司, 1984.

[9] 艺术与设计杂志社编译. 影响世界画坛的十五个流派. 成都: 四川美术出版社, 2006.

[10] H·W·詹森著. 戴维斯等修订. 詹森艺术史. 艺术史组合翻译实验小组译. 北京: 世界图书出版公司, 2013.

[11] 威廉·弗莱明, 玛丽·马里安著. 艺术与观念: 宋协立译. 北京: 北京大学出版社, 2010.